VIDA Y PENSAMIENTO DE MÉXICO

DICCIONARIO DE COMPOSITORES MEXICANOS DE MÚSICA DE CONCIERTO
I

DICCIONARIO DE COMPOSITORES MEXICANOS DE MÚSICA DE CONCIERTO

Siglo XX

TOMO I
A-H

EDUARDO SOTO MILLÁN
(compilador)

SOCIEDAD DE AUTORES Y COMPOSITORES DE MÚSICA

FONDO DE CULTURA ECONÓMICA

MÉXICO

Primera edición, 1996

D. R. © 1996, Sociedad de Autores y Compositores de Música
Mayorazgo, 129; colonia Xoco
03330 México, D. F.

D. R. © 1996, Fondo de Cultura Económica
Carretera Picacho-Ajusco, 227; 14200 México, D. F.

ISBN 968-16-4899-4 (obra completa)
ISBN 968-16-4900-1 (tomo I)

Impreso en México

A Juan Vicente Melo, *in memoriam*

A los compositores que conozco
y a los que no conocí

A los que vendrán

Si desea mayor información relacionada con el contenido de este diccionario, diríjase al Centro de Apoyo para Compositores de Música de Concierto de la SACM, tel. 604-7733 y 604-7493; fax 604-7923.

Agradezco a los compositores y herederos su entusiasmo para con este proyecto, y con ello, su paciencia —sobre todo— durante los años recientes ante mi terquedad para reunir la información requerida.

Gracias, especialmente, al doctor Robert Stevenson por su valiosísima participación.

De igual forma, mi más profundo agradecimiento a aquellos quienes de una u otra manera han colaborado y ayudado en la realización de este tan apasionante como, espero, importante trabajo: doctor Sergio Ortiz, maestros Leonardo Velázquez, Manuel de Elías, doctor Jaime González Quiñones, Aurelio Tello, José Antonio Alcaraz, Antonio Navarro, Radko Tichavsky, Emilio Carballido, Miguel Alcázar, Rafael Blengio, Austreberto Chaires, Joaquín Gutiérrez Heras, Román Rodríguez, Juana Mercado, Magnolia Flores, almirante Daniel Ayala y señorita Rosalba Pérez.

Gracias a José Zepeda.

Gracias a Leticia Cuen, joven compositora, quien ha sido mi asistente y cómplice en este nada fácil *viaje recopilatorio.*

E. S. M.

Presentación

La música de concierto constituye una parte importante del tesoro cultural de México, y ha llenado páginas completas de nuestra historia como la conciencia incorruptible del sentimiento mexicano. Es por ello que, como un homenaje a los creadores intelectuales de este género, y con motivo del quincuagésimo aniversario de la Sociedad de Autores y Compositores de Música, el Consejo Directivo de esta sociedad, que me honro en presidir, consideró de gran trascendencia la elaboración del *Diccionario de compositores mexicanos de música de concierto. Siglo XX*, a fin de dejar testimonio del trabajo creativo que ha penetrado en los más recónditos lugares del planeta.

Destacar la labor que han tenido nuestros compositores de música de concierto durante el presente siglo es el principal objetivo de este trabajo documental, en el que se encuentran los nombres y las obras de cada uno de los compositores que han tenido por vocación el estudio de la música, y por virtud, la inspiración.

ROBERTO CANTORAL GARCÍA
Presidente del Consejo Directivo de la SACM

Nota preliminar

En proporción respecto del número de sus habitantes, ninguna nación puede jactarse de contar con una mayor cantidad de compositores, tanto de música de concierto como popular, más que México. Música de concierto, en el sentido de este admirable diccionario, quiere decir composiciones que requieren de un considerable grado de estudios formales para su producción. En el pasado, compositores de México conocidos fuera de la república han sido casi siempre compositores de música de concierto, siendo la excepción un encantador y pequeño círculo de compositores de música popular, desde Serradell (1843-1910), Juventino Rosas (1868-1894), Agustín Lara (1897-1970) y Consuelo Velázquez (1920), hasta Juan Gabriel y Armando Manzanero.

Los compositores conocidos en el extranjero han sido en su mayoría individuos con los medios y el patrocinio necesarios para viajar y divulgar sus obras en Carnegie Hall (Nueva York), la Academia de Música de Filadelfia y la Sala Schoemberg (Los Ángeles), para citar sólo tres entre los muchos escenarios en los Estados Unidos. A este escogido grupo pertenecieron Julián Carrillo (1875-1965), Carlos Chávez (1899-1978), Silvestre Revueltas (1899-1940), Blas Galindo (1910-1993) y Manuel Enríquez (1926-1994). Antes de Chávez, Melesio Morales (1838-1908), Gustavo Emilio Campa (1863-1934), Ricardo Castro (1864-1907) y Manuel M. Ponce (1882-1948) se beneficiaron estratégicamente de largas estadías en Europa.

Entre los méritos sobresalientes del bienvenido diccionario de Soto Millán está su receptividad para incluir compositores representativos de todas las facciones, desde las más comprometidas con las modas de Darmstadt y Donaueshingen, hasta las que escriben música más inmediatamente accesible.

El catálogo de cada compositor empieza con las obras para solistas —de ejecución más probable—, y de ahí se extiende hasta llegar a las obras más ambiciosas que requieren de ejecuciones orquestales costo-

sas. Los trabajos de Hércules no superan las dificultades de armar un lexicón con el valor potencial del presente. Es cierto que Soto Millán ha tenido que depender —necesariamente— de los datos que los compositores mismos han querido dar. Cuando Carlos Chávez le entregó a Carmen Sordo Sodi la preparación del *Catálogo completo* de sus obras (México, D. F., Sociedad de Autores y Compositores de Música, 1971), el cual finalmente llevó el más prestigiado nombre de Rodolfo Halffter como compilador, ella se dedicó con toda regularidad a visitarlo durante seis meses en su residencia de Pirineos 775, en las Lomas de Chapultepec, reuniendo trabajosamente todos los detalles que Chávez le concedió.

Aun así no le fue permitido mencionar el crucial papel jugado por Diego Rivera en el estreno de su ballet *Caballos de vapor* en los Estados Unidos (p. 39 del *Catálogo completo);* tampoco ha sido Chávez el único compositor que ha expurgado su propio catálogo. Alberto Ginastera (1916-1983) se rehusó a permitir aun la más mínima mención en el artículo publicado por Gilbert Chase en el *Nuevo diccionario Grove* (1980), VII, pp. 389-390, de sus *Impresiones de la puna* para flauta y cuarteto de cuerda (1942), su *Concierto argentino* (Montevideo, 18 de julio, 1941), *Primera sinfonía* (1942) o de su *Sinfonía elegiaca* (Buenos Aires, 31 de mayo, 1946), a pesar de que estas obras tempranas son absolutamente esenciales para entender realmente su desarrollo.

Respecto a la *Sinfonía elegiaca* dirigida por Erich Kleiber (1890-1956) en su temporada de 1950 con la Orquesta Sinfónica de Santiago de Chile, Daniel Quiroga escribió así:

> En su segundo concierto, Kleiber ofreció la primera audición de la *Segunda sinfonía* del compositor argentino Alberto Ginastera. Es esta una obra de grandes méritos, intensamente trágica en su expresividad, escrita con un lenguaje sinfónico de alto vuelo. Su autor la dedicó como un homenaje "a los que mueren por la libertad", pero no existe intención programática en ella. Antes bien, es una construcción que recoge la expresión recóndita del autor, entregándola por medio de un lenguaje violento, a veces casi demasiado forzado en su dureza, pero siempre lógico y organizado, cuya inventiva rítmica, armónica y orquestal, manteniendo, como es natural, relación con los aportes de algunas grandes figuras actuales de la música, coloca a Ginastera entre los más destacados creadores musicales de América. El músico argentino logra en esta composición una creación de alto significado dentro del aporte continental a la música contemporánea en el terreno de la sinfonía, pues se unen en ella la potencia de su ideación y la evidencia de una técnica magistral en el manejo de los recursos musicales. La versión de Kleiber hizo realzar las mejores cualidades de esta obra, que fue recibida entusiastamente por el público.

Firmada por un chileno, no por un argentino, esta crítica, publicada en la *Revista Musical Chilena* XXXVIII (invierno de 1950), pp. 129-130, apor-

ta documentación necesitada urgentemente por cualquier usuario de un diccionario de compositores contemporáneos. (Significativamente, la interpretación de Kleiber pertenece al archivo de conciertos grabados ubicado ahora [o anteriormente] en Compañía 1264, en Santiago de Chile.)

A pesar del ejemplo de Ginastera, Soto Millán ha buscado, en la medida de lo posible, incluir listas completas, verificar fechas y duraciones y utilizar la ortografía correcta.

¿Merece la música de concierto —estigmatizada en algunos círculos como música para la élite— ser tratada con el cuidado constante que Soto Millán ha tratado de darle? Charles Seeger (1886-1979), por mucho tiempo reconocido como el decano de los críticos de música latinoamericana, nacido en la ciudad de México y quien dirigió la sección musical de la OEA (1941-1953), trató siempre con frialdad toda la música mexicana de concierto no validada por una recepción favorable en las salas de concierto de los Estados Unidos. El esnobismo con el que trató todo lo musicalmente ambicioso pero que no había obtenido el elogio de los zares musicales neoyorquinos aún sigue afectando negativamente a la mayor parte de los críticos al norte del Río Grande. Por otro lado, Seeger siempre manifestó gran admiración por lo más granado de la música folklórica mexicana. Ha tomado vidas enteras de entusiastas de la música mexicana actual contrarrestar esta actitud. El presente diccionario es otro paso hacia adelante en la lucha por validar el legado mexicano en su totalidad. No es que las expresiones folklóricas o las canciones populares escuchadas en la radio deban ser consideradas menos valiosas, sino más bien que las miríadas —de las ocho mujeres en el primer volumen de Soto Millán a las dos docenas de compositores nacidos en provincia— que han aprendido a escribir piezas más largas que el *Cielito lindo*, que han obtenido una educación musical, que han dominado el arte de la orquestación y la instrumentación, puedan ganar el reconocimiento por su frecuente y abnegada labor en un diccionario que circule más allá de la fronteras mexicanas.

Felicitaciones a todos y cada uno de los que han colaborado para hacer de este primer volumen un espléndido comienzo para todos los que siguen.

ROBERT STEVENSON
Editor de *Inter American Music Review*

University of California, Los Ángeles

Prólogo

Desde mis años de estudiante, según recuerdo, la gran mayoría de las veces resultaba complicado obtener ciertos datos curriculares —y aún más, de catálogos de obra— de los compositores nacidos en nuestro país; indagar, por ejemplo, sobre música grabada y partituras publicadas se convertía en ocasiones en toda una suerte de investigación detectivesca, por lo que cualquier información que iba llegando a mis manos —y a mis oídos— fue integrando un archivo particular que en poco tiempo comenzó a servir para proporcionar "sobre pedido" equis dato o datos tanto a individuos como a organismos musicales —oficiales y no oficiales— y para publicaciones en diarios y revistas especializadas, con lo cual dicha acción ha constituido una labor de difusión de la música de concierto de México.

Con la misma inquietud, hacia el término de mis estudios de composición en la Escuela Nacional de Música de la UNAM, pensé escribir mi tesis sobre las *Últimas generaciones de compositores mexicanos a partir de 1940*, pero consideré que todavía no tenía la experiencia necesaria y por lo tanto no estaba preparado para emitir juicios sobre valores estéticos y principalmente composicionales del trabajo de los compositores mexicanos, algunos de quienes directa o indirectamente habían sido mis maestros.

En años más próximos, Ignacio Toscano y Manuel de Elías, desde sendos cargos en el Instituto Nacional de Bellas Artes (el primero como subdirector general y el segundo como coordinador nacional de música), me invitaron a hacerme cargo del Registro Nacional de Compositores. Dicha coincidencia con mi trabajo fomentó más mi interés *investigatorio*.

Así, arribamos a los días actuales en que decidí dar formato de diccionario a todo ese material recopilado durante el tiempo descrito, complementado y actualizado recientemente, el cual encontró fundamental acogida por la Sociedad de Autores y Compositores de Música a través de su Centro de Apoyo para Compositores de Música de Concierto, quienes finalmente, con la participación especial del Fondo de Cultura Económi-

ca, hacen ahora posible la publicación del *Diccionario de compositores mexicanos de música de concierto. Siglo XX.*

Si bien a últimas fechas nos ha tocado ser testigos de la aparición de varios libros cuya temática es la música mexicana (en su mayoría monográficos), siguen siendo insuficientes en proporción de la cantidad de compositores no sólo de la presente centuria sino de toda nuestra historia musical, y ello considerando el sorprendente e insospechado volumen de obras (más de 2 000 a partir de 1900) que han sido catalogadas en este primer tomo, advirtiendo un número desconocido de partituras extraviadas y otras que han sido descartadas por los propios compositores. De tal manera, precisamente ante la escasez de fuentes, la información aquí contenida se obtuvo, en mayor porcentaje, por conducto directo de los compositores o de sus herederos, según el caso, y, en menor cantidad, las fuentes fueron documentales (libros, revistas y periódicos, programas de mano, partituras y notas para discos, etc.) y orales, a través de entrevistas.

Ningún criterio de selección, excepto el hecho de la creación musical misma, ha sido el eje generador y conductor del presente trabajo. Sin duda, hay compositores que han quedado excluidos por diversas causas ajenas a mi voluntad, entre ellas la imposible localización de materiales y de personas que pudiesen ofrecer información (en el caso de compositores fallecidos) tanto como la localización de algunos compositores en otras partes del mundo, razón por la cual agrego un apéndice en donde incluyo a compositores cuyos datos son incompletos; todo eso bajo el paradigma *tiempo; ¿por qué?*, porque el tiempo es la medida de nuestra evolución o de nuestro atraso, y por consiguiente había que dar el primer paso antes de que un siglo más se nos fuera de nuestras vidas y de la historia de nuestro arte de sonidos y silencios.

Puesto que desde el principio mi idea fue informar y coadyuvar a la promoción y difusión de la creación musical, creí importante incluir la discografía y datos de partituras publicadas así como una bibliografía que sirva al lector interesado para ampliar su información. Con esta obra podremos apreciar la diversidad y riqueza de tendencias, técnicas y estilos cultivados por los compositores de nuestro país a lo largo de casi un siglo; es de esperarse que la presente publicación sea de utilidad para futuros trabajos de investigación sobre la música mexicana de la centuria que nos ha tocado vivir.

Hoy, a punto de dar comienzo el siglo XXI, qué mejor que el marco de festejos por el quincuagésimo aniversario de la Sociedad de Autores y Compositores de Música para publicar el *Diccionario de compositores mexicanos de música de concierto. Siglo XX.*

EDUARDO SOTO MILLÁN

Advertencias

Los catálogos de obras están organizados en distintos apartados (solos, dúos, tríos, etcétera), en los que las piezas aparecen por orden cronológico, de la siguiente manera:

Título (año de composición) (duración aproximada) - dotación instrumental.

Además se añade, según lo requiera cada caso, el nombre de los autores de textos y libretos. Debe observarse que en algunos catálogos no fue posible obtener todos los datos, como duraciones, autores de texto, etcétera.

Cuando aparecen dos instrumentos separados por un paréntesis y un signo de adición (+), significa que ambos son tocados por un mismo intérprete.

La abreviatura bj. se refiere al instrumento, bajo se refiere a la voz humana; alt. se refiere al instrumento, alto se refiere a la voz humana.

La duración de las piezas es aproximada (excepto la de las obras electroacústicas). Cuando aparecen con minutos y segundos en los catálogos originales, en este diccionario se indica el minuto más cercano, es decir, hasta 29" el minuto anterior, desde 30" el minuto siguiente.

Abreviaturas

AA	Academia de Artes	cto. tb.	cuarteto de trombones
alt.	alto	DAT	Digital Audio Technic (Técnica Digital de Audio)
AMP	Arrow Music Press		
arp.	arpa	DDF	Departamento del Distrito Federal
ato (s).	aliento (s)		
bda. sinf.	banda sinfónica	dir.	director
bj.	bajo	EA	Editorial Alpuerto
bj. eléc.	bajo eléctrico	EAM	Ediciones A. Mendoza
bar.	barítono	EB	Editorial Bérben
bat.	batería	ECIC	Editorial Cooperativa Interamericana de Compositores
BDE	Black Dog Editions		
cám.	cámara		
cb.	contrabajo	ECM	Edición Cultural Musical
Cenidim	Centro Nacional de Investigación, Documentación e Información Musical	EE	Editorial Eurídice
		EEMUG	Ediciones de la Escuela de Música de la Universidad de Guanajuato
CF	Carl Fischer, Inc.		
cf.	contrafagot	EF	Editorial Faber
CIEM	Centro de Investigación y Estudios Musicales	EG	Editorial Gaceta
		EH	Edición Hemerográfica
CIIMM	Centro Independiente de Investigaciones Musicales y Multimedia	ELCMCM	Ediciones de la Liga de Compositores de Música de Concierto de México, A. C.
cjto. inst.	conjunto instrumental		
cl.	clarinete	EMC	Experimental Music Catalogue
clv.	clavecín		
CM	Cultura Musical	EME	Editions Max Eschig
CMR	Casa de Música Ricordi	EML	Ediciones Michael Lorimer
CNCA	Consejo Nacional para la Cultura y las Artes		
		EMM	Ediciones Mexicanas de Música, A. C.
comp.	computadora		
c. i.	corno inglés	EMP	Ex Machina Publications
cr.	corno	EMUG	Edición Musical de la Universidad de Guanajuato.
Crea	Consejo de Recursos para la Atención de la Juventud		
		EMUV	Ediciones Musicales de la Universidad Veracruzana
cto. cda.	cuarteto de cuerda		

ENAP	Escuela Nacional de Artes Plásticas
ENM	Escuela Nacional de Música
EO	Editions Orphee
ERM	Editorial Ricordi Mexicana
ES	Editions Salabert
EV	Edición Vivace
fg.	fagot
fl.	flauta transversa
fl. alt.	flauta en sol
Fonca	Fondo Nacional para la Cultura y las Artes
GFM	Guitar Fundation of American
GI	Guitar International
glk.	glockenspiel
GM	Guitarra de México
guit.	guitarra
guit. eléc.	guitarra eléctrica
HP	Hour Press
IFAL	Instituto Francés de la América Latina
IMSS	Instituto Mexicano del Seguro Social
INAH	Instituto Nacional de Antropología e Historia
INBA	Instituto Nacional de Bellas Artes
INI	Instituto Nacional Indigenista
INICM	Instituto Nacional de la Industria Cinematográfica de México
IPN	Instituto Politécnico Nacional
intérps.	intérpretes
instr.	instrumento
instrum.	instrumental
mar.	marimba
mca(s).	maraca(s)
MCM	Música de Concierto de México, S. C.
metls.	metales
mez.	mezzosoprano
MV & F, S	Musikverlag Vogt & Fritz, Schweinfurt
nal.	nacional
narr.	narrador

NE	Nueva Época
ob.	oboe
OCCM	Orquesta de Cámara de la Ciudad de México
orq.	orquesta sinfónica
orq. cám.	orquesta de cámara
orq. cda.	orquesta de cuerda
orq. perc.	orquesta de percusiones
PAU	Pan American Union
perc.	percusiones
PIC	Peer International Corporation
píc.	píccolo
PM	Peer Musikverlag
PMC	Peer Concert Music
pno.	piano
qto. atos.	quinteto de alientos
RA	Ricordi Americana
recit.	recitador
RGM	*Revista Guitarra de México*
RILM	Répertoire International de Littérature Musicale
RM	Real Musical
RMA	*Revista México en el Arte*
RV	*Revista Vórtice*
RZA	*Revista Zona Aeropuerto*
SACM	Sociedad de Autores y Compositores de Música
sax. sop.	saxofón soprano
sec.	sección
SEP	Secretaría de Educación Pública
s / fecha	sin fecha
s / n	sin número
s / texto	sin texto
sint. (s)	sintetizador (es)
sop.	soprano
tb.	trombón
tba.	tuba
tbl.	timbal
ten.	tenor
transcrip.	transcripción
tp.	trompeta
UAM	Universidad Autónoma Metropolitana
UG	Universidad de Guanajuato
UME	Unión Musical Española
UNAM	Universidad Nacional Autónoma de México

UNESCO Organización de las Naciones Unidas para la Educación, la Ciencia y la Cultura.

UPIC Unité Polyagogique Informatique CEMAMU (Centre d' Études de Mathematique et Automatique Musicale). Unidad Poliagógica de Informática del Centro de Estudios de Matemáticas y Automatismo Musical

vers.	versión
vers. orq.	versión orquestal
vib.	vibráfono
vl.	violín
va.	viola
vc.	violoncello
xil.	xilófono

Adomián, Lan*

(Moguiliov-Podolsk, Rusia, 29 de abril de 1905
Ciudad de México, 9 de mayo de 1979)

Compositor ruso nacionalizado me-
xicano (1957). De 1926 a 1928 gozó
de la beca del Instituto Curtis de Mú-
sica para estudiar viola, música de
cámara, contrapunto, composición y
dirección de orquesta en los Estados
Unidos. Obtuvo el Premio Revueltas
y el Primer Premio para América La-
tina otorgado por el Instituto Goethe de Munich (1975); ganador de la
beca John Simon Guggenheim Memorial Foundation (1976-1977) y un
premio de la Universidad de Haifa (Israel, 1978). Compuso música para
teatro musical y para cine.

CATÁLOGO DE OBRAS

SOLOS:

Chagallesque (1946) - pno.
For Jonathan (1949) - pno.
Suite para piano solo (1949) - pno.
Las siete hojas de Termarí (1968) (12') -
 1a. vers. para pno.

DÚOS:

Pieza para violín y piano (1926) - vl. y
 pno.
Dance (1950) - vl. y pno.
Notturno patetico (1955) - vers. para 2
 pnos.

Las siete hojas de Termarí (1968) (12') -
 2a. vers. para 2 pnos.
Le violoniste vert (1971) - vl. y pno.

TRÍOS:

Introducción y danza (1955) (12') - ob.,
 cl. y fg.

CUARTETOS:

*Dieciséis dibujos para cuarteto de cuer-
 da* (1965) (24') - cdas.
5 a.m. (1971) (6') - fl. (+ píc.), fg., tba. y
 vc.

* El presente catálogo fue tomado de los libros *La voluntad de crear,* Lan Adomián *et al.*,
UNAM, Textos de Humanidades 24 y 31, Difusión Cultural, tomos I y II, México, 1980 y
1981.

QUINTETOS:

Fin de verano (1970) (6') - fl. (+ píc.), ob., cl., cr. y fg.

CONJUNTOS INSTRUMENTALES:

Pequeña serenata (1952) (7') - fl., ob., cl., fg., cr., tba., 2 vls., va. y vc.
Incursions-percussions (1971) (9') percs. (6)
Una vida (1975) (7') - cl., fg., cr., vl., va., vc. y cb.

ORQUESTA DE CÁMARA:

Para niños (1953) (7') - fl. (+ píc.), ob. (+ c. i.), cl., fg., tba., tb., perc. (1) y cdas.
Canto (1963) (9') - 1a. vers. para cdas. (cda. reducida).
Canto (1963) (9') - 2a. vers. para cdas.

ORQUESTA SINFÓNICA:

Pantomime (1930) (6').
Preludio (1930).
Tempo di marcia (1945) (6') - (1a. vers.).
Israel, suite for orchestra (1949) (18').
Sinfonía no. 1 (Sinfonía lírica) (1951) (23').
Notturno patetico (1953) (15').
Tempo di marcia (1955) (8') - (2a. vers.).
Tamayana-mural (1957) (19').
Sinfonía no. 2 (La española) (1960) (19').
Sinfonía no. 4 (1963) (16').
Sinfonía no. 5 (Yaar Hak'doshim) (1963) (23') - (2a. vers.).
Sinfonía no. 6 (Le Cadeau de la Vie) (1963) (22').
Sinfonía no. 7 (1963) (13').
Sinfonía no. 3 (1965) (23').
Sinfonía no. 8 (1966) (19').
Le matin des magiciens (1967) (17').

ORQUESTA SINFÓNICA Y SOLISTA(S):

Lincoln's Gettysburg address (1946) (18') - bar. y orq.

Soledades (1962) (12') - 1a. vers. para vc. y orq.
Soledades (1962) (12') - 2a. vers. para va. y orq.
Soledades (1968) (12') - 3a. vers. para vl. y orq.
La balada de Terezín (1965) (9') - fl. (+ píc.) y orq.: percs. (5) y cdas.
Interplay (1971) (12') - orq. y guit. eléc.
Clavurenito (1973) (15') - pno. y orq.
Tríptico (1978) (15') - vl. y orq.

VOZ Y PIANO:

Canciones sobre textos de Alexander Block (1926) - Texto: Alexander Block.
Canciones sobre textos de Oscar Wilde (1927) - Texto: Oscar Wilde.
Play de blues (1935) - Texto: Langston Hughes.
Cinco canciones de España (1938) - Textos: Plá y Beltrán, y Miguel Hernández.
Me and my captain (1939).
Tombstones in the starlight (1940) - Texto: Dorothy Parker.
Enchanted village (1944) - Texto: Robert Russell.
Barefoot blues (1949) - Texto: Langston Hughes.
Four songs (1950).
Dos nanas (1959) (6') - Texto: Juan Rejano.
Lincoln's Gettysburg address (1946) - vers. para bar. y pno.
Canción de las voces serenas (1960) - Texto: Jaime Torres Bodet.
Silencio (1960) - Texto: Andrés Eloy Blanco.
Il n'y a pas d'amour heureux (1960) - Texto: Louis Aragon.
A Bella (1961) - Texto: Marc Chagall.
Vainement (1962) - Texto: Jacques Prévert.
Dos canciones (1. Vengan vientos; 2. Charada) (1968) (8') - Texto: Teodoro Césarman.

Favoletta (1970) - Texto: Umberto Saba.
Meriggiare pallido (1970) - Texto: Eugenio Montale.
Ed é subito sera (1970) - Texto: Salvatore Quasimodo.
Para el pueblo de Israel (1970) - Texto: *ad libitum* "en hebreo".
Chazkú yadayim (Fortaleced las manos) (1976) - Texto hebreo.

VOZ Y OTRO(S) INSTRUMENTO(S):

Auschwitz (1970) (11') - bar. lírico o ten. dramático, cl., fg., tba., tb., percs. (2) , vl. y cb. Texto: León Felipe.

CORO E INSTRUMENTOS:

Play de blues (1979) - coro mixto y pno. Texto: Langston Hughes.

CORO Y ORQUESTA SINFÓNICA:

Cantata de la Revolución mexicana (1961) (20') - coro mixto y orq. Texto: Carlos Gutiérrez Cruz.
Cinco canciones de España (1961) - coro y orq. Textos: Plá y Beltrán, y Miguel Hernández.

CORO, SOLISTA(S) Y CONJUNTO INSTRUMENTAL:

Cantata elegiaca (1962) (18') - mez., coro mixto, percs. (4) , pno. y celesta. Texto: Margarita Nelken.

CORO, SOLISTA(S) Y ORQUESTA SINFÓNICA:

Canto de amor a Stalingrado (1943) - ten., coro masculino y orq. Texto: Pablo Neruda.
Sinfonía no. 5 (Yaar Hak'doshim) (1963) (23') - 1a. vers. para ten., coro mixto y orq. Texto bíblico cantado en hebreo (pronunciación sefardí).
Cantata de las ausencias (1964) (30') - ten., coro mixto y orq. Texto: Miguel Hernández.
Kodesh-kodashim (Holly of Hollies - Santo de los Santos) (1978) (28') - bar., mez., recit., coro mixto y orq. Texto: Uri Z. Greenberg (cantada en hebreo).

ÓPERA:

La mascherata (1972) (95') - Ópera en dos actos; libreto: Alberto del Pizzo (basado en la novela homónima de Alberto Moravia).

MÚSICA ELECTROACÚSTICA Y POR COMPUTADORA:

Interplay (1975) (16') - 2a. vers. para orq. y cinta.

MÚSICA PARA BALLET:

Luftmenschen (1931) - ballet para orquesta.
Shadows of conscience (1947) - ballet para pno.
El eco (1953) - ballet para perc.
Los cazadores (1958) - ballet para orq.
Fantasía (1962) - ballet para orq.

DISCOGRAFÍA

UNAM / Voz Viva de México: Premio Lan Adomián, Serie Música Nueva, LP, MN- 20, 329 / 330, México. *Introducción y danza*. (Roberto Kolb, ob.; Luis Humberto Ramos, cl.; Lazar Stoychev, fg.; dir., Armando Zayas).

PARTITURAS PUBLICADAS

HP / s / fecha. *Me and my captain*.
EMM / Arión 109, México, 1969. *Dos nanas*.

EMM / Arión 125, México, 1974. *Dos canciones*.

Agudelo, Graciela

(México, D. F., 7 de diciembre de 1945) (Fotografía: José Zepeda)

Compositora. Realizó estudios de piano en la Escuela Nacional de Música de la UNAM (México) y de composición con Héctor Quintanar y Mario Lavista en el Taller de Creación Musical del INBA (México). Se ha dedicado a la educación musical infantil; creó la Lotería Musical (Juego Didáctico para niños, 1983) y el método GAM de iniciación musical (1991). Desde abril de 1990 ha sido productora asociada del programa *Hacia una nueva música* en Radio UNAM. Ha publicado diversos artículos, ensayos y cuentos en algunas importantes revistas culturales, y es autora del libro *El hombre y la música* (Patria, México, 1993). Fue becada por el Internationale Musikintitute Darmstadt (Alemania, 1992) para asistir a los Cursos Internacionales de Música Nueva. Obtuvo la beca de Creadores Intelectuales otorgada por el Fonca (México, 1992). Desde 1993 fue designada creadora artística del Sistema Nacional de Creadores de Arte.

CATÁLOGO DE OBRAS

SOLOS:

Expan (1969) (3') - pno.
Andante (1971) (11') - pno.
Siete preludios (1971) (7') - pno.
Sonata (1971) (29') - pno.
Dos fugas (1973) (5') - clv.
Trece piezas latinas (1979) (25') - pno.
Arquéfona (1984) (5') - pno.
Pequeña suite (1988) (10') - pno.
Toccata (1991) (7') - clv.
Tres miniaturas del siglo XX (1992) (3') - pno.

Cuaderno de estudios (1993) (20') - pno.
Pieza (1993) (5') - vc.
Invocación (1993) (5') - vc.
Seis meditaciones sobre Abya-Yala (1995) (11') - fl.
Juegos (1995) (10') - pno.

DÚOS:

Elegía (1965) (2') - vl. y pno.
Arabesco (1990) (8') - 2 fls. dulces.
Gitanería (1990) (5') - 2 fls. dulces.
Vocalise y bagatelle (1992) (7') - fg. y pno.

TRÍOS:

Variaciones (1967) (8') - fl., va. y pno.
Navegantes del crepúsculo (1989) (11')
- cl., fg. y pno.

CUARTETOS:

Minuet (1973) (5') - cdas.
Cuarteto (1973) (25') - cdas.
Espejismo (1976) (7') - vl., tb., vib, pno.
y perc. (vers. revisada).
Apuntes de viaje (1989) (14') - cdas.

QUINTETOS:

Nebulario (1991) (9') - vl., tb., vib, pno.
y perc. (vers. revisada).
...Venías de ayer (1991) (14') - atos.

CONJUNTOS INSTRUMENTALES:

A un tañedor (1990) (9') - multipercu-
siones.

ORQUESTA DE CÁMARA:

Sonósferas (1986) (14') - cdas.
Sinfonietta (1994) (15') - cdas.

ORQUESTA SINFÓNICA:

Parajes de la memoria (1993) (14')

VOZ:

Aprendiendo intervalos (1984) - can-
ciones didácticas para niños.

VOZ Y PIANO:

Oh, buen Jesús (1990) (4') - Texto: Gra-
ciela Agudelo.

VOZ Y OTRO(S) INSTRUMENTO(S):

Cantos desde el confín (1992) (12') -
mez., fl., vc., perc. y pno. Texto: Gra-
ciela Agudelo.

DISCOGRAFÍA

CNCA, INBA, Cenidim: Música mexicana
contemporánea. Serie Siglo XX, vol.
VI (CD). México. *Navegantes del cre-
púsculo* (Trío Neos).

CNCA, INBA, Cenidim: Música mexicana
para flauta de pico. Serie Siglo XX,
vol. VIII (CD). México, 1992. *Arabesco*
(Horacio Franco, fl.).

PARTITURAS PUBLICADAS

EE / edición facsmilar: México, 1991.
Arquéfona.
EMM / D 71, México, 1992. *Navegantes
del crepúsculo.*
INBA, Cenidim. Bibliomúsica / *Revista*

de Documentación Musical, núms. 8-
9, mayo-diciembre, México, 1994.
Tres miniaturas del siglo XX.
ENM / México, 1995. *Método GAM de ini-
ciación musical para niños.*

Alcaraz, José Antonio

(México, D. F., 5 de diciembre de 1938) (Fotografía: José Zepeda)

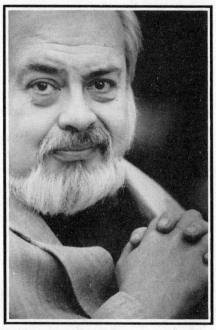

Compositor y crítico musical. Inició sus estudios en el Conservatorio Nacional de Música del INBA (México) con Armando Montiel Olvera, Esperanza Pulido y José Pablo Moncayo; posteriormente estudió en el Conservatorio Nacional de Música de París (Francia), en el Instituto de Música Contemporánea (Darmstadt), en el Conservatorio Benedetto Marcello, de Venecia (Italia) y en el Londer Opera Center (Inglaterra). Ha obtenido el Premio del Teatro de las Naciones (1962), el Premio de Estudios del Conservatorio Benedetto Marcello (1963), dos premios de la Academia de Artes y Ciencias Cinematográficas de México, el premio de la Unión Mexicana de Cronistas de Música y Teatro (1974) y la medalla Mozart concedida por el Instituto Cultural Domecq (1991). Ha compuesto música original para películas, obras de teatro y danza. Como crítico, ha colaborado en diversos diarios y revistas nacionales.

CATÁLOGO DE OBRAS

SOLOS:

Hoy es pasado mañana (1980) (14') - pno. (+ voz hablada). Texto: J. A. Alcaraz.

Toccata (1957) (6') - pno.

DÚOS:

Todos los fuegos, el juego (1975) (3' a 8') - pno. a cuatro manos.

TRÍOS:

Tres de Novo (1987) (10') - ten., arp. y perc. Texto: Salvador Novo.

CUARTETOS:

Aubepine (1977) (9') - vers. para 4 fls. alt.

ORQUESTA DE CÁMARA:

Elegía nocturna (1958) (15') - cdas., arp. y glk.

VOZ:

Aubepine (1977) (9') - 4 voces femeninas, s / texto.

Agora es mi tiempo (1980) (7') - mez. Texto: Fernando de Rojas.

VOZ Y OTRO(S) INSTRUMENTO(S):

Ludio (1966) (7') - mez., narr. y arp. Texto: Marcel Proust.

Retorno maléfico (1972) (9') - mez., narr. e instr. de juguete. Texto: R. López Velarde.

D'inconnu (1976) (11') - vl. y voz hablada. Texto: J. A. Alcaraz.

De Telémaco (1981) (10') - sop., pno. y un instr. de ato. madera. Texto: Hugo Gutiérrez Vega.

Cuadrivium (Canta el agua en otra fuente) (1981) - mez. y cjto. instr. variable, s / texto.

Los que tenemos unas manos que no nos pertenecen (cantata) (1982) (24') - sop., recit., fl., vc., arp. y percs. (2). Texto: Salvador Novo.

MÚSICA ELECTROACÚSTICA
Y POR COMPUTADORA:

Fonolisia (1964) (11') - cinta.

Yo, Celestina puta y vieja (1974) (19') - coro, actrices, mez., vc., arp., cb. y sint. Texto: Fernando de Rojas.

Common place (1975) (12') - fl., narr. y cinta. Texto: J. A. Alcaraz.

Tablada (1983) (12') - voz hablada (+ cantada), pno. (+ cinta). Texto: J. J. Tablada.

Mutis (1986) (20') - fl., recit., ten. y cinta. Texto: A. Mutis.

Otra hora de junio (1987) (9') - 2 sops. y cinta. Texto: C. Pellicer.

Cementerio en la nieve (1991) (12') - ten. o sop., voz hablada con modificación electrónica. Texto: X. Villaurrutia.

TEATRO MUSICAL:

Mucho ruido y muchas nueces: sección amarilla - voces y cjto. instr.

Qué es lo que faze aqueste gran roido (1964) (20') - cl., ob., guit., vl., actores, mimos y diapositivas.

Arbre d'or a deux tetes (1965) (15') - sop., pno. e instr. de juguete. Texto: Paul Klee.

Juego apócrifo de Russolo a Capek vía Marinetti con acceso a Mozart (1978) (15') - Texto: Alejandro César Rendón.

Cuánta consagración para tan poca primavera (1981) (14') - 2 guits. y actores. Texto: J. A. Alcaraz, sobre un texto de Tito Monterroso.

Sol de mi antojo (1983) (2 hrs. 30') - 4 voces femeninas, 4 voces masculinas, pno., bailarines y actores. Texto: Xavier Villaurrutia, Salvador Novo, Carlos Pellicer.

Retorno maléfico II (1990) (10') - voz hablada, pno. y percs. (4). Texto: R. López Velarde.

PARTITURAS PUBLICADAS

INBA, SEP, Cenidim / México. *De Telémaco.*

Alcázar, Miguel

(México, D. F., 26 de abril de 1942) (Fotografía: José Zepeda)

Compositor y guitarrista. Realizó estudios musicales en la Escuela Nacional de Música de la UNAM (México), en The Cleveland Institute of Music (EUA) y en el Conservatorio Nacional de Música del INBA (México); tomó algunos cursos de perfeccionamiento guitarrístico y otros de composición con K. Stockhausen. Ha impartido clases en The Cleveland Institute of Music, en el Conservatorio Nacional de Música y en la Universidad Veracruzana; fue jefe de asesores del Departamento de Música del INBA y fundador del Departamento de Investigación Musical de la Universidad Veracruzana, así como concertista del INBA. Obtuvo premios y distinciones en el Concurso de Composición de las Asociaciones Guitarrísticas Mexicanas (1963), en The Beryl Rubinstein Scholarship in Composition del Cleveland Institute of Music (1964) y una beca de la American Recorder Society y de la Universidad de las Américas (1967).

CATÁLOGO DE OBRAS

SOLOS:

Suite (1963) (10') - guit.
Tonos (1963) (5') - instr. de ato.
Dos piezas fáciles (1963) (3') - pno.
Pièce oubliée (1964) (5') - guit.
Sonata (1965) (10') - pno.
Reflexiones (1965) (5') - guit.
Hommage a Webern (1972) (5') - guit.
Doce preludios (1985) (18') - guit.
Doce preludios (1992) (18') - pno.

CUARTETOS:

Cuarteto de cuerdas (1966) (10') - cdas.

ORQUESTA SINFÓNICA:

Hommage a Webern (1978) (5').
Back bay (1981) (9').
La mujer y su sombra (1982) (15') - vers. para orq.
Thanatos (1993) (10').

CORO Y ORQUESTA SINFÓNICA:

Djebel (1984) (16') - coro, narr. y orq. Texto: Guillermo Landa

ÓPERA:

La mujer y su sombra (1978) (30') - Libreto: Paul Claudel.

DISCOGRAFÍA

Tritonus-Fovigram / LCH, Música de compositores mexicanos: TTS-1002, México, 1989. *Sonata* (Raúl Ladrón de Guevara, pno.).

Tritonus / TTS-1009. *Back bay.* (Orquesta Sinfónica Nacional; dir. Sergio Ortiz).

EMI-Ángel / Música mexicana para guitarra. SAM 35065, 1981. *Reflexiones* (Miguel Alcázar, guit.).

EMI-Ángel / Música latinoamericana para guitarra. SAM 35066, 1980. *Hommage a Webern.*

PARTITURAS PUBLICADAS

ELCMCM / LCM 3, México. *Suite.*

ELCMCM / LCM 20, México. *Sonata.*

ELCMCM / LCM 49, México. *Hommage a Webern.*

ELCMCM / LCM 72, México. *Tonos.*

EG / Colección Manuscritos: música mexicana para guitarra, libro tercero, México, 1986. *Pièce oubliée.*

GM / Año II, núm. 3, México. *Reflexiones.*

ELCMCM / LCM 60, México. *Cuarteto de cuerdas.*

EO / PWYS-18, EUA. *Doce preludios.*

Alva, Alfredo

(Guadalajara, Jal., México, 18 de enero de 1947)

Compositor y violoncellista. Realizó estudios de violoncello en la Escuela Nacional de Música de la UNAM (México), composición con Federico Ibarra en el Taller del Cenidim (México) y piano. Desde 1977 es miembro de la Orquesta Sinfónica de Xalapa; asimismo, se ha dedicado a la docencia. Obtuvo el primer premio en el Concurso Nacional de Composición Xallitic. Ha compuesto música para danza.

CATÁLOGO DE OBRAS

SOLOS:

Suite para violoncello solo (1986) (17')
 - vc.

QUINTETOS:

Quinteto de alientos (1985) (13') - fl., ob., cl., cr. y fg.

Manantial de ixtetes (1993) (10') - 2 tps., cr., tb. y tba.

ORQUESTA DE CÁMARA:

Música para cuerdas (1990) (17') - cdas.

Álvarez, Javier

(México, D. F., 8 de mayo de 1956)

Realizó estudios musicales en The City University (Londres), The Royal College of Music (Londres), The University of Wisconsin (Milwaukee), la Escuela Ollin Yoliztli (México) y el Conservatorio Nacional de Música del INBA (México), entre otros, y obtuvo el doctorado en composición musical, diploma en estudios superiores en composición, maestría de música en teoría y composición, diploma de estudios de clarinete y licenciatura en ejecución de clarinete, respectivamente; algunos de sus maestros han sido Mario Lavista, Daniel Catán, John Downey y John Lambert. Ha sido compositor residente en distintos festivales y recibido encargos en países como Suecia, Inglaterra y México. Imparte clases de composición y música electrónica en The Royal Academy of Music (Inglaterra). Obtuvo el primer lugar del premio Lan Adomián de la UNAM (México, 1982), ganó el premio de la Federación Internacional de Música Electroacústica (1987), la beca de Creadores e Intelectuales del CNCA (México, 1991), y obtuvo una primera mención en el Prix Ars Electronika (Austria, 1992), entre otras distinciones. Ha compuesto música para danza y cine.

CATÁLOGO DE OBRAS

SOLOS:

Polo a cuatro (1974) (6') - guit.
Lustral (1981) (10') - arp.
Lluvia de toritos (1984) (9') - fl.

DÚOS:

Dos por corno (1979) (8') - cr. y pno.
Ki bone gaku (1984) (12') - tb. y mar.

Chacona (1991) (5') - va. y clv.
Serpiente y escalera (1995) (10') - vc. y pno.

CUARTETOS:

White mirrors (1982) (8') - fl., cl., vl. y clv.
Características (1982) (9') - fl., ob., vc. y pno.

Lambertango (1986) (4') - vl., va., vc. y clv.

Metro Chabacano (1991) (7') - cdas.

Acordeón de roto corazón (1994) (7') - saxs. (sop., alt., ten. y bj.).

Metro Taxqueña (1994) (8') - cdas.

QUINTETOS:

Ayara (1981) (22') - fg. y cto. cdas.

Tientos (1985) (11') - fl. (+ píc.), cl., vl., vc. y pno.

CONJUNTOS INSTRUMENTALES:

Eight never equals (1983) (6') - fl., ob., cl., fg. y cto. cdas.

Tango for tea (1984) (8') - 3 vls., cl., mar. y cb.

Quemar las naves (1991) (15') - sax. sop., tp., tb., pno., bat., perc. de mano y bj. eléc.

BANDA:

Recintos (1981) (24') - 2 fls. (+ píc.), ob., ob. (+ c. i.), 2 cls., 2 fgs., 4 crs., 2 tps, 3 tbs. y tba.

ORQUESTA DE CÁMARA:

Études (1979) (12') - atos. y cdas.

Metro Chabacano (1987) (8') - cdas.

ORQUESTA SINFÓNICA:

Gramática de dos (14') - (incluido un sint.)

Yaotl (21') - (con pno. [+ sint.], 2 guits., y comp. o cinta)

ORQUESTA SINFÓNICA Y SOLISTA(S):

Trireme (1983) (18') - cr. y orq.

Música para piel y palangana (1993) (23') - perc. y orq.

Cello concerto (1995) (17') - vc. y orq.

VOZ Y OTRO(S) INSTRUMENTO(S):

Canciones de la venta (1977) (8') - sop., vl., va. y guit. barroca (o jarana veracruzana). Texto: José Carlos Becerra.

Tres ranas contra reloj (1981) (17') - sop. (vocalise.), vl., vc. y pno.

Fragmentos de hueso (1984) (9') - sop., fl., sax., cl. bj. y va. Texto en náhuatl e inglés.

Animal crackers (1990) (9') - 2 sops., bar., va. y pno. Texto: Jo Shapcott.

CORO E INSTRUMENTO(S):

Te espera esa chispa (1982) (10') - coro mixto, 2 crs., 2 tbs., 2 percs., pno. preparado y cb. Texto: José Carlos Becerra.

CORO Y ORQUESTA CON SOLISTA(S):

Amor es más laberinto (1978) (32') - coro mixto, 5 solistas (2 sops., alto, ten. y bajo) y orq. Texto: Sor Juana Inés de la Cruz.

ÓPERA:

Mambo (1993) (80') - Libreto: Robyn Archer.

MÚSICA ELECTROACÚSTICA Y POR COMPUTADORA:

Tig-tug (1983) (4') - cinta.

Temazcal (1984) (8') - mcas. amplificadas y cinta.

Los archivos Panamá (1986) (4') - cinta.

Papalotl (1987) (13') - pno. y cinta.

Edge dance (1987) (3') - cinta.

On going on (1987) (11') - sax. bar. y cinta.

Yaotl (1987) (21') - orq. con pno. (+ sint.), arp., 2 guits., percs. (3) y comp. o cinta.

Así el acero (1988) (9') - tambor de acero y cinta.

Acuerdos por diferencia (1989) (12') - arp. y cinta.

Mambo a la Bracque (1990) (3') - cinta.

Shekere (1991) (10') - shekere, bombo de pie y sampler.

Gramática de dos (1991) (14') - orq. (incluido un sint.)

Mannan (1992) (14') - kayagum (cítara coreana) y cinta.
Mambo vinko (1993) (15') - tb. y cinta.
Also sprach Dámaso (1993) (3') - cualquier instr. melódico y cinta.

Calacas imaginarias (1994) (24') - coro mixto y cinta. Texto: Nezahualcóyotl, y otros.
Overture (1995) (1') - cinta.

DISCOGRAFÍA

Universidad Autónoma Metropolitana / Cuarteto da Capo: s/n de serie, LP, México, 1986. *Características* (Cuarteto da Capo).

Harmonia Mundi: Le Chant du Monde / Cultures Electroniques 2: LDC 278044 / 45, París, Francia, 1987. *Papalotl* (Philip Mead, pno.).

Empréintes Digitales / Electro-Clips (Vinght instantanées electroacoustiques): IMED-9004-CD, Montreal, Canadá, 1990. *Mambo a la Bracque*.

Unknown Public / Points of Departure: UPCD01, Londres, Gran Bretaña. 1991, *Edge dance*.

Overhear Records / British Electroacustic Music: CD-Ohm 001, Gran Bretaña, 1992. *On going on* (Stephen Cottrell, sax.).

Saydisc Records / Javier Álvarez: Papalotl. Transformaciones exóticas: CD-SDL-390, Londres, Gran Bretaña, 1992. *Acuerdos por diferencia; Temazcal; Papalotl; Así el acero; Mannan; On going on* (Simón Limbrick, steel pan.; Philip Mead, pno.; Luis Julio Toro, mcas.; Hugh Webb, arp.; Inok Paek, kayagum).

New Albion Records / Memorias Tropicales: NA051-CD, California, EUA, 1992. *Metro Chabacano* (Cuarteto Latinoamericano).

Ôsterreichischer Rundfunk (ORF) / Der Prix ars Electronia 1993. Music by Bernard Parmeggiani, Javier Álvarez und Jonty Harrison: PAE-CD012, Linz, Austria, 1993. *Mannan*. (Inok Paek, kayagum).

Airo Music / Vientos Alisios: AIRCD-00293, Caracas, Venezuela, 1993. *Vientos alisios* (Luis Julio Toro, fls. y mcas.).

Silva Classics / Lament: SILKD 6001, Londres, Gran Bretaña, 1994. *Metro Chabacano* (Brodsky Quartet).

PARTITURAS PUBLICADAS

BDE / Londres. *Ki bone gaku.*
BDE / Londres. *Lluvia de toritos.*
BDE / Londres. *Chacona.*
BDE / Londres. *Ayara.*
BDE / Londres. *Características.*
BDE / Londres. *Tientos.*
BDE / Londres. *Canciones de la venta.*
BDE / Londres. *Tres ranas contra reloj.*
BDE / Londres. *Fragmentos de hueso.*
BDE / Londres. *Animal crackers.*
BDE / Londres. *Temazcal.*
BDE / Londres. *The Panama files.*
BDE / Londres. *Papalotl.*

BDE / Londres. *Edge dance.*
BDE / Londres. *On going on.*
BDE / Londres. *Así el acero.*
BDE / Londres. *Acuerdos por diferencia.*
BDE / Londres. *Mambo a la Bracque.*
BDE / Londres. *Shekere.*
BDE / Londres. *Mannan.*
BDE / Londres. *Mambo Vinko.*
BDE / Londres. *Also sprach Dámaso.*
BDE / Londres. *Overture.*
BDE / Londres. *Recintos.*
BDE / Londres. *Amor es más laberinto.*
BDE / Londres. *Te espera esa chispa.*

BDE / Londres. *Trireme.*

BDE / Londres. *Mambo.*

PCM - PM (representado en Gran Bretaña por Faber & Faber) / *Quemar las naves.*

PCM - PM (representado en Gran Bretaña por Faber & Faber) / *Metro Chabacano.*

PCM - PM (representado en Gran Bretaña por Faber & Faber) / *Calacas imaginarias.*

PCM - PM (representado en Gran Bretaña por Faber & Faber) / *Acordeón de roto corazón.*

PCM - PM (representado en Gran Bretaña por Faber & Faber) / *Metro Taxqueña.*

PCM - PM (representado en Gran Bretaña por Faber & Faber) / *Serpiente y escalera.*

PCM - PM (representado en Gran Bretaña por Faber & Faber) / *Gramática de dos.*

PCM - PM (representado en Gran Bretaña por Faber & Faber) / *Música para piel y palangana.*

PCM - PM (representado en Gran Bretaña por Faber & Faber) / *Cello concerto.*

Álvarez, Lucía

(México, D. F., 28 de noviembre de 1948) (Fotografía: José Zepeda)

Compositora y pianista. Cursó la licenciatura en piano en la Escuela Nacional de Música de la UNAM (México) bajo la dirección de Carlos Vázquez, Pablo Castellanos y Jorge Suárez. Asistió a cursos impartidos por los maestros Américo Caramuta y Pierre van Hawe. Frecuentemente compone música para cine. Fue directora huésped de la Orquesta Sinfónica del IPN y miembro activo de la Banda Sinfónica de Marina, así como asesora cultural de la Delegación Xochimilco y catedrática de la Escuela Nacional de Música de la UNAM. Fue becada para tomar un curso en Japón de música electrónica y pedagogía musical infantil (1978); recibió mención honorífica en el concurso Año Beethoven convocado por la Escuela Nacional de Música de la UNAM (1970). Ha compuesto música para teatro y ha obtenido numerosos premios y distinciones por su música para películas.

CATÁLOGO DE OBRAS

SOLOS:

Viaje con veinte escalas (1988) (40') - pno.
Capricho (1988) (8') - vc.
Enigma (1992) (8') - pno.
Suite no. 1 (1995) (15') - vc.

DÚOS:

Dedos de dos (1995) (8') - arp. y clv.

CUARTETOS:

Ángeles en el desierto (1984) (15') - cdas.
Moctezuma (1985) (12') - cdas.
Paola (1994) (5') - ob., va. y 2 vcs.

ORQUESTA DE CÁMARA:

Ángeles en el desierto (1984) (15') - cám.
Moctezuma (1985) (12') - cdas.

ORQUESTA SINFÓNICA Y SOLISTA(S):

Moctezuma (1984) (32') - solistas, narr., coro mixto y orq. Texto: Homero Aridjis.

CORO E INSTRUMENTO(S):

Moctezuma (1985) (12') - coro y pno. Texto: Homero Aridjis.

DISCOGRAFÍA

Milán / La reina de la noche. Película de Arturo Ripstein. MID-0025, México, 1994. *La cárcel de Celaya; Créditos (inicio); Acaso cabaret El Cairo; Antes de perderte; La muñeca; Casa Balmori; La noche; Acaso (orquestal); Burdel Pekín chiquito; Sin embargo; Swing cabaret El Cairo; Roller fin* (Betsy Pecanins, voz; Mariachi México, dirigido por Armando Zayas; Pedro Lozano, guit.; Enrique Orozco, pno.; Víctor M. Díaz García, sax. y cl.; Jesús Muñoz, bat.; José Luis Rivas, cb.; Carmen Thierry, ob.; Armando Hernández, fg.; José Villar Fernández, cr.; Orquesta de Cámara Medici del maestro Balbi Cotter).

Álvarez del Toro, Federico

(Tuxtla Gutiérrez, Chiapas, México, 16 de noviembre de 1953) (Fotografía: José Zepeda)

Compositor y guitarrista. Realizó estudios musicales en la Escuela Superior de Música del INBA (México), en la Escuela Nacional de Música de la UNAM (México) y en el Conservatorio Nacional de Música del INBA (México); algunos de sus maestros han sido Leo Brouwer, Francisco Savín, Rodolfo Halffter y Eduardo Mata. Ha impartido las cátedras de música, historia y análisis y ha sido miembro de diversos jurados calificadores. Obtuvo el Premio Nacional de Música otorgado por el presidente de la República mexicana a la juventud sobresaliente en artes (1986), y el Premio Chiapas, otorgado por el estado chiapaneco (1988); asimismo, el Instituto Chiapaneco de Cultura le rindió un homenaje por su actividad artística sobresaliente (1989). Ha compuesto música para teatro, danza y cine.

CATÁLOGO DE OBRAS

SOLOS:

Música solar (1974) (3') - vc.
Variaciones sobre el canto del turdus grayi (1976) (2') - píc.

DÚOS:

Yuriria (1977) (5') - guit. y vl.

TRÍOS:

Grave (1975) (5') - vl., cl. y fl.

CONJUNTOS INSTRUMENTALES:

Desolación (1. Alba; 2. Ecocidio; 3. La huella) (1974) (30') - cl., instrs. precortesianos y proyección simultánea de imágenes.
Oratorio en la cueva de la marimba (1983) (16') - fls. y mca. de piedras estalactíticas.

ORQUESTA DE CÁMARA:

Umbral (1989) (12') - cdas.

ORQUESTA SINFÓNICA:

Cristalogénesis (1979)

VOZ Y OTRO(S) INSTRUMENTO(S):

Estancias (1978) (7') - sop. y quint. s / texto.

Culminación (1988) - sop., ten. y cjto. de mars. Texto: Federico Álvarez del Toro.

Via crucis (1990) (10') - narr. y vc. Texto bíblico.

CORO Y ORQUESTA CON SOLISTA(S):

Sinfonía de las plantas (1978) (20') - cuatro solistas, coro mixto y orq.

Mitl (Corazón joven) (1985) (25') - coro mixto, narr. y orq.

El gigante (1988) (15') - coro, solistas y orq.

MÚSICA ELECTROACÚSTICA Y POR COMPUTADORA:

Gneiss (Unión) (1. Sol prismático; 2. Oratorio de la tormenta; 3. El rito) (1980) (21') - orq., cuatro solistas (sop., mez., ten. y bajo) y cinta.

Ozomatli (Maax, mono) (1982) (21') - coro mixto, orq. de metls., perc. y cinta.

El espíritu de la tierra (1984) (25') - mar., orq. y cinta.

Vilotl-mut (Alma-ave-paloma) (1986) (15') - voces amplificadas, cinta y orq.

Ofrenda (1988) (20') - solistas de rock, bandas de pueblo y orq.

DISCOGRAFÍA

Discos Pentagrama / Canciones de amor. LP 002, México, 1980. *Viendo tus ojos* (Betsy Pecanins, voz; Federico Álvarez del Toro, guit.).

Discos Pueblo / Compositores mexicanos, vol. 2, DP 1060, México, 1982. *Gneiss. Ozomatli* (Orquesta Sinfónica del Estado de México; dir. Enrique Bátiz. Orquesta Filarmónica de la Ciudad de México; sección de metales; dir. Federico Álvarez del Toro).

EMI-Ángel / LME-482, México, 1988. *El espíritu de la tierra* (Zeferino Nandayapa, marimba; Orquesta Filarmónica de la Ciudad de México; dir. Federico Álvarez del Toro).

Discos NGS / Disco de colección, 1989. *Mujeres* (Tania Libertad, Betsy Pecanins y Amparo Ochoa, voces; letra y música, Federico Álvarez del Toro).

Sincronía Editores de Discos, S. A. de C. V. / CD, México, 1991. *Trilogía (en la más honda música de selvas)*.

Sincronía Editores de Discos, S. A. de C. V. / CD, México, 1992. *Irreverencia (Canciones y poesía)* (Ofelia Medina, voz; letra y música, Federico Álvarez del Toro).

Gobierno del Estado de Chiapas / Espejos, CD, México, *Yashna; Nostalgia de la tierra al cielo; Recuerdos en el tiempo; Vuelo gozoso de vivencias; El constructor de sueños; Junchavín; La laguna encantada* (Adriana Díaz de León, mez.; Carlos Prieto, vc.; Lidia Tamayo, arp.; Orquesta Filarmónica de la Ciudad de México; dir. Luis Herrera de la Fuente).

UNAM, Cenidim / Serie Siglo XX: Wayjel. Música para dos guitarras, vol. VII, México, 1993. *Wayjel (nahual)* (Dúo Castañón-Bañuelos, guits.).

Amozurrutia, José

(México, D. F., 3 de octubre de 1950) (Fotografía: José Zepeda)

Realizó estudios musicales con sus padres, con Joaquín Amparán y en el Taller de Composición de Federico Ibarra (México). Obtuvo el premio Ariel por su música para cine (1989 y 1992).

CATÁLOGO DE OBRAS

SOLOS:

Cinco piezas para piano (1967) (15') - pno.
Sonata para piano (1978) (6') - pno.
Pieza no. 1 (1979) (2') - pno.
Pieza no. 2 (1979) (3') - pno.
Pieza no. 3 (1979) (2') - pno.
Pieza no. 4 (1979) (5') - pno.
Pieza no. 5 (1979) (6') - pno.
Pieza no. 6 (1979) (5') - pno.
Pieza no. 7 (1980) (10') - pno.
Sonante (1981) (1') - pno.
Suite villa Guerne (1988) (10') - pno.
Suite la mujer de Benjamín (1990) (20') - vc.

CUARTETOS:

Intersión (1982) (9') - cdas.

Suite de Romelia (1989) (20') - fl., vc., acordeón y pno.
Suite Miros (1992) (20') - vl., va., vc. y pno.

QUINTETOS:

Conjunciones (1981) (15') - percs. (5)

MÚSICA ELECTROACÚSTICA
Y POR COMPUTADORA:

Transferencia para cinta magnética y piano (1976) (10') - pno. preparado y grabadoras.
Suite serpientes y escaleras (1992) (20') - ob., guit., percs., vc., pno. y sints.
La pirámide y la catedral (1992) (90') - sints.
500 años (1992) (20') - sints.
5 soles (1992) (20') - sints.

PARTITURAS PUBLICADAS

Cartapacios / Revista, núm. 5, 1980.
 Sonante.

Angulo, Eduardo

(Puebla, Pue., México, 14 de enero de 1954)
(Fotografía: José Zepeda)

Compositor y violinista. Cursó la carrera de violinista concertista en el Conservatorio Nacional de Música (México) bajo la dirección de Vladimir Vulfman. Ingresó al Real Conservatorio de Música de La Haya (Holanda), donde realizó estudios de posgrado en violín y composición. Formó parte de la American Youth Performs y de la World Youth Simphony Orchestra (EUA). Actualmente alterna el quehacer como compositor con su actividad concertística.

CATÁLOGO DE OBRAS

Solos:

Sonata para guitarra (1977) (20') - guit.
Preludios nocturnos (Op. 12) (1983) (12') - pno.
Segunda sonata para guitarra (1993) (10') - guit.

Dúos:

Sonata para violín y piano (10') - vl. y pno.
Páginas en bronce (1990) (10') - 2 guits.
De aires antiguos (1993) (10') - guit. y mandolina.

Quintetos:

Die vögel op. 21 (1992) (22') - guit. y cto. cdas.

Conjuntos instrumentales:

Concierto op. 15 para arpa y cuerdas (1988) (23') - arp. y cdas.
Los centinelas de Etersa (1993) (16') - fl., fl. alt., píc., percs., sección de cdas. o cto. cdas.

Orquesta de cámara:

Sonata para cuerdas op. 11 (1983) (30') - cám.
Suite mexicana op. 16 (para orquesta de cuerdas rasgueadas) (1986) (15') - mandolinas, mandolas, guits. y cb.
Concierto para clavecín y orquesta (1990) (25') - clv. y orq.
Alterno (1990) (12') - 3 arps. y cdas.

ORQUESTA DE CÁMARA Y SOLISTA(S):

Concierto op. 15 para arpa y cuerdas (23') - arp. y cdas.

ORQUESTA SINFÓNICA:

Arcano (suite orquestal op. 13) (1986) (25').

Pacífico (poema sinfónico para gran orquesta) (1989) (12').

Inducción (poema sinfónico para gran orquesta) (1991) (14').

ORQUESTA SINFÓNICA Y SOLISTA(S):

Concierto para violín y orquesta (1979) (20') - vl. y orq.

Concierto para viola y orquesta (1993) (32') - va. y orq.

Primer concierto para guitarra y orquesta (23') - guit. y orq.

DISCOGRAFÍA

Thorofon / CTH 2212, Alemania. *Die vögel, op. 21* (Michael Tröster y el Cuarteto del Staatskapelle de Dresde).

Urtext / JBCC 002, México. *Los centinelas de Etersa* (Marisa Canales, fl.; Conjunto de Cámara de la Ciudad de México).

Cuatro Estaciones / CD, México. *Concierto op. 15 para arpa y cuerdas* (Constance Popova, arp.; Conjunto de Cámara de la Ciudad de México).

PARTITURAS PUBLICADAS

MV & F, S / VF 420, Alemania. *Primera sonata para guitarra.*

MV & F, S / VF 421, Alemania. *Páginas en bronce.*

MV & F, S / VF 515, Alemania. *Segunda sonata para guitarra.*

MV & F, S / VF 1046, Alemania, 1988. *Suite mexicana op. 16.*

MV & F, S / VF 1080, Alemania. *Die vögel, op. 21.*

MV & F, S / VF 1150, Alemania. *Primer concierto para guitarra y orquesta.*

MV & F, S / VF 4001, Alemania. *De aires antiguos.*

Antúnez, Alfredo

(México, D. F., 3 de agosto de 1957) (Fotografía: José Zepeda)

Cursó la licenciatura en composición en la Escuela Superior de Música del INBA (México), donde estudió piano con Arceo Jácome y composición con Francisco Núñez. Su actividad profesional abarca la docencia, formación y dirección de coros y música de cámara, y es pianista acompañante de cantantes y bailarines. Ha compuesto música para danza.

CATÁLOGO DE OBRAS

SOLOS:

Tres valses pentatónicos (1980) (2') - pno.
Carrusell (1980) (2') - pno.
Variaciones sobre el V preludio de C. Chávez (1980) (1') - pno.
Tres danzas (1982) (3') - pno.
Tema y trece variaciones (basados en la Sonata en La mayor de W. A. Mozart) (1984) (6') - pno.
Tema y variaciones (1984) (4') - pno.
Balada (1984) (1') - pno.
Canción mexicana (1985) (1') - pno.
Nostalgia de momentos (basados en las Escenas infantiles de R. Schumann) (1985) (6') - pno.
Cinco piezas infantiles (1986) (3') - pno.
Trece preludios (1993) (9') - pno.

DÚOS:

Llanos y montañas (1981) (1') - cl. y pno.
Cuatro cuartos (1981) (1') - cl. y pno.
Raquel (1982) (1') - fl. y pno.
Sencilla (1982) (2') - fl. y pno.
Murmullos en el valle (1983) (2') - fl. y pno.
Cambiando dos veces (1983) (2') - cl. y pno.
Nicte-ha (1983) (3') - fl. y guit.

TRÍOS:

Trío I (1981) (3') - 2 tbs. y tb. bj.
Trío II (1982) (5') - fl., vl. y pno.
Piedra lunar (1986) (2') - ob., tb. y pno.
Canción sin palabras (1994) (3') - fl., ob. y pno.

CUARTETOS:
Allegro (1986) (7') - cdas.

CONJUNTOS INSTRUMENTALES:
El cuadro (1990) (8') - fl., ob., cl., fg., cr., vib. y mar.

ORQUESTA DE CÁMARA:
Otra historia sobre el mismo cuento (1987) (8') - percs.

ORQUESTA SINFÓNICA:
Esm (1987) (6').
La sombra de la apariencia (1988) (16').
Imágenes de la luz (1988) (14').

ORQUESTA SINFÓNICA CON SOLISTAS:
Roja luna (1989) (17') - 4 sops., 2 mezs. y orq. reducida.

VOZ Y PIANO:
Tu recuerdo (1983) (2') - ten. y pno. Texto: Alfredo Antúnez.
Niña mujer (1986) (1') - ten. y pno. Texto: Rafael Rojas.

Ciclo de canciones (1. Amemos; 2. Canto de amor; 3. El secreto) (1986) (9') - ten. y pno. Texto: Amado Nervo.

VOZ Y OTRO(S) INSTRUMENTO(S):
Improvisación (1983) (2') - voz, fl. y pno. Texto: Alfredo Antúnez.

CORO:
Apenas (1984) (2') - coro mixto. Texto: Alfonso Reyes.
Copo de nieve (1984) (2') - coro mixto. Texto: Salvador Díaz Mirón.
La calumnia (1985) (2') - coro mixto. Texto: Rubén Darío.
Para entonces (1985)(3') - coro mixto. Texto: Gutiérrez Nájera.
Canción sin nombre (1994) (2') - coro infantil. Texto: Alfredo Antúnez.

MÚSICA ELECTROACÚSTICA Y POR COMPUTADORA:
Ruidos y sonidos (1987) (3') - cinta.
Fragmentos (1989) (3') - sint. y comp.

Areán, Juan Carlos

(México, D. F., 6 de junio de 1961)

Compositor y guitarrista. Cursó licenciatura y maestría en composición en The Mannes College of Music (EUA), en el Institute de Recherche et Coordination Acoustique-Musique (París) y en el Conservatorio Nacional de Música del INBA (México). Se dedica a la docencia y al concertismo. Ha obtenido becas del Mannes College (1985), de Meet the Composer, de Consolidated Edison (1986) y del Fonca (1989).

CATÁLOGO DE OBRAS

DÚOS:

Ecos de cielo y mar (1990) (10') - 2 guits.
Suite del insomnio (1993) (10') - arp. y actor (alguien que no puede dormir). Texto: Xavier Villaurrutia.

TRÍOS:

Música para un tercer otoño (1984) (12') - fl. alt., cl. y guit.

CONJUNTOS INSTRUMENTALES:

Inward cycles (1986) (20') - 5 bailarines, fl., ob., cl., cr., perc., 2 vls., va. y vc.
Haloweyo (1993) (23') - 4 bailarines, fl., guit. y perc.

ORQUESTA DE CÁMARA:

Coyoacán (1989) (13') - pequeña orq. (fl., cl., tp., tb., percs. [2] y cdas.)

ORQUESTA DE CÁMARA Y SOLISTA(S):

Epicedium in memoriam Augusto Novaro (1987) (14') - pno. y cdas.
La vida es sueño (1991) (90') - 6 actores, percs. (2) y cdas.
Serenata (1992) (14') - fl. y cdas.

ORQUESTA SINFÓNICA:

Canto de amor, vida y esperanza para Frida Kahlo (1985) (23')

DISCOGRAFÍA

SEP, DDF, Crea / 4 Jóvenes Compositores Mexicanos, México, 1986, *Canto de amor, vida y esperanza para Frida Kahlo* (Orquesta Filarmónica de

la Ciudad de México; dir. Benjamín Juárez Echenique).

Cuatro Estaciones / México, 1990. *Coyoacán* (Conjunto de Cámara de la Ciudad de México; dir. Benjamín Juárez Echenique).

Lejos del Paraíso / Son a Tamayo, GLPD 10, México, 1995. *Suite del insomnio* (Lidia Tamayo, arp.; Juan Carlos Areán y Lidia Tamayo, voces).

PARTITURAS PUBLICADAS

EMM / E 33, México, 1991. *Epicedium in memoriam Augusto Novaro.*

Arias, Emmanuel

(México, D. F., 16 de mayo de 1935) (Fotografía: José Zepeda)

Violinista, pedagogo, director de orquesta y compositor. Obtuvo el título de ejecutante violinista en la Escuela Superior Nocturna de Música (México). Sus maestros fueron Francisco Contreras, Rafael Galindo, Herbert Froehlich, Boris Jankoff, Henryk Szeryng, Raquel Bustos y Jesús Zárate. Se desempeñó como violín primero en la Orquesta Sinfónica Nacional; creó el método elemental para violín "Alegría", además de otras obras didácticas; ha sido profesor de armonía, contrapunto, composición y violín, director de la Escuela Superior de Música del INBA y director de diversas orquestas de México; actualmente es director adjunto de la Orquesta Sinfónica de Coyoacán.

CATÁLOGO DE OBRAS

SOLOS:

Alegría 1 - vl.
Alegría 2 - vl.
Dos omecuícatl, op. 4 (10') - vl.
El álbum de Irma Xóchitl, op. 14 (13') - pno. (+ voz). Texto: Aurora Luna de Arias.
Sonata cri-crénida, op. 15 (10') - violo.
Diez instantáneas, op. 16 (20') - vers. para violo.
Diez instantáneas, op. 16 (20') - vers. para va.
Cuatro piezas, op. 17 (10') - vc.
Soy el niño (3') - pno.

DÚOS:

Sonoralia, op. 3 "Zacatecana" (8') - vers. para vl. y pno.
Concierto en si menor, op. 6 (15') - vers. para vl. y pno.
Cantinela, op. 9 (7') - vers. para vc. y pno.
Dos canciones, op. 11 (4') - vers. para vc. y pno.
Dupla, op. 18 (4') - va. y vc.
Cantus iniens, op. 32 (4') - vc. y pno.

CUARTETOS:

Sonoralia, op. 1 "Antigua" (12') - vers. para vl., va., violo y vc.

Sonoralia, op. 2 "Barroca" (10') - vers. para vl., va., violo y vc.

Sonoralia, op. 3 "Zacatecana" (8') - vers. para vl., va., violo y vc.

Cantinela, op. 9 (7') - vers. para cdas.

Violo-cuarteto, op. 19 - vl., va., violo y vc.

Estampas oaxaqueñas, op. 22 (10') - fl., va., guit. y percs.

Violo-cuarteto, op. 23 "Del México colonial" (20') - vl., va., violo y vc.

Sonoralia, op. 27 "Mexicana" (10') - vl., va., violo y vc.

Suite "Zavielza", op. 29 (15') - vers. para vl., va., violo y vc.

Tríptico, op. 30 (homenaje a Ponce) (15') - vers. para cdas.

Cri-crénida, op. 31 (homenaje a Cri-Cri) (15') - vers. para cdas.

Non nova, sed nove, op. 33 (1. Mi sinfonía india, homenaje a Chávez; 2. Mis sones de mariachi, homenaje a Galindo; 3. Mi huapango, homenaje a Moncayo) (15') - cdas.

Cantinela, op. 34 (6') - cdas.

Ortofonía, op. 35 "Catalana" (15') - cdas.

Díptico (7') - vers. para vl., va., violo y vc. (del original de M. M. Ponce).

Cuarteto a Mozart (15') - vers. para cto. de cdas. (del original de Armando Lavalle).

QUINTETOS:

Sonoralia, op. 26 "Tabasqueña" (16') - pno., vl., va., violo y vc.

Ortofonía, op. 28 "Jalisciense" (12') - atos.

ORQUESTA DE CÁMARA:

Danza azteca, op. 20 (3') - atos.

Suite "Zavielza", op. 29 (15') - vers. para cdas.

Díptico (7') - vers. para cdas. (del original de M. M. Ponce).

ORQUESTA DE CÁMARA CON SOLISTA(S):

Sonoralia, op. 1 "Antigua" (12') - vers. para pno. y cdas.

Sonoralia, op. 2 "Barroca" (10') - vers. para pno. y cdas.

Sonoralia, op. 3 "Zacatecana" (8') - vers. para pno. y cdas.

Tres canciones, op. 8 (8') - vers. para 2 voces y cdas. Texto: Aurora Luna de Arias.

Cantinela, op. 9 (7') - vers. para pno. y cdas.

Concierto, op. 24 (12') - violo y cdas.

Tríptico, op. 30 (homenaje a Ponce) (15') - vers. para pno. y cdas.

Cri-crénida, op. 31 (homenaje a Cri-Cri) (15') - vers. para pno. y cdas.

Dos piezas, op. 36 (10') - ob. y cdas.

ORQUESTA SINFÓNICA:

Sonoralia, op. 1 "Antigua" (12') - vers. para orq.

Sonoralia, op. 2 "Barroca" (10') - vers. para orq.

Sonoralia, op. 3 "Zacatecana" (8') - vers. para orq.

Sinfonía I, op. 5 "De la Nueva España" (22').

"México", poema sinfónico, op. 7 (14').

Tlahuizcalli, op. 21 (8').

Suite "Zavielza", op. 29 (15') - vers. para orq.

Tríptico, op. 30 (homenaje a Ponce) (15') - vers. para orq.

Díptico (7') - vers. para orq., (del original de M. M. Ponce).

ORQUESTA SINFÓNICA Y SOLISTAS:

Concierto en si menor, op. 6 (15') - vers. para vl. y orq.

Concierto, op. 25 (25') - vc. y orq.

VOZ Y PIANO:

Tres canciones, op. 8 (8') - vers. para 2 voces y pno. Texto: Aurora Luna de Arias.

Cantinela, op. 9 (7') - vers. para voz y pno. Texto anónimo.

Espíritu navideño, op. 10 (3') - Texto: Emmanuel Arias.

Dos canciones, op. 11 (4') - vers. para voz y pno. Texto: Otto Maschl, Juan N. Oyarzábal.

Seis canciones populares, op. 12 (10') - Texto: Emmanuel Arias.

El álbum de Irma Xóchitl, op. 14 (13') - Texto: Aurora Luna de Arias.

Soy el niño (3') - Texto: Emmanuel Arias.

CORO:

Canciones para coro infantil, op. 13 (10') - coro infantil. Texto: Emmanuel Arias.

PARTITURAS PUBLICADAS

ELCMCM / LCM 13, México. *Dos omecuícatl, op. 4.*

ELCMCM / LCM 29, México. *Sonoralia, op. 3*

ELCMCM / LCM 40, México. *Sonoralia, op. 2*

Ayala, Daniel

(Abala, Yuc., México, 21 de julio de 1906 -
Veracruz, Ver., México, 21 de junio de 1975)

Compositor, violinista y director de orquesta. Realizó estudios musicales en la Escuela de Música del estado de Yucatán y en el Coservatorio Nacional de Música del INBA (México); entre sus maestros se encuentran Silvestre Revueltas, José Rocabruna, Manuel M. Ponce, Luis G. Saloma, Gerónimo Baqueiro Foster, Vicente T. Mendoza, Francisco Contreras, Pedro Michaca, Manuel Tello, Candelario Huízar, Julián Carrillo, José Pomar y Carlos Chávez, entre otros. Fue violinista de la Orquesta Sinfónica de México y de la Orquesta Sinfónica Nacional; fue fundador y director de la Orquesta Típica Yucalpeten y de la Orquesta Sinfónica del estado de Yucatán y director del Instituto Veracruzano de Bellas Artes. Desarrolló una importante labor docente y escribió "Datos sobre la historia musical de Yucatán" (*Enciclopedia yucatanense*, 1946). Fue merecedor de diversos reconocimientos y distinciones, así como ganador de concursos de composición en México, Italia y Argentina. Compuso música para danza.

CATÁLOGO DE OBRAS

SOLOS:

Radiograma (1931) - pno.

DÚOS:

Nocturno op. 23 (1952) - vc. y pno.
Danza (1955) - vl. y pno.

TRÍOS:

Tristes pensamientos - vl., vc. y pno.

CUARTETOS:

Cuarteto de cuerdas (1933) - cdas.
Danza (1933) - cdas.
Cinco piezas infantiles (1933) - cdas.
Danza una estampa (1935) - cdas.
Vidrios rotos (1938) - ob., cl., fg. y pno.
Tres miniaturas folklóricas (1954) - 2a. vers. (de Panoramas de México) para cdas.

CONJUNTOS INSTRUMENTALES:

Los yaquis y los seris (1938) - cjto. reducido e instrs. indios de perc. Textos indígenas.
Suite indígena mexicana (1960).

ORQUESTA DE CÁMARA:

Danza india - cám.
El tejocote (1934) - cám.
La gruta diabólica (1940) - cám.

ORQUESTA DE CÁMARA Y SOLISTA(S):

Uchben x'coholte (1931) - 1a. vers. para orq. de cám. y sop. Texto maya.
U kayil chaac (1934) - orq. de cám., instrs. indígenas de perc. y sop. Texto maya.
Suite infantil (1937) - orq. cám. y sop. Textos: Alfonso del Río.
Concertino (1970) - orq. de cám. y pno.

ORQUESTA SINFÓNICA:

Tribu (1934).
Paisaje (1935).
Panoramas de México (1936).
El hombre maya (1939).
Sinfonía de las Américas (1946).
Mi viaje a Norteamérica (1947).
Acuarela nocturna (1949).
Yaax u ha (Leyanda maya) (1954).
Suite veracruzana (1957).

VOZ Y PIANO:

Cuatro canciones (1932) - sop. y pno. Textos: Juan Ramón Jiménez.

La pera (1934) - canto escolar.
El tejocote (1934) - canto escolar.
El fogón (1934) - canto escolar.
La serpiente negra (1934) - canto escolar.
Danza del fuego (1935) - canto escolar.
Himno a Cuajimalpa (1938).

VOZ Y OTRO(S) INSTRUMENTO(S):

El grillo (1933) - sop., cl., vl., sonaja y pno. Texto: Daniel Castañeda.
Los yaquis (1938) - sop. y pequeño cjto. instrum. Textos indígenas.
Los pescadores seris (1938) - sop. y pequeño cjto. instrum. Texto indígena. Teatro guiñol.

CORO:

Campesinos.
Soñando (1942) - canción yucateca.

CORO E INSTRUMENTOS:

Brigadier de choque (1935) - coros y percs. Texto: María Luisa Vera.

CORO Y ORQUESTA DE CÁMARA:

La pera - coro y pequeña orq.

CORO Y ORQUESTA SINFÓNICA:

Cactus - coro y orq.
Música instrumental para espectáculo de luz y sonido de Uxmal (1971) - 2 coros mixtos y orq. Texto: Médiz Bolio.

DISCOGRAFÍA

Discos Musart / MCD 3007, LP, *Tribu.*
Discos Musart / CST 3007, casete, *Tribu.*
Discos Musart / MCD 1193, reedición, *Tribu.*
Discos Musart / EMCD 3007, reedición, *Tribu.*
Discos Musart / CDMS 3007, reedición, *Tribu.*
Discos Musart / CCH-MCD 3007, reedición, *Tribu.*
Discos Musart / MCDC 3033, reedición, 1971, *Tribu.*
Discos LEA / *Uxmal.*

PARTITURAS PUBLICADAS

Datos de edición desconocidos. *Cuatro canciones.*

Datos de edición desconocidos / 1932. *El grillo.*

Datos de edición desconocidos / 1938. *Radiograma.*

ECIC / núm. 56, Montevideo, Uruguay, 1947. *Cuatro canciones.*

UG / Música mexicana para piano, vol. I, México, 1987. *Radiograma.*

Baca Lobera, Ignacio

(México, D. F., 28 de junio de 1957)

Se inició en la música de manera autodidacta; realizó estudios en la Escuela Nacional de Música de la UNAM (México) y posteriormente estudió composición con Julio Estrada, Juan Antonio Rosado, Joji Yuasa, Jean-Charles François y Brian Ferneyhoug. Cursó maestría y doctorado en composición en la Universidad de California, San Diego (1985-1991). Es docente en la Universidad Autónoma de Querétaro y ha sido compositor residente de la Orquesta Filarmónica de Querétaro. Ha recibido varios premios, entre los que destacan menciones honoríficas en los concursos José Pablo Moncayo, para orquesta (México, 1982), y Lan Adomián, para música de cámara (México, 1980); fue finalista en el concurso New Music Today (Japón, 1988) y recibió el Kranichsteiner Musikpreis (Darmstadt, Alemania, 1992).

CATÁLOGO DE OBRAS

SOLOS:

Invención no. 2 (1987) (8') - vc.

DÚOS:

Estudio (1983) (5') - pno. microtonal a cuatro manos.
Cinco miniaturas (1994) (8') - vl. y vc.
Tres piezas (1993) (6') - vc. y pno.

TRÍOS:

Tres minimams (1986) (6') - cl., vl. y pno.

CUARTETOS:

Interacción (1979) (5') - cdas.

CONJUNTOS INSTRUMENTALES:

Neumas (1990) (9') - ob., cdas. y perc.
Tríos (y dobles) (1991) (10') - fl., ob., cl., 2 vcs., 2 tbs. y percs. (2)
Taleas (1992) (12') - ob., cl., fg., qto. cdas., pno. y percs. (2)
Mundos interiores (Géminis I) (1993) (15') - fl. alt., vl., vc. y percs. (2)

ORQUESTA DE CÁMARA:

Mapamundi (1993) (17') - orq. a tres.

ORQUESTA SINFÓNICA:

Tierra incógnita (1995) (14').

VOZ Y OTRO(S) INSTRUMENTO(S):

Cuatro piezas vocales y un preludio (1988) (9') - mez., cl. y vc. Textos: Vicente Huidobro.

Entrada a la madera (1992) (12') - sop., mez., ob., cl., vl., vc., perc. y pno. Texto: Pablo Neruda.

MÚSICA ELECTROACÚSTICA Y POR COMPUTADORA:

Dúo (Géminis II) (1993) (10') - fl. y guit. amplificada.

DISCOGRAFÍA

UNAM / Voz Viva de México: Premio Lan Adomián, Serie Música Nueva, MN- 20, 329 / 330, México, *Contornos* (músicos de la Orquesta Filarmónica de la UNAM: Héctor Jaramillo, fl.; Roberto Kolb, ob.; Luis Humberto Ramos, cl.; Lorenzo González, vl. I; Mario Góngora, vl. II; Janina Sylwin Herman, vl. III; Raúl Fonseca, va.; Miroslaw Kotecki, vc.; Aleksander Mikolajczyk, cb.; dir. Armando Zayas).

PARTITURAS PUBLICADAS

UNAM / Antología de la Enciclopedia de la Música de México, México, 1988. *Interacción.*

INBA, Cenidim / Revista *Heterofonía.* núm. 108, enero-junio, México, 1993. *Tres minimams.*

Bañuelas, Roberto

(Ciudad Camargo, Chih., México, 20 de enero de 1931) (Fotografía: José Zepeda)

Barítono y compositor. Estudió canto, piano, composición, idiomas y actuación en el Conservatorio Nacional de Música del INBA (México). Formó parte del grupo Nueva Música de México, con el que presentó obras de su producción. Algunas de sus composiciones han sido publicadas por Ediciones Mexicanas de Música. Ha realizado grabaciones para Rundfunk Im Amerikanischen Sektor von Berlín, RIAS (Radio Difusora del Sector Americano en Berlín), Deutsche Grammophon y Forlane, así como programas para la televisión alemana. Actualmente es catedrático de la Escuela Nacional de Música de la UNAM. Ha compuesto música para danza.

CATÁLOGO DE OBRAS

SOLOS:

Suite (1954) (7') - pno.
Cinco bagatelas (1955) (5') - pno.
Suite pictórica (1956) (8') - pno.
Toccata no. 1 (1956) (2') - pno.
Toccata no. 2 (1960) (2') - pno.

ORQUESTA SINFÓNICA:

Avenida Juárez (1959) (12').
Tres piezas sinfónicas (1967) (14').
Muerte sin fin (1995) (15').

VOZ Y PIANO:

Copla triste (1954) (1') - Texto: Enrique González Martínez.

Canción de cuna (1955) (2') - Texto: Pueblita.
Nocturno (1955) (2') - Texto: R. Bañuelas.
Tus manos (1955) (1') - Texto: R. Bañuelas.
Los esposos (1957) (2') - Texto: R. Cabral del Hoyo.
De tu amor y de tu olvido (1957) (1') - Texto: R. Cabral del Hoyo.
Canción para velar su sueño (1957) (1') - Texto: R. Bonifaz Nuño.
Canto negro (1964) (1') - Texto: Nicolás Guillén.
Chévere (1964) (1') - Texto: Nicolás Guillén.

Te lo ruego sauce (2') - Texto: R. Bañuelas.

Tres canciones españolas (1966) (4') - Texto: Federico García Lorca.

Crepúsculo (1970) (1') - Texto: Jaime Torres Bodet.

Canción de las voces serenas (1970) (1') - Texto: Jaime Torres Bodet.

Este que ves, engaño colorido (1989) (2') - Texto: Sor Juana Inés de la Cruz.

ÓPERA:

Agamenón (1967) - ópera en un acto. Libreto: Esquilo.

PARTITURAS PUBLICADAS

EMM / Colección Arión, núm. 117, México, 1971. *Tres canciones españolas.*

EMM / Serie A, núm. 31, México, 1985. *Toccata no. 1.*

Baruch Maldonado, René

(San Andrés Tuxtla, Ver., México, 30 de enero de 1957)

Realizó estudios en la Facultad de Música de la Universidad Veracruzana (México) y en el Taller de Composición de Armando Lavalle. Ha sido maestro de la Facultad de Música de la Universidad Veracruzana y ha compuesto música para teatro. Obtuvo una beca para cursos en Johannesen International School of the Arts en Victoria (Canadá, 1981).

CATÁLOGO DE OBRAS

SOLOS:

Preludio no. 1 (1978) (3') - pno.
Pasamos juntos (una idea sobre César Vallejo) (1981) (2') - vc.
Scherzando (1984) (2') - vc.
Canción de cuna a Renée (1990) (2') - pno.

DÚOS:

Fuga en do menor (1984) (2') - va. y vc.

CONJUNTOS INSTRUMENTALES:

Albas (1984) (7') - grupo de jazz.
En sol (1990) (5') - grupo de jazz.

BANDA:

Tres valses (1985) (8').

CORO:

Uno de estos días (1980) (5') - Texto: Roberto Cuevas.
Quién sabe cuándo (1985) (4') - s / texto.

MÚSICA ELECTROACÚSTICA Y POR COMPUTADORA:

Coral enigmático (1985) (4') - cb. y cá-mara de eco.

PARTITURAS PUBLICADAS

EE / núm. 1, México, 1983. *Pasamos juntos (una idea sobre César Vallejo).*

Berlioz, Sergio

(Ciudad de México, 26 de julio de 1963)
(Fotografía: José Zepeda)

Compositor y musicólogo. Realizó estudios en el Conservatorio Nacional de Música del INBA (México), donde su formación fue especialmente atendida por el profesor Kurt Redel. Fue becado por el INBA para participar en el curso de música de cámara con el Manhattan String Quartet (1981). Fue miembro del Taller de Composición de Julio Estrada en la Escuela Nacional de Música de la UNAM (México). Ensayista y articulista, tiene tres libros terminados y publicaciones en México, Grecia, Hungría e Israel. Como violinista participó en varias orquestas. Es director fundador y titular del Ensamble Contemporáneo Independiente (1986) y miembro de la Liga de Compositores de Música de Concierto de México. Actualmente es maestro de arte comparado en el Departamento de Filosofía de la Universidad de las Américas, así como conferencista permanente en el Museo Amparo y en la Universidad Iberoamericana (Puebla).

CATÁLOGO DE OBRAS

SOLOS:
Siete postales (1989) (9') - vc.
Ocho bagatelas (1985) (16') - pno.
Shajar no. 3 (Amanecer) (1990) (13') - pno.

DÚOS:
Elegía (1985) (3') - va. y pno.
Poliespejismo tetracórdico (1987) (3') - pno. a cuatro manos.

TRÍOS:
Tres miniaturas para instrumentos de aliento (1989) (5') - ob., cl. y fg.

CUARTETOS:
Cuarteto de cuerdas no. 1 "Sirma" (Filigrana de oro) (1987) (17') - cdas.
Tres miniaturas para cuerdas (1987) (4') - 2 vls., va. y vc.
Javerim ikar (Compañeros de espíritu)

(1990) (7') - 2 vcs., pno. y pno. preparado.

Cuarteto de cuerdas no. 2 "Izkor" (Recordad) (1995) (17') - cdas.

QUINTETOS:

Quinteto de cuerdas "Breve" (1984) (7') - 2 vls., 2 vas. y vc.

Quinteto de cuerdas "Shajar no. 2" (Amanecer) (1989) (6') - 2 vls., va., vc. y cb.

CONJUNTOS INSTRUMENTALES:

Noneto para cuerdas "Malajei habadá" (Espíritus malignos) (1990) (30') - 4 vls., 2 vas., 2 vcs. y cb.

ORQUESTA DE CÁMARA Y SOLISTA(S):

Kulebuz de una percanta (Heraldo de una hechicería) (1984) (12') - ensamble de atos. y 2 narrs. Texto: Sergio Berlioz y poesía popular sefardita en idioma latino.

Eijah (Lamentaciones) (1993) (18') - vc. y orq. cdas.

ORQUESTA SINFÓNICA Y SOLISTA(S):

Concierto para violín y orquesta "El sueño de Yaakov" (1995) (20') - vl. y orq.

VOZ Y PIANO:

Reflexión no. 1 (1985) (3') - sop. y pno. Texto: Sergio Berlioz.

VOZ Y OTRO(S) INSTRUMENTO(S):

Reflexión no. 3 (1987) (4') - sop., 4 cls., cl. bj., arp., órgano y vc. Texto: Sergio Berlioz.

CORO:

Reflexión no. 2 (1985) (5') - coro mixto a capella. Texto: Sergio Berlioz.

La morada del tiempo (1993) (6') - coro mixto a capella. Texto: Sergio Berlioz.

Ciudad rota (1990) (10') - coro mixto a capella (3 sops., 3 altos, 3 tens. y 3 bajos). Texto: Sergio Berlioz.

Tres memorias (1992) (19') - coro mixto a capella. Texto: Sergio Berlioz.

CORO, INSTRUMENTOS Y SOLISTA(S):

Cantata hiram (1986) (25') - 2 fls., 2 cls., cl. (+ sax. alt.), 2 pnos., órgano, percs. (3), 3 vls., va., vc., narr. y coro mixto. Textos: Enrique Trejo Silva, Tabla Esmeralda y René Char.

ÓPERA:

En tiempo del ave (1995) (60') - ópera en un acto. Libreto: Sergio Berlioz.

Bernal Jiménez, Miguel

(Morelia, Mich., México, 16 de febrero de 1910
Guanajuato, México, 26 de julio de 1956) (Fotografía: Izunza)

Organista y compositor. Estudió en
la Escuela Superior de Música Sacra
de Morelia con Felipe Aguilera Ruiz
e Ignacio Mier Arriaga. En 1928 obtuvo la maestría en órgano y composición, y el doctorado en canto gregoriano en el Instituto Pontificio de
Música Sacra. Fue maestro, investigador, musicólogo, organista, director de coro y director de la Escuela
de Música de la Universidad de Nueva Orleans. Recibió numerosos premios y reconocimientos. En su ciudad natal fue honrado con la presea
Generalísimo Morelos.

CATÁLOGO DE OBRAS

SOLOS:

Carteles - pno.

DÚOS:

Tres danzas tarascas (1951) (8') - vl. y
 pno.

CUARTETOS:

Cuarteto virreinal (1939) (15') - cdas.

ORQUESTA SINFÓNICA:

Los tres galanes de Juana (40').
Tres cartas de México (1944) (18').
Sinfonía México (1946) (40').
Ángelus (1950) (8').
Navidad en Pátzcuaro (1953) (23').
Sinfonía Hidalgo (1953) (23').
Navidad en tierra azteca (1954).

ORQUESTA SINFÓNICA CON SOLISTA(S):

Concertino para órgano y orquesta
 (1950) (20').

CORO:

Juguetes.

CORO E INSTRUMENTO(S):

Gloria - coro y órgano.
Te deum jubilar - coro y órgano.

CORO Y ORQUESTA SINFÓNICA:

Sinfonía Hidalgo.
El chueco.

CORO, ORQUESTA SINFÓNICA Y SOLISTA(S):

El himno de los bosques (1991) (20') -
 narr., coro mixto y orq. Orquestación: Manuel Enríquez.

ÓPERA:

Drama sinfónico. Tata Vasco - solistas y orq. Texto: M. Muñoz.

MÚSICA PARA BALLET:

El chueco (suite ballet) (19') - orq.

DISCOGRAFÍA

INBA, SACM / Coro de Cámara de Bellas Artes, director Jesús Macías, 50 aniversario, PCS-10017, México, 1987, *Juguetes*.

CNCA, INBA, SACM / Primer Festival Internacional de Música, Morelia, Michoacán, vol. II, México, *Gloria; Te deum jubilar; El chueco*. (Alfonso Vega Núñez, órgano; Niños Cantores de Morelia; Coro del Conservatorio de las Rosas; Coro Polifónico Miguel Bernal Jiménez; dirs. José de Jesús Carreño, Sergio Nava; Orquesta Sinfónica del Festival; dir. Fernando Lozano).

CNCA, INBA, SACM / Sinfonía Hidalgo, Bernal Jiménez, Primer Festival Internacional de Música, Morelia, Michoacán, vol. III, México, *Sinfonía Hidalgo* (Coral Moreliana Ignacio Mier Arriaga; Coro del Conservatorio de las Rosas, Coro Polifónico Miguel Bernal Jiménez; dirs. José de Jesús Carreño, Tarsicio Medina; Orquesta Sinfónica del Festival; dir. concertador Fernando Lozano).

Spartacus / Grandes del romanticismo en México, DDD 21004, México, 1993. *Ángelus* (Orquesta Filarmónica de la Ciudad de México; dir. Eduardo Diazmuñoz).

CNCA-INBA-UNAM-Cenidim / Serie Siglo XX: Imágenes mexicanas para piano. vol. XIX, México, 1994. *Carteles* (Alberto Cruzprieto, pno.).

Cenidim / Serie Siglo XX: Música mexicana para violín y piano, vol. XXI, CD, México, 1994. *Tres danzas tarascas* (Michael Meisnner, vl.; María Teresa Frenk, pno.).

PARTITURAS PUBLICADAS

EMM / D 6, México, 1951. *Cuarteto virreinal*.

Blengio, Rafael

(Hecelchakan, Camp., México, 20 de abril de 1935) (Fotografía: José Zepeda)

Compositor y violinista. Realizó estudios en el Conservatorio Nacional de Música del INBA (México). Ha sido recitalista y es docente en la Universidad Autónoma de Querétaro (México). Obtuvo el segundo lugar en el Primer Concurso de Composición Musical de Querétaro en música de cámara y piano (1993), y mención honorífica en el Segundo Concurso de Composición Musical de Querétaro (1994).

CATÁLOGO DE OBRAS

SOLOS:

Preludio no. 1 en fa mayor (1964) (1') - pno.
Preludio no. 2 en fa sostenido menor (1965) (3') - pno.
Preludio no. 3 en sol mayor (1966) (3') - pno.
Preludio no. 4 en sol mayor (1966) (3') - pno.
Vals no. 1 en si menor (1967) (3') - pno.
Preludio en la menor (1970) (5') - órgano.
Preludio en re menor (1970) (3') - órgano.
Vals no. 2 en si menor (1974) (3') - pno.
Vals no. 3 en sol menor (1990) (2') - pno.
Vals no. 4 en sol mayor (1990) (2') - pno.

DÚOS:

Preludio 5a (1965) (6') - vl. y pno.
Canción (1972) (3') - va. y pno.
Paralelo 38 (1979) (3') - fl. y pno.
Tres esbozos nocturnos (1980) (15') - pnos.
Dúo (1987) (6') - vl. y pno.

VOZ Y PIANO:

Canción no. 1 en sol mayor (1975) (2') - s / texto.
Canción no. 2 en re mayor (1976) (2') - s / texto.
Canción no. 3 en si menor (1976) (2') - s / texto.
Canción no. 4 en sol mayor (1977) (2') - s / texto.
Canción no. 5 en fa menor (1982) (2') - Texto: Rafael Blengio.

Canción no. 6 en re mayor (1991) (3') - s / texto.

VOZ Y OTRO(S) INSTRUMENTO(S):

Ave María (1970) (2') - voz y órgano.

DISCOGRAFÍA

Gobierno del Estado de Querétaro - Patronato de las Fiestas de Navidad 1993 / Primer Concurso de Composición Musical de Querétaro, México, 1994. *Tres esbozos nocturnos; Preludio no. 2 en fa sostenido menor* (Cuarteto Roldán; Jesús Almanza, pno.).

Carballeda, Salvador

(México, D. F., 13 de diciembre de 1939)
(Fotografía: José Zepeda)

Compositor y director de orquesta. Realizó estudios en la Escuela Superior Nocturna de Música de Bellas Artes. Estudió violín, composición y dirección con Salvador Contreras (México), así como con René Deffosez (México y Bélgica). Ha sido director de la Banda Sinfónica de la Delegación Cuauhtémoc, director de la Sociedad de Flauta Barroca, A. C., y director de la Orquesta Sinfónica del Instituto Politécnico Nacional. Obtuvo la medalla Juan Ruiz de Alarcón, otorgada por el gobierno del estado de Guerrero, y diploma al mérito cultural, por el Instituto Politécnico Nacional.

CATÁLOGO DE OBRAS

SOLOS:

Cinco miniaturas (1969) (12') - fl. barroca (alt.)
Cinco piezas (1975) (16') - pno.
Lamento y canto por Tlatelolco (1988) (8') - vc.

DÚOS:

Siciliana (1971) (7') - fls. barrocas (alt. y ten.)
Sonata en un movimiento (1978) (8') - ob. y pno.
Tres piezas (1985) (10') - ob. y pno.

TRÍOS:

Trío sonata (1968) (20') - fls. barrocas (sop., alt. y ten.)

CONJUNTOS INSTRUMENTALES:

Obertura en sol (1969) (8') - instrs. barrocos.

ORQUESTA SINFÓNICA Y SOLISTA(S):

Tres canciones de amor con un interludio (1991) (15') - sop. y orq. Texto: Leopoldo Ayala.
Tres piezas para oboe y orquesta - ob. y orq.

VOZ Y PIANO:

Tres canciones de amor (1990) (12') - sop. y pno. Texto: Leopoldo Ayala.

CORO Y ORQUESTA:

Himno de la Escuela Superior de Inge-

niería Mecánica y Eléctrica (ESIME)
del IPN (1991) (5') - coros y orq.

DISCOGRAFÍA

Arte Politécnico / Instantáneas Mexi-
canas. APC 001, México, 1989. *Tres*
piezas para oboe y orquesta.

PARTITURAS PUBLICADAS

ELCMCM / LCM 79, México, 1994. *Tres*
piezas para oboe y piano.

Cárdenas, Gerardo

(Uruapan, Mich., México, 1957)

Cursó la licenciatura en composición bajo la dirección de Bonifacio Rojas en el Conservatorio de las Rosas (México), y posgrados en L'Ecole Normale Superior de Musique Alfred Cortot de París (Francia) y en el Conservatoire du Centre, de París, con los compositores Jacques Casterede y Katori Makino. Realizó estudios particulares de violoncello, guitarra, dirección de orquesta y piano con los maestros Roberto Herrera, Daniel Lavialle, Antonio Tornero y Eva Osinska, entre otros. Ha participado en encuentros y seminarios de educación musical a nivel nacional. Desde 1985 se dedica a la docencia en el Conservatorio de las Rosas, institución de la que ha sido director académico. Actualmente se dedica a la composición, la docencia y la dirección general de la Fundación Cultural Interamericana, A. C., fundada por él en 1994. Entre los reconocimientos que ha recibido, destaca la beca que le otorgó el gobierno francés (1984).

CATÁLOGO DE OBRAS

SOLOS:
...*Y su ritmo no tendrá fin* (1980) (2') - pno.
Sonecillo (1980) (2') - pno.
Acuarela (1981) (4') - pno.
Catharsis (1984) (5') - pno.
Quetzalcóatl (1. Ave serpentina; 2. Piedra solar; 3. Danza mágica; 4. "Aztlán", El Paraíso) (1987) (30') - pno.
A las sombras de buena voluntad (1988) (2') - pno.

Alma de niño (1988) (2') - pno.
Poema sintético (1988) (4') - pno.
Crayolas (10 miniaturas) (1989) (20') - pno.
Mass media (1. Allegro funfy; 2. Andante cool fantasía; 3. Scherzo hot jazzy; 4. Frigio tecno pop) (1989) (30') - pno.
Dos preludios (1. El viejo alquimista; 2. Su nombre es Legión) (1989) (8') - guit.
Adolescencia de bronce (1989) (6') - pno.

Elegía del silencio (1989) (6') - pno.
¿Dónde está Scott? (1989) (2') - pno.
Khrono-khromyas (1. Diseño láser; 2. Raga; 3. Renacimiento; 4. Altius lo-crio, 5. Poema apócrifo) (1990) (20') - pno.
Variaciones sobre un tema mexicano (1992) (15') - pno.
Fantasía bohemia mexicana (1992) (20') - pno.
Modos vetus (1993) (15') - pno.

DÚOS:

Saxofonía I, II y III (1988) (20') - sax. ten. y pno.
Laureles I, II y III (1988) (30') - guit. y fl.
Criptogramas (1. Piedra rodante; 2. Púrpura intenso; 3. Luz líquida; 4. Cuatro veces grande) (1989) (25') - guit. y pno.
Lapide philosophico (1. Mascarada; 2. Meditación y holocausto; 3. Sala-mandra; 4. Ave Fénix) (1989) (20') - vl. y pno.

ORQUESTA SINFÓNICA:

Sinfonietta vallisoletana (1. Pasado mi-neral; 2. Una voz casi extinta; 3. El án-gel; 4. Júbilo sin causa) (1991) (30').
Rosa mística (1994) (15').

VOZ Y PIANO:

Hyper-praxis (Suite: 1. El apóstata; 2.

Vocalise; 3. Asfixia cerebral) (1991) (15') - sop. y pno. Texto: Gerardo Cárdenas.

CORO:

Concertino (1. Allegro moderato; 2. Si-ciliana andantino; 3. Tempo di mi-nuetto; 4. Vivace) (1993) (20') - coro de voces blancas. Texto: Gerardo Cárdenas.

CORO E INSTRUMENTO(S):

Navidadicción (1985) (30') - coro y grupo de cám. Texto: Gerardo Cár-denas.
La graduación (1987) (30') - coro y grupo de cám. Texto: Gerardo Cár-denas.
Madre publicidad (1988) (30') - coro y pno. Texto: Gerardo Cárdenas.
El reino del silencio (1989) (30') - coro y pno. Texto: Gerardo Cárdenas.
Fabulario (1989) - coro y pno. Texto: Rosas Moreno.

MÚSICA ELECTROACÚSTICA Y POR COMPUTADORA:

Morelia 450 (1990) (40') - coro, orq. y sints. Texto: Gerardo Cárdenas.

DISCOGRAFÍA

México Romántico III, vol. 3, CD, Mé-xico, 1992. *Fantasía bohemia* (José Sandoval, pno.).
Selecciones del Festival Internacional de Música de Morelia 89-94, CD, Mé-xico, 1994. *Rosa mística* (Orquesta Filarmónica de la ciudad de México; dir. Luis Herrera de la Fuente).
Magnificat, CD, México, 1995. *Modus vetus; Hyper-praxis; 5 fusiones* (Alma Siria Contreras, voz; Gerardo Cárde-nas, pno.).

Cárdenas, Sergio

(Ciudad Victoria, Tamps., México, 17 de junio de 1951)

Compositor y director de orquesta. Estudió dirección coral en el Seminario Presbiteriano de México. Obtuvo el título de *bachelor of music* y el de *master of music* en el Westminster Choir College de Princeton, N. J. (EUA). Realizó estudios en la Escuela Superior de Música Mozarteum (Salzburgo). Algunos de sus maestros han sido Óscar Rodríguez, Gerhard Wimberger y Nikolaus Harnoncourt. Ha tomado cursos de perfeccionamiento de dirección orquestal con Herbert von Karajan, Witold Rowicki y Celibidache. Ha sido director de la Orquesta de la Escuela Superior de Música Mozarteum y dirigido orquestas importantes de Austria y Alemania, así como a la Orquesta Sinfónica Nacional de México y la Filarmónica del Bajío. Ha recibido reconocimientos del Ministerio de Ciencia e Investigación del gobierno austriaco, de la Fundación Internacional Mozarteum y de la Unión Mexicana de Cronistas de Teatro y Música (1980), y ha sido honrado con el premio Doctor Joachim Winkler, otorgado por la Escuela Superior de Música Mozarteum. Ha realizado diversos arreglos sobre temas de M. M. Ponce y J. Rosas, entre otros.

CATÁLOGO DE OBRAS

ORQUESTA SINFÓNICA:
Polka Tamaulipas (3').

ORQUESTA SINFÓNICA CON SOLISTA(S):
Salmo 23 (14') - sop. y orq.

VOZ Y PIANO:
Salmo 23 (14') - sop. y pno.

Era un establo (1974) (4').
Resurrección (5').

CORO:
Dos motetes (1975) (8') - coro mixto a capella.
Villancico (1977) (5') - coro mixto a capella.

Su mirar nos ilumina (1987) (3') - coro mixto a capella.

CORO E INSTRUMENTO(S):

Adoración navideña (1972) (3') - coro y pno.

DISCOGRAFÍA

INBA-SACM / CD, México, 1993. *Salmo 23* (Rosario Andrade, sop.; Orquesta Filarmónica de Querétaro; dir. Sergio Cárdenas).

Carrillo, Gerardo

(México, D. F., 24 de septiembre de 1954) (Fotografía: José Zepeda)

Compositor y guitarrista. Realizó estudios musicales en la Escuela Superior de Música del INBA (México), en el Conservatorio Nacional de Música del INBA, en el Centro de Estudios Musicales (México) y en el Instituto de Liturgia, Música y Arte (México). Ha sido participante en cursos superiores de guitarra, análisis, composición, actualización docente, pedagogía musical, música popular y arte mexicano, así como del primer y quinto festivales de guitarra de La Habana (Cuba). Algunos de sus maestros han sido Leo Brower, Abel Carlevaro y Rodolfo Halffter. Se ha desarrollado en el campo de la docencia, concertismo, investigación y composición. Ha compuesto música para teatro.

CATÁLOGO DE OBRAS

SOLOS:

Canción y rondó (1979) (8') - guit.

Fugado (1979) (6') - guit.

Canción urbana (1983) (5') - pno. (+ narr.).

A despiano (1983) (15') - pno. (+ actor: mimo).

Déjame morir (Fantasía sobre un tema de Monteverdi) (1993) (8') - guit.

DÚOS:

Dos Bach-eras (1977) (6') - 2 guits.

Pregúntale al tapir (Parafraseando un texto de Benito Luis Díaz) (1982) (5') - fl. y guit.

TRÍOS:

Trío (1982) (12') - fl., vc. y guit.

Adiós de papel (1987) (11') - guit., glk. y pno.

Pieza para dos guitarras y violoncello (1992) (7') - 2 guits. y vc.

CUARTETOS:

Cuarteto I (1980) (13') - cdas.

El silencio sordo (1982) (15') - cdas.

QUINTETOS:

Cuarteto con guitarra (1973) (5') - 2 vls., va., vc. y guit.

CONJUNTOS INSTRUMENTALES:

Obstinados (1980) (15') - de 1 a 6 músicos con dotación libre y público.

Homenaje a los pintores que desaparecieron por represión política (1983) (12') - cto. cdas. e instrs. regionales mexicanos (jarana, huapanguera y quijada de burro, o símil).

Réquiem contra la represión (1988) (10') - público, 2 a 4 huéhuetls y dir.

Cementerio verano (homenaje a Revueltas) (1989) - 5 instrs. (dotación libre) y narr. Texto: Efraín Huerta.

Sensible (1992) - 2 guits., vl. o fl., vc. y público. Texto: C. Rogers.

VOZ Y OTRO(S) INSTRUMENTO(S):

Por la ciudad (1980) (7') - sop., fl. y guit. Texto: Edo Leonini.

Cantata ciudad casa convertida en grito (1988) (25') - sop., bajo, fl., ob., cl., guit., vc. y clv. Texto: Roberto López Moreno. En colaboración con Águeda González.

Altazor (1993) (46') - coro mixto, voz femenina, narr., 2 guits., vc., jarana, percs., bat., guit. eléc., metrónomo y cantante de rock. Texto: Vicente Huidobro.

DISCOGRAFÍA

EMI-Capitol / Música Contemporánea de Cámara, núm. 3, LME-337, México, 1987. *Adiós de papel* (Grupo Banda Elástica).

Carrillo, Gonzalo

(México, D. F., 18 de abril de 1933) (Fotografía: José Zepeda)

Inició sus estudios musicales con Elena Padilla, Salvador Contreras, Pedro Michaca e Igor Markevitch; posteriormente estudió en la Escuela Superior de Música del INBA (México). Sus obras se han tocado en México, los Estados Unidos y otros países. Es miembro de la Liga de Compositores de Música de Concierto.

CATÁLOGO DE OBRAS

SOLOS:

Jonixe (1965) (2') - pno.
Bagatela (1965) (3') - pno.
Microfantasía (1965) (3') - pno.
Estampa mexicana (1965) (3') - pno.

DÚOS:

Pieza (1989) (3') - va. y pno.

TRÍOS:

Trío vivencias (1968) (7') - fl., vl. y vc.

QUINTETOS:

Estructura (1965) (8') - atos.

CONJUNTOS INSTRUMENTALES:

Xilofo entre percusiones (1964) (6') - percs.
Música para siete (1969) (7') - fl., ob., cl., fg., cr., tp. y tb.

ORQUESTA DE CÁMARA:

Paisajes II (1977) (9') - cdas.
Paisaje sonoro (1981) (10') - cdas.

ORQUESTA SINFÓNICA:

Opinzanzimpa con un canto simple (1982) (9').
Tierra de Dangú (1993) (10').
Tlamatinide (1995) (12').

VOZ Y PIANO:

Comunión (1965) (4') - sop. y pno. Texto: Marina Romero.
En plena primavera (1961) (3') - sop. y pno. Poema de Monencauhtzin de Huexotzingo.
Retorno al silencio (1973) (2') - sop. y pno. Texto: Gonzalo Carrillo.
Vida de ilusión (1969) (2') - sop. y pno. Poesía indígena de la altiplanicie.

CORO:

La noche (1967) (3') - coro mixto. Texto: Gonzalo Carrillo.

CORO E INSTRUMENTO(S):

Misa maronita (1968) (22') - coro mixto y órgano. Texto maronita. En colaboración con Mario Kuri-Aldana.

PARTITURAS PUBLICADAS

ELCMCM / LCM 34, México. *Vivencias.*
ELCMCM / LCM 70, México, 1965. *Estampa mexicana.*

ELCMCM / LCM 94, México. *La tarde.*

Castillo Ponce, Gonzalo

(México, D. F., 25 de abril de 1955)

Realizó estudios con Francisco Sa-
vín, Cristián Caballero y E. Ruiz en
el Conservatorio Nacional de Músi-
ca del INBA (México), con Constantin
Botashiof en el Conservatorio Chai-
kovski (Rusia) y con Igor Assiev en
el Conservatorio de Odesa. Obtu-
vo el título y maestría MBA. Ha sido
docente en la Escuela Nacional de Música de la UNAM (México) y en las
universidades Regiomontana, y Autónoma de Coahuila, coordinador del
Departamento de Música Clásica, director de la Escuela Superior de
Música de la UAC, así como escritor, articulista y conferencista en múlti-
ples foros, revistas y periódicos. Entre los reconocimientos que le han
sido otorgados cabe destacar una beca a Rusia (1977-1987) y la distin-
ción del Chamber Music Center, en Austin, Texas (1994).

CATÁLOGO DE OBRAS

SOLOS:

Piezas pequeñas para piano (1979) (15')
- pno.
Fugas para piano (1983) (24') - pno.
Tema con variaciones para piano (1983)
(22') - pno.
Piezas infantiles para piano (1995) (13')
- pno.

DÚOS:

Sonata para clarinete y piano (1980)
(7') - cl. y pno.

CUARTETOS:

Cuarteto de cuerdas no. 1 (1981) (9') -
cdas.
Cuarteto de cuerdas no. 2 (1983) (15') -
cdas.
Cuarteto de cuerdas no. 3 (1984) (7') -
cdas.
Cuarteto de cuerdas no. 4 (1984) (10') -
cdas.

ORQUESTA DE CÁMARA Y SOLISTA(S):

Blanco (1992) (19') - sop., ten., orq. cam. y percs. Texto: Octavio Paz.

Poema para violoncello y orquesta de cuerdas (1995) (14') - vc. y cdas.

ORQUESTA SINFÓNICA Y SOLISTA(S):

Concierto para violín y orquesta en tres movimientos (1987) (26') - vl. y orq.

VOZ Y PIANO:

Ciclo vocal (1985) (15') - Textos: Alfonso Reyes, Xavier Villaurrutia y Enrique González Martínez.

CORO:

Obras corales (1986) (22') - coro masculino. Textos: Gonzalo Castillo, Nicolás Guillén, Nezahualcóyotl, Enrique González Martínez, Gilberto Ramírez y poema seri.

Catán, Daniel

(México, D. F., 3 de abril de 1949) (Fotografía: José Zepeda)

Realizó estudios de licenciatura en la Universidad de Southampton (Inglaterra) y maestría y doctorado en la Universidad de Princeton (EUA). Ha sido maestro de composición en la Universidad de Princeton, en el Conservatorio Nacional de Música del INBA (México) y en el Taller de Composición Carlos Chávez (México), así como coordinador de proyectos especiales para la Ópera del Palacio de Bellas Artes, director artístico de la Radio XELA, investigador de música tradicional japonesa y compositor residente en la Welsh National Opera Company, en Gales, Gran Bretaña, entre otras importantes actividades. Ha obtenido diversos reconocimientos por su ópera *La hija de Rappaccini* (primera ópera mexicana estrenada en San Diego, California, EUA), así como el premio a la mejor música para televisión (1994) por la música de *El vuelo del águila*.

CATÁLOGO DE OBRAS

SOLOS:

Variaciones (1971) (6') - pno.
Encantamiento (1989) (8') - 2 fls. de pico (un flautista).

TRÍOS:

Trío para violín, chelo y piano (1982) (12').

CUARTETOS:

Cuando bailas, Leonor (1984) (8') - fl., ob., vc. y pno.

QUINTETOS:

Quinteto para oboe, clarinete, violín, chelo y piano (1972) (9').

ORQUESTA DE CÁMARA::

El medallón de mantelillos (1982) (70') - cantantes, bailarines, actores y orq. cám. Libreto: G. Sheridan.

ORQUESTA SINFÓNICA:

Hetaera esmeralda (1975) (18').
El árbol de la vida (1980) (19').

En un doblez del tiempo (1982) (13').
Ausencia de flores (1983) (19').
Tu son tu risa tu sonrisa (1991) (6').

ORQUESTA SINFÓNICA Y SOLISTA(S):

Ocaso de medianoche (1977) (18') - mez.
y orq. Texto: Federico García Lorca.
Mariposa de obsidiana (1984) (25') -
sop., coro y orq. Basada en el poema
de Octavio Paz.
Tierra final (1985) (20') - sop. y orq.
Poemas de Jorge Ruiz Dueñas.
Contristada (1991) (4') - ten. y orq.

VOZ Y OTRO(S) INSTRUMENTO(S):

Cantata, para soprano, coro mixto y orquesta de cámara (1981) (17') - Texto: San Juan de la Cruz.

ÓPERA:

Encuentro en el ocaso (1979) (60') -
Libreto: Carlos Montemayor.
La hija de Rappaccini (1989) (2 hrs.) -
Libreto basado en la obra homónima de Octavio Paz..

DISCOGRAFÍA

México, 1991. Homenaje a Octavio Paz.
La hija de Rappaccini & *Mariposa de
obsidiana* (Fernando de la Mora, ten.;
Encarnación Vásquez, sop.; Orquesta Filarmónica de la Ciudad de México; dir. Eduardo Diazmuñoz).

CNCA, INBA, SACM / Trío México. México,
1992. *Trío* (Trío México).
Cenidim / Serie Siglo XX: Música mexicana para flauta de pico, vol. VIII, México, 1992. *Encantamiento* (Horacio Franco, fls. de pico).

PARTITURAS PUBLICADAS

Cenidim / México, 1992. *Encantamiento.*

Cenidim / México. *Variaciones.*

Cataño, Fernando

(México, D. F., 16 de junio de 1928) (Fotografía: José Zepeda)

Realizó las carreras de contrabajista ejecutante y de composición en el Conservatorio Nacional de Música del INBA (México). Algunos de sus maestros fueron Luis Hernández, Juan León Mariscal, Blas Galindo y Rodolfo Halffter. Se ha desarrollado en el campo de la docencia en instituciones como la SEP, el INBA, el IMSS y el DDF.

CATÁLOGO DE OBRAS

SOLOS:

Llanuras (1957) (2') - cl.
Clave (1959) - clavicordio.
Estudio no. 1 (1968) (2') - pno.
Estudio no. 2 (1968) (4') - pno.
Estudio no. 5 (1971) (3') - pno.
Estudio no. 6 (1972) (6') - pno.
La silla (1963) (5') - cb.
Homenaje a Carlos Vázquez (1989) (19') - pno.
Divertimento - vl.
Guitarra (1992) (2') - guit.
Cuasi minueto (1993) (4') - guit.
Estudio (1994) (4') - guit.
Dunas (1994) (2') - guit.
En casa del Greco (1994) (5') - guit.
Espéra (1994) (4') - guit.
Alondra (1994) (3') - guit.
Playas (1994) (4') - guit.
Plegaria (1994) (5') - guit.

Cumbres (1994) (2') - guit.
Recuerdo (1994) (2') - guit.
Todo se fue (1994) (6') - guit.
Surcos (1995) (4') - guit.
Caminos de agua (1995) (2') - guit.
Estudio no. 2 (1995) (4') - guit.
Juegos (1995) (1') - guit.

DÚOS:

Despertar (1954) (4') - ob. y vc. o fg.
Concertante (1989) (12') - vl. y pno.
Trucha (1993) (7') - cl. y pno.
Éxito (1995) (8') - ob. y pno.

TRÍOS:

Despertar (1954) (4') - ob., fg. y vc.
Ponce y yo (1954) (6') - c. i., cr. y vc.
Tranquilo (1955) (5') - c. i., cr. y tb.

CUARTETOS:

Clamores (1952) (3') - cdas.

Inquietud (1956) (7') - cdas.
Recpop no. 1 (1992) (6') - cdas.
Recpop no. 2 (1993) (5') - cdas.

QUINTETOS:

División del Norte (1971) (7') - 2 tps., cr., tb. y tba.

CONJUNTOS INSTRUMENTALES:

Bach y yo (1954) (4') - qto., cdas. y percs.
Vivaldi y yo (1958) (2') - fl., c. i., cl., tp., tb. y vc.
Ambientes (1987) (19') - instrs. *ad libitum.*

ORQUESTA DE CÁMARA:

Sección de oro (1958) (8') - cám.
Camarón que se duerme (1975) (8') - cám.

ORQUESTA SINFÓNICA:

Cancún (1968) (17').
Tema de Laura (1971) (5').
Sonora (poema sinfónico) (1972) (20').
Kukulcán (1978) (9').
Homenaje a Agustín Lara (1981) (37').
Tula (sinfonía al estado de Hidalgo) (1982) (31').
Ciudad de México (1982) (16').
Guanajuato (1985) (12').
Carbono 2000 (1987) (9').
Mexiquense (1989) (11').

ORQUESTA SINFÓNICA Y SOLISTA(S):

Viola (1987) (8') - va. y orq.
Raíces (1995) (25') - guit. y orq.

VOZ:

Clamores (1952) (3') - vers. para cto. de voces.

VOZ Y PIANO:

Canciones populares (1949).
Neruda (1970) (7') - sop. y/o ten. y pno. Texto: Fernando Cataño.
Pequeño (1986) (7') - sop. y/o ten. y pno. Texto: Fernando Cataño.
Xochipilli (1970) (4') - sop. y/o ten. y pno. Texto: Carlos Pellicer.
Deja (1992) (4') - ten. y pno.

VOZ Y OTRO(S) INSTRUMENTO(S):

Clamores (1952) (3') - vers. para cto. cdas. y cto. de voces.
Playas (1962) (4') - sop., bajo, cl. y vc. s / texto.

CORO E INSTRUMENTO(S):

Plaza de las sepulturas (1968) (10') - coro, fl., ob., cr., tp., tb. y tba. Texto: Fernando Cataño.

CORO Y ORQUESTA DE CÁMARA:

El mar (1960) (7').

CORO Y ORQUESTA SINFÓNICA:

Oaxaca (1970) (28') - s / texto.
Tres milenios (1990) (19') - Textos antiguos.

ÓPERA:

Llamadas de Oriente (1993) (2 hrs.) - Libreto: Fernando Cataño.

Cinta, Ricardo

(México, D. F., 7 de septiembre de 1956) (Fotografía: José Zepeda)

Compositor y pianista. Cursó la licenciatura en composición en la Escuela Nacional de Música de la UNAM (México), realizando estudios principalmente con Juan Antonio Rosado; estudió piano con Ninfa Calvario, Pilar Vidal y Bertha Castro. Es miembro fundador del grupo de compositores Círculo Disonus, A. C. Desde 1983 imparte el curso de entrenamiento auditivo en la Escuela Nacional de Música de la UNAM. Además de su trabajo como compositor, realiza una intensa carrera como pianista. Ha compuesto música para teatro.

CATÁLOGO DE OBRAS

SOLOS:

Suite Alnaot (1979) (15') - pno.
Trífono I (1980) - cl.
Cinco ragtraodres (1984) (6') - pno.

DÚOS:

Tema y variaciones (1980) (4') - cl. y fg.
Trífono II (1982) (4') - cl. y pno.

TRÍOS:

Suite (1980) (15') - fl., cl. y pno.

CUARTETOS:

Sonata (1981) (8') - fl., cl., fg. y pno.

VOZ Y PIANO:

Secuencia del tiempo (1980) (6') - sop. o mez. y pno. Texto: Tomás Segovia.
Aangos (1981) (6') - sop. o mez. y pno.

MÚSICA ELECTROACÚSTICA
Y POR COMPUTADORA:

Oviernos (1983) (9') - cb. y teclados.

Contreras, Alma Siria

(Morelia, Mich., México, 1 de septiembre de 1960)

Compositora y pianista. Realizó estudios musicales en el Conservatorio de las Rosas (Morelia, Mich.), donde concluyó el nivel técnico en música en 1990 y la licenciatura en composición en 1993. Algunos de sus maestros han sido Guillermo Pinto, Jesús Carreño, Gerardo Cárdenas y Alfredo Ibarra. En 1994 fue cofundadora de la Fundación Cultural Interamericana, A. C. Es autora de la tesis audiovisual *El compromiso del compositor*. Se ha dedicado a la docencia en el Centro de Educación Artística Miguel Bernal Jiménez y en el Conservatorio de las Rosas.

CATÁLOGO DE OBRAS

SOLOS:

Variaciones I (1983) (5') - pno.
Variaciones II (1983) (5') - pno.
Seis preludios (1984) (7') - pno.
Tres estudios para piano (1989) (2') - pno.
Sonatina en fa (1990) (10') - pno.
El cisne gris (1990) (8') - pno.
Aguas de metal (1990) (10') - pno.
Seis imágenes (1990) (15') - pno.
Cinco piezas para piano (1992) (25') - pno.
Sonata apocalíptica (1993) (30') - pno.
Casus belli (1994) (3') - sax.

DÚOS:

Suite antigua (1990) (20') - vl. y bj.

CUARTETOS:

Dos suites barrocas (1984) (40') - cdas.
El valle de la esperanza (1993) (15') - cdas.

ORQUESTA SINFÓNICA Y SOLISTA(S):

Concierto para piano y orquesta (1993) (30') - pno. y orq.

VOZ Y PIANO:

Misa profana (1984) (30') - cto. vocal y pno. Texto: Alma Siria Contreras.

MÚSICA ELECTROACÚSTICA
Y POR COMPUTADORA:

Suite para guitarra eléctrica y bajo continuo (1990) (15′).

CORO Y ORQUESTA DE CÁMARA:

Pequeña cantata (1990) (15′) - Texto: Alma Siria Contreras.

Contreras, Salvador*

(Cueramo, Gto., México, 10 de noviembre de 1910 - Ciudad de México, 7 de noviembre de 1982)

Compositor, director de orquesta y violinista. Estudió violín con Francisco Contreras y Silvestre Revueltas. Fue miembro del Taller de Composición de Carlos Chávez en el Conservatorio Nacional de Música del INBA (México) y del Grupo de los Cuatro, junto con Blas Galindo, José

Pablo Moncayo y Daniel Ayala. Fue violinista de la Orquesta Sinfónica de México y de la Orquesta Sinfónica Nacional, concertista del INBA, director titular de la Orquesta Sinfónica Nacional, director de la Orquesta de Cámara del INBA y director fundador de la Orquesta de la Ópera de Bellas Artes. Fue profesor de la Escuela Superior Nocturna de Música, de la Academia de Ópera de Bellas Artes y de la Escuela Superior de Música del INBA. Recibió numerosos premios, incluyendo el primer lugar en el Concurso de Composición de la Orquesta de Cámara de la SEP (1939), así como de la Orquesta Sinfónica de México (1940 y 1952). Compuso música para teatro, danza y cine.

CATÁLOGO DE OBRAS

SOLOS:

Oriental (1931) - pno.
De noche (1931) (2') - pno.
Pequeño preludio (1931) - pno.
Dos piezas (1939) - pno.
Andante (1956) (3') - guit.
Tres piezas infantiles (1957) (5') - pno.
La pingüica (1959) (12') - pno.

Ritmos para danza (1959) - pno.
El ángel (1960) (15') - pno.
Sonatina no. 1 (1962) (8') - pno.
Tres movimientos (1963) (8') - guit.
Divertimento (1965) (10') - pno.
Dos piezas dodecafónicas (1966) (8') - pno.
Siete preludios (1971) (21') - pno.

* El presente catálogo fue tomado del libro de Aurelio Tello, *Salvador Contreras. Vida y obra*, Cenidim, México, 1987.

Sonatina no. 2 (1975) - pno.
Vals no. 1 (1978) - pno.
Vals no. 2 (1979) - pno.
Tres pequeñísimas piezas para niños (1980) - pno.
Cuatro ejercicios para niños - pno.

DÚOS:

Sonatina (1931) (3') - vl. y pno.
Sonata (1933) (8') - vl. y vc.
Cantos mágicos (1. Canto mágico para provocar el buen tiempo; 2. Canción para la ceremonia de la piel del bisonte) (1934) - requinto y tambor.
Cantos mágicos (4. Danza mágica) (1934) - fl. y tambor.
Divertimento (1965) (10') - 2a. vers. para 2 pnos.

CUARTETOS:

Pieza para cuarteto de cuerdas (1934) (13') - cdas.
Cuarteto no. 2 (1936) - cdas.
Cuarteto no. 3 (1962) (15') - cdas.
Cuarteto no. 4 (1966) (17') - cdas.

QUINTETOS:

Quinteto de alientos (8').
Dos piezas dodecafónicas (1966) (8') - 3a. vers. para qto. de atos.
Marcha nupcial (1971) (2') - cto. cdas. y órgano.
Pieza para guitarra y cuarteto de cuerdas (1976) - guit. y cto. cdas.

CONJUNTOS INSTRUMENTALES:

Suite (1938) (15') - ob., cl., fg., tp., cr. y pno.
Divertimento (1965) (10') - 3a. vers. para 7 instrs.

ORQUESTA DE CÁMARA:

Tríada en modos griegos (1935) - cám.
Suite (1938) - 2a. vers. para orq. cám.
Provincianas (1950) (15') - cám.
La paloma (1951) (16') - cám.

Danza (1951) (12') - cám.
Sinfonía no. 3 (1963) (15') - cdas.
Dos piezas dodecafónicas (1966) (8') - 2a. vers. para cdas.
Xochipilli (1967) (15') - cám.
Homenaje a Stravinsky (1976) - cám.
Homenaje a Carlos Chávez (1978) (6') - cdas.

ORQUESTA DE CÁMARA Y SOLISTA(S):

Tres poemas (1936) - voz y orq. cám. Texto: Daniel Castañeda.
Suite indígena primitiva (1937) (6') - guit., percs. y orq. cám.
Cuatro canciones (1959) - 2a. vers. para voz y orq. cám. Textos: Daniel Castañeda y Juan Manuel Ruiz E.

ORQUESTA SINFÓNICA:

Música para orquesta sinfónica (1940) (12').
Tres movimientos sinfónicos (1941).
Obertura en tiempo de danza (1942) (8').
Sinfonía no. 1 (1944) (16').
Suite en tres movimientos (1944).
Sinfonía no. 2 (1945) - (inconclusa).
Suite sinfónica (1952).
Titeresca (1953) (15').
Tres movimientos sinfónicos (1956) (12') - (2a. vers.).
Introducción, andante y final (1962) (8').
Sinfonía no. 3 (1963).
Danza negra (1966) (14').
Retratos (1975) (21') - (orquestación de los *Siete preludios*).
Poema elegiaco (Homenaje a Silvestre Revueltas) (1976) (12').
Símbolos (1979) (10').
Sinfonía no. 4 - (inconclusa).

ORQUESTA SINFÓNICA Y SOLISTA(S):

Obertura (1960) (10') - orq. y banda.
Homenaje a Diego Rivera - orq. y narr. Texto: Guillermo Contreras (inconclusa).

VOZ Y PIANO:

Melodía (1932) (1') - Texto: Daniel Castañeda.

Once canciones para niños (1934) - Textos: Alfonso del Río y Vicente T. Mendoza.

¿Dónde está el dios grande? (1935).

Corrido del baile (1941) (1') - 2 voces y pno. Texto: Daniel Catañeda.

Cuatro canciones (1959) - Textos: Daniel Castañeda y Juan Manuel Ruiz E.

Himno para el Colegio Español de México (1968).

Himno del Colegio Ma. Ernestina Larráinzar (1970).

No nantzin (1977).

VOZ Y OTRO(S) INSTRUMENTO(S):

Quinteto (1931) (4') - voz, cl., 2 vls. y vc.

Cantos mágicos (3. Canto mágico) (1934) - sop., cl., requinto y tambor.

Cantos mágicos (5. Danza mágica) (1934) - ten., cl., requinto, tambor y sonaja de semillas.

Tres poemas (1936) (6') - voz, 2 fls., ob., fg., tp., percs. y vc.

Ave María (1959) (6') - sop. y cto. cdas.

Cuatro canciones (1959) - 3a. vers. para voz y guit. Textos: Daniel Castañeda, Juan Manuel Ruiz E.

Ave María (1971) (2') - sop., cto. cdas. y órgano.

No nantzin (1977) - 2a. vers. para voz y guit.

No nantzin (1977) - 3a. vers. para voz y cto. cdas.

CORO Y ORQUESTA SINFÓNICA:

Corridos (1941) (12') - coro mixto y orq.

CORO, ORQUESTA SINFÓNICA Y SOLISTA(S):

Cantata a Juárez (1967) (18') - narr., coro y orq.

DISCOGRAFÍA

Universidad de Guanajuato / Compositores Mexicanos: México, 1993. *Canto breve* (Orquesta Sinfónica de la Universidad de Guanajuato; dir. Héctor Quintanar).

INBA, Cenidim, SEP / Serie Siglo XX: Salvador Contreras, música de cámara, vol. 2, México. *Sonata para violín y violoncello; Cuarteto de cuerdas no. 2;* *Dos piezas dodecafónicas para quinteto de alientos; Preludios para piano* (Cuarteto de Cuerdas Latinoamericano; Quinteto de Alientos Anastasio Flores).

Fonca / Rodolfo Ponce Montero, Música mexicana para piano: México. *Sonatina* (Rodolfo Ponce Montero, pno.).

PARTITURAS PUBLICADAS

Cenidim / México. *Dos piezas dodecafónicas.*

Cenidim / México. *Cuarteto no. 2.*

Cenidim / México. *Sonata.*

Cenidim / México. *Siete preludios.*

ELCMCM / LCM 11, México. *Sonatina no. 1.*

ELCMCM / LCM 36, México. *Cuatro preludios.*

ELCMCM /MS 1, México. *Pieza para cuarteto de cuerdas.*

Coral, Leonardo

(México, D. F., 6 de junio de 1962) (Fotografía: José Zepeda)

Inició sus estudios en la Escuela Nacional de Música de la UNAM (México) con Juan Antonio Rosado y posteriormente con Radko Tichavsky y Federico Ibarra. Es miembro de Índice 5 y de la Liga de Compositores de Música de Concierto de México. Obtuvo el segundo lugar en el Concurso de Composición Círculo Disonus y la beca de Jóvenes Creadores otorgada por el Fonca (1995). Ha compuesto música para teatro.

CATÁLOGO DE OBRAS

SOLOS:

Preludio (1982) (2') - pno.
Sonata 1 (1984) (11') - pno.
Suite no. 1 (1984) (5') - pno.
Siete piezas para piano (1989) (13') - pno.
Cuatro preludios (1990) (15') - pno.
Calíope (1991) (7') - fl.
Sonata 2 (1992) (13') - pno.
Suite para piano no. 2 (1992) (8') - pno.
Enigma (1992) (6') - órgano.
Suite para piano no. 3 (1992) (9') - pno.
Cuatro piezas para piano (1993) (8') - pno.
Doce preludios (1994) (10') - pno.
Variaciones sobre un tema de Bartok (1995) (8') - pno.
Variaciones sobre un tema original (1995) (7') - pno.

DÚOS:

Imágenes en la subconsciencia (1985) (11') - 2 pnos.
Declives (1988) (18') - 2 pnos.
Tres microcosmos (1989) (13') - percs. (2).
Tres piezas para flauta y piano (1993) (8') - fl. y pno.
Tríptico (1993) (12') - va. y pno.
Élegía (1993) (7') - vc. y pno.
Cuatro piezas (1995) (7') - ob. y pno.
Visiones (1995) (6') - va. y pno.

QUINTETOS:

Tres estudios (1987) (15') - percs. (5).
Cuatro piezas (1994) - atos.
Quinteto (1995) (12') - cto. cdas. y pno.
Quinteto (1995) (8') - fl., cl., vl., vc. y pno.

CONJUNTOS INSTRUMENTALES:

Pieza para 6 percusionistas (1986) (6').
Ciclo (1991) (10') - fl., cl., cto. cdas., pno. y percs.

BANDA:

Cinco cuadros y epílogo (1991) (14') - bda. sinf.

VOZ Y PIANO:

Dos canciones sobre textos de Pablo Neruda (1987) (10') - sop. y pno. Textos: Pablo Neruda.

CORO:

Crisol (1994) (5') - coro mixto a capella.

PARTITURAS PUBLICADAS

ELCMCM / LCM 80, México, 1993. *Enigma.*

Córdoba, Jorge

(México, D. F., 15 de diciembre de 1953) (Fotografía: José Zepeda)

Se formó como músico en la ciudad de México. También estudió composición y dirección en España, Brasil, República Dominicana, Hungría y los Estados Unidos. Ha organizado festivales y eventos importantes, y es autor de música para radio, cine, teatro y televisión. Ha sido director de la Orquesta Mexicana de la Juventud, del Coro de la UNAM y del Coro de Madrigalistas de Bellas Artes. Ha obtenido diversos premios y distinciones, entre ellos la medalla Kodály, el Premio Nacional de la Juventud y una mención honorífica en el Concurso de Composición Coral Luis Sandi.

CATÁLOGO DE OBRAS

SOLOS:

Episodios de un libro (El loco: G. Jalil G.) (1975) (9') - pno.

Piezas sencillas para piano (1975) (10') - pno.

Tres caminos y una idea (1976) (7') - pno.

Cuatro estudios para clarinete o flauta (1976) (4') - cl. o fl.

Tres piezas para guitarra (1976) (5') - guit.

¿Nacionalista? (1. Las piedritas; 2. Del camino; 3. ...y nosotros ¡descalzos!) (1976) (6') - pno

Segundo volumen de piezas sencillas para piano (1979) (10') - pno.

Tercer volumen de piezas sencillas para piano (1979) (10') - pno.

Para flauta (1981) (10') - fl.

Fusión (1982) (13') - perc.

Cántaros (1986) (6') - guit.

Para niños (1986) (5') - pno.

Música para un percusionista y 4 percusiones (1988) (4').

Cantinelas. 9 piezas para niños (1988) (9') - pno.

Tema y variaciones para flauta de pico (1990) (6') - fl. de pico.

DÚOS:

Dos piezas para trombón y percusiones (1976) (5') - tb. y percs.

99

Tres piezas líricas para clarinete y piano (1977) (9') - cl. y pno.

Tres piezas espontáneas para oboe y piano (1979) (9') - ob. y pno.

Tres piezas elementales para clarinete y piano (1979) (8') - cl. y pno.

Remembranza a Lan Adomián (1981) (12') - tb. y pno.

Tres anéctodas (1981) (10') - pno. a cuatro manos.

Tema y variaciones para flauta y piano (1983) (6') - fl. y pno.

Figuras (1986) (9') - tb. y pno.

Evocación a Joyce (1986) (8') - vc. y pno.

Tres piezas para fagot y piano (1988) (8') - fg. y pno.

Tres piezas para trompeta y piano (1988) (9') - tp. y pno.

Tema y variaciones para xilófono o marimba y piano (1988) (2') - xil. o mar. y pno.

Impulsos III. Dualidad (1992) (11') - guits.

Impulsos VII (1992) (10') - fl. y guit.

Vivencias (1992) (14') - va. y pno.

...Contra el tiempo... (1992) (13') - vc. y pno.

TRÍOS:

Tres piezas para oboe, clarinete y fagot (1981) (10') - ob., cl. y fg.

Trío para trompeta, corno y trombón (1981) (8') - tp., cr. y tb.

Tema y variaciones para violín, guitarra y contrabajo (1988) (18') - vl., guit. y cb.

CUARTETOS:

Cuatro piezas para cuarteto de trombones (1980) (13') - tbs.

Conversaciones (1985) (9') - cdas.

Tres piezas fáciles para tambor, maracas, pandero y piano (1988) (3').

Impulsos II (1991) (10') - vibs.

QUINTETOS:

Impulsos IV (1992) (12') - c. i. y cdas.

Memoria.tiempo..madera... (1993) (19') - percs.

CONJUNTOS INSTRUMENTALES:

Vértices (1982) (12') - grupo de percs.

Transiciones (1993) (16') - 6 fls. barrocas.

ORQUESTA DE CÁMARA:

Sutilezas (1981) (12') - percs.

Luciérnagas (1983) (12') - cdas. y percs.

Plegarias (1987) (15') - cdas.

ORQUESTA SINFÓNICA:

Impulsos I (1990) (14').

Impulsos V. Homenaje a R. Morales (1992) (15').

ORQUESTA SINFÓNICA Y SOLISTA(S):

Tres canciones para tenor y orquesta (1988) (7') - Texto: Jaime Sabines.

VOZ Y PIANO:

Tres canciones para barítono o mezzosoprano y piano (1978) (6') - Textos: Amado Nervo y Conrado Nale.

Cuatro canciones místicas para soprano y piano (1980) (5') - Textos: Roberto Cazorla, J. Fleitindt y San Francisco de Asís.

Niebla (1984) (5') - sop. y pno. a cuatro manos. Texto: G. Jalil G.

Evanescencias (1990) (7') - sop. y pno. Texto: Isabel Fràire.

VOZ Y OTRO(S) INSTRUMENTO(S):

Tres canciones para tenor y tres clavecines (o pianos) (1978) (7') - Textos: Javier Cureño y Jaime Sabines.

Tres canciones breves para soprano y 4 flautas (1979) (6') - Textos: Jorge Manrique, José de Jesús Sampedro y Jaime Sabines.

Seis canciones para mezzosoprano y percusión (1979) (7') - Textos: Jorge Córdoba.
Seis canciones breves para barítono (o mezzo), viola y percusiones (1980) (5') - Textos: Roberto Cazorla.
Cinco poemas y un paréntesis (1981) (8') - ten. o sop. y grupo instrum. Textos: Jorge Córdoba.
Haikú (1983) (37') - ten. y 4 percs. Textos: Gabriela Rábago.
Meditaciones (1983) (9') - mez., fl., cl., va. y vc. Textos: G. Jalil G.
Adivinanzas (1986) (12') - mez., cl. bj., bugle, arp., vl., vc. y percs. Textos populares.

Coro:

Memento por un ángel exterminador (1979) (10') - coro mixto y solista a capella. Texto: Luis de Tavira.
Tres piezas para coro mixto a capella (1979) (7') - coro mixto a capella. Texto: Jaime Sabines.
Tres piezas para coro masculino a capella (1980) (8') - coro masculino a capella. Textos: José de Jesús Sampedro y Evodio Escalante.
Siete piezas contrastantes (1981) (14') -

coro mixto a capella. Textos: Raúl Armesto, Francisco Lope Ávila, F. Ahumada y J. Gerardo Peredo.
Haikús (1993) (11') - coro mixto a capella. Textos: Bashou, Buson, Hokushi y Shiki.
In memoriam Blas Galindo (1993) (10') - coro mixto a capella. Texto: G. Jalil G.

Coro e instrumento(s):

Tres ambientes nocturnos (1986) (9') - coro infantil, glk., vib. y arp. s / texto.

Coro, orquesta de cámara y solista(s):

La señal (1994) (27') - ten., coro mixto, 2 obs., 2 vibs. y orq. cdas. Texto: Jaime Sabines.

Música electroacústica y por computadora:

Juegos sonoros (1983) (8') - pno. y cinta.
Jardines interiores (1988) (11') - atos., perc. y cinta.
Alternativas sobre un cuadro de Rodolfo Nieto (1988) (12') - pno. y cinta.
Impulsos VI (1992) (13') - 2 pnos. y cinta.

DISCOGRAFÍA

EMI Capitol / Música contemporánea de cámara: LME 137, México, 1984. *Para flauta...; Remembranza a Lan Adomián; 3 Piezas para trombón y piano; 4 Canciones místicas para soprano y piano; 3 piezas para oboe, clarinete y fagot; Tema y variaciones para flauta y piano* (Julio Rosales, fl.; Julio Briseño, tb.; Eduardo Marín, pno.; Rosa Ma. Díez A., sop.; Enrique Bárcenas, pno.; Rafael Támez, ob.; Frankie Kelly, cl.; Lazar Stoychev, fg.; Carlos Pecero, pno.).

EMI Capitol / Música contemporánea de cámara núm. 2: LME 247, México, 1986. *Juegos sonoros; Fusión* (Jorge Córdoba, pno.; Alejandro Reyes M., percs.).
EMI Capitol/ Música contemporánea de cámara núm. 3: LME-337, México, 1987. *Anécdotas* (Maricarmen Higuera y Jorge Suárez, pnos.).
EMI Capitol / Música contemporánea de cámara núm. 4: LME 531, México, 1989. *Piezas sencillas; 2 piezas para trombón y percusiones; Tres movi-*

mientos para trompeta, corno francés y trombón; Tres piezas fáciles para tambor, pandero, maracas y piano; Música para un percusionista y 4 percusiones; Tema y variaciones para xilófono, vibráfono y piano. (Adrián Velázquez, pno.; Julio Briseño, tb.; John Godoy, percs.; Christopher Thompson, tp.; Joy Worland, cr.; Alejandro Reyes, percs.; Jorge Córdoba, pno.).

Sonopress R. L. / Música contemporánea de cámara núm. 5: PCS, 10068, México, 1991. *Evocación a Joyce; Plegarias* (María Teresa Balcázar C., vc.; Laura León Machorro, pno.; Orquesta de Cámara de la Ciudad de México; Miguel Bernal Matus, vl.

solo; Gustavo Bernal y Alma Rosa Bernal, vc. solo; dir. Jorge Córdoba).

Fonesa / Música contemporánea de cámara, vol. 6: CD, México, 1993. *Tres piezas elementales; Cántaros; Tres piezas; Tema y variaciones; Alternativas sobre un cuadro de Rodolfo Nieto; Tema y variaciones* (Francisca Mendoza, vl.; Jorge Córdoba, pno.; Juan Carlos Laguna, guit.; Sergio Rentería, fg.; Pedro Tudón, pno.; Horacio Franco, fl.; Viktoria Horti, vl.; Valeria Thierry, cb.).

UNAM, CNCA, INBA, SACM / Música para piano a cuatro manos. SC 920103, México, 1992. *Anécdotas* (Marta García Renart y Adrián Velázquez, pnos.).

PARTITURAS PUBLICADAS

EMM / A 23, México, 1977. *Piezas sencillas para piano.*

ELCMCM / LCM 48, México, 1983, *A Laura y ellos (Tres piezas para oboe, clarinete y fagot).*

Cuen, Leticia

(México, D. F., 20 de marzo de 1971) (Fotografía: José Zepeda)

Inició sus estudios en la Escuela Nacional de Música de la UNAM (México) con Salvador Rodríguez y posteriormente con Arturo Márquez, con quien concluyó el nivel técnico profesional de composición, y estudia actualmente la licenciatura en composición. Fue coordinadora general de la Primera Semana de Etnomusicología, miembro activo de la asociación civil En Ejercicio de la Música, miembro fundador del Grupo Acihuatl, coordinadora general del Segundo Encuentro Latinoamericano de Arpa (SELDA) y es miembro de la Sociedad Mexicana de Música Nueva, A. C. Sus obras se han tocado en diferentes foros de la ciudad de México y del extranjero. Obtuvo el primer lugar en el Concurso Nacional de Estudiantes de Composición del SELDA (1995) y fue una de las ganadoras de composición de la Primera Feria Universitaria del Arte de la UNAM (1995).

CATÁLOGO DE OBRAS

SOLOS:

Canto para las ánimas I (1992) (3') - vc.
Nostalgia (1993) (3') - fl. alt.
Pieza para contrabajo (1994) (2') - cb.
Estudio para contrabajo (1994) (2') - cb.
El llanto de los soles (1994) (4') - pno.
Los olvidos (1. En silencio; 2. La partida; 3. El olvido) (1994) (9') - arp.
Entre mares (1. Silencios del puerto) (1995) (2') - vl.

DÚOS:

Lamentos profundos (1. Lamento profundo; 2. Devastación; 3. Locura, pérdida del alma) (1994) (8') - vl. y va.

CUARTETOS:

Cinco rituales en un movimiento (1. La invocación; 2. El cortejo y la inocencia; 3. El canto del chamán y la danza de los rostros; 4. Los invocados; 5. El

sacrificio de las máscaras) (1994) (6')
- cl., arp., percs. y cb.

QUINTETOS:

Sombras nocturnas (1993) (10') - en-
samble de percs.

El despojo del alma (1994) (7') - fl., ob.,
cl., fg. y cr.

VOZ Y PIANO:

La noche... solo (1994) (2') - alto o bajo
y pno. Texto: Alejandro García A.

DISCOGRAFÍA

Spartacus / Clásicos mexicanos: Méxi-
co y el violoncello, CD, 21016, México,
1995. *Canto para las ánimas* (Igna-
cio Mariscal, vc.).

Lejos del Paraíso / Son a Tamayo: GLPD
10, México, 1995. *Los olvidos* (Lidia
Tamayo, arp.).

Chaires, Austreberto

(Guadalajara, Jal., México, 21 de octubre de 1956)

Compositor y guitarrista. Estudió en la Escuela de Música de la Universidad de Guadalajara con Hermilio Hernández, Enrique Flores y Fernando Corona. Ha tomado cursos de guitarra y composición con Leo Brouwer. En 1978 integró la Agrupación Sonido XX organizando festivales de música contemporánea. En 1991 obtuvo el premio de composición Blas Galindo. Ha compuesto música para danza.

CATÁLOGO DE OBRAS

SOLOS:

Tres piezas atonales (1978) (7') - pno.
Interludio (1979) (6') - guit.
Fuga (1979) (4') - pno.
Cuatro ideas y un final (1981) (7') - guit.
Introducción, danza y final (1981) (8') - guit. de 10 cuerdas.
El cuarto verde (1987) (6') - guit.
Dos contradanzas (1989) (6') - guit.

DÚOS:

Dos piezas (1980) (7') - guits.
Sonata (1983) (12') - guits.

ORQUESTA DE CÁMARA:

Noche (Luz y sombra de la luna) (1981) (10') - cdas.

ORQUESTA SINFÓNICA Y SOLISTA(S):

Adagio de concierto (1990) (8') - guit. y orq.
Concierto para guitarra y orquesta (1995) (25').

VOZ Y OTRO(S) INSTRUMENTO(S):

Fantasía y canción (1982) (12') - mez., fl., cl., guit. y vib. Texto: Eloísa Chávez Oregón.

Dájer, Jorge

(Durango, México, 6 de mayo de 1926) (Fotografía: José Zepeda)

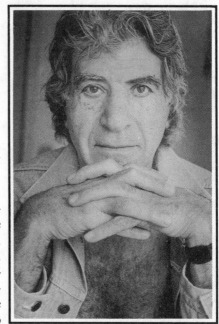

Realizó estudios musicales de manera autodidacta y posteriormente con los maestros José F. Vázquez, Juan D. Tercero, José Smilovitz, Sally van Denberg y Salvador Contreras. Ingresó al Taller de Composición del Conservatorio Nacional de Música del INBA (México), dirigido por Carlos Chávez. En 1958 ganó el primer lugar en el Concurso de Composición de la Escuela Nacional de Música de la UNAM (México); ese mismo año obtuvo, en el concurso del Instituto Nacional de la Juventud Mexicana, el premio por la música del himno oficial de esa institución. Es autor de dos libros y dedica la mayor parte de su tiempo a la composición musical y a la investigación, así como a la enseñanza.

CATÁLOGO DE OBRAS

SOLOS:

Variaciones sobre una canción tradicional alemana (1. A la europea; 2. A la mexicana) (1958) (12') - pno.

Xinachtli (1958) (9') - pno.

Per il violino (1. Cadenza alla zingara; 2. Rapsodia sine cadenza alla zingara) (1959) (7') - vl.

Bricolage mexicano sobre modelos mozartianos (1960) (6') - pno.

Fugueta sobre un tema de Ventura Romero (1961) (3') - pno.

Seis bocetos callejeros (1. Serenata; 2. Marimbas; 3. Danzantes; 4. El pulque-ro; 5. Pregones; 6. El afilador) (1962) (14') - pno.

Nueve estampas callejeras (1. Mariachis; 2. Serenata; 3. Marimbas; 4. Danzantes; 5. El pulquero; 6. Pregones; 7. El afilador; 8. El velador; 9. Fuga catética) (1989) (19') - 2a. vers. para pno.

Tres microsonatas (1. Tapatía; 2. Potosina; 3. Jarocha) (1990) (8') - pno.

DÚOS:

Dos danzas posvirreinales (1962) (9') - va. y clv.

Xinachtli (1993) (9') - 2a. vers. para 2 pnos.

TRÍOS:

Trío posvirreinal (1. Huapanguera; 2. Habanera; 3. Zortziko) (1995) (9') - vl., vc. y pno.

CUARTETOS:

Magueyes (1962) (47') - cdas.

Poemas intemporales, ciclo I (1.Cancioncilla; 2. Canción sin motivo; 3. Segunda canción delirante; 4. ¡Oh, viento desmelenado...!) (1973) (12') - versión para fl., arp., charango y tambor. Texto: Porfirio Barba Jacob.

QUINTETOS:

Planicie (1962) (9') - atos.

CONJUNTOS INSTRUMENTALES:

Estructuras (1972) (11') - sexteto de percs. prehispánicas o instrs. equivalentes.

ORQUESTA DE CÁMARA:

Huapanguino (1961) (3') - cdas.

ORQUESTA SINFÓNICA:

Xinachtli (1958) (9') - (1a. vers.).

Sinfonía xinachtli (1993) (12') - (2a. vers.).

ORQUESTA SINFÓNICA Y SOLISTA(S):

Sinfonía dispersa (1. Romance de lejanía; 2. Miedo; 3. Angustia del tiempo) (1968) (10') - vers. para mez. y orq. Texto: David Guerra.

VOZ Y PIANO:

Díptico muecinico (1. Vocalización para muecín; 2. Canción del muecín) (1938) (6') - sop. y pno. Texto: David Guerra.

Sinfonía dispersa (1. Romance de lejanía; 2. Miedo; 3. Angustia del tiempo) (1968) (10') - mez. y pno. Texto: David Guerra.

Tres cantares de Nezahualcóyotl (1. In tlaneci; 2. Nonantzin; 3. Tlalticpac) (1972) (9') - sop. y pno. Texto: Nezahualcóyotl. Paráfrasis en español: Jorge Dájer.

Poemas intemporales, ciclo 1 (1. Cancioncilla; 2. Canción sin motivo; 3. Segunda canción delirante; 4. ¡Oh, viento desmelenado...!) (1973) (12') - sop. y pno. Texto: Porfirio Barba Jacob.

Dos canciones sin palabras (1. Schubertiana. Vocalización; 2. Indiana. Consonantización) (1991) (7') - sop., mez. y pno.

Poemas del lobo estepario (1. El lobo estepario; 2. Los inmortales) (1992) (8') - bar. y pno. Texto: Herman Hesse. Paráfrasis en español: Jorge Dájer.

Poemas intemporales, ciclo 2 (1. Canción de la vida profunda; 2. Un hombre) (1993) (8') - alto. o bajo y pno. Texto: Porfirio Barba Jacob.

Zoorama mexicano (1. Chapulines; 2. ¡Pájaro que entre las ramas...!; 3. La mascota; 4. Entre perros y gatos) (1995) (8') - mez., bar. y pno. Texto: Jorge Dájer.

VOZ Y OTRO(S) INSTRUMENTO(S):

Tres cantares de Nezahualcóyotl (1. In tlaneci; 2. Nonantzin; 3. Tlalticpac) (1972) (9') - vers. para sop. e instrs. precolombinos. Texto: Nezahualcóyotl. Paráfrasis en español: Jorge Dájer.

CORO:

Cantares de Nezahualcóyotl (1992) - coro mixto a capella. Texto: Nezahualcóyotl.

Cuatro arreglos corales (1. Serenata; 2. Segunda canción delirante; 3. Pregones; 4. Fuga catética) (1993) (8') -

coro mixto a capella. Textos: Jorge Dájer, Porfirio Barba Jacob y anónima.

CORO Y ORQUESTA SINFÓNICA:

Zoorama (1994) (19') - coro mixto y orq. Texto: Jorge Dájer.

CORO, ORQUESTA SINFÓNICA Y SOLISTA(S):

Himno oficial del Instituto Nacional de la Juventud Mexicana (1958) (4') - sop., coro y orq. Texto: Emilio Barney.

MÚSICA ELECTROACÚSTICA Y POR COMPUTADORA:

Acuarimantima (1963) (21') - narr. y cinta. Texto: poema homónimo de Porfirio Barba Jacob.

.

DISCOGRAFÍA

México, 1962. *Himno oficial del Instituto Nacional de la Juventud Mexicana* (Reyna Vázquez, sop.; Coro Anáhuac; orquesta).

PARTITURAS PUBLICADAS

México, 1960. *Himno Oficial del Instituto Nacional de la Juventud Mexicana.*

ELCMCM / LCM 86, México. *Poemas intemporales, ciclo 1.*

Dávalos, Guillermo

(Guadalajara, Jal., México, 16 de enero de 1953)

Compositor y guitarrista. Realizó estudios musicales en la Escuela de Música de la Universidad de Guadalajara; algunos de sus maestros fueron Hermilio Hernández, Enrique Flores, Fernando Corona y Miguel Villaseñor. Asistió al Décimo Curso Latinoamericano de Música Contemporánea (República Dominicana), donde participó en el Taller de Composición de H. J. Koellreutter, en el Taller de la Música y la Electrónica de Fernand Vandembogaerde, en el Taller de Música Electrónica con Gordon Mumma, y en el Taller de Técnicas Creativas con Jan Bark y Folke Rabe. Sus obras han participado en el Encuentro México-Cubano de Música Electroacústica y en el ciclo En Torno a los Sonidos Electrónicos, del INBA. Es integrante del grupo Ars Antiqua y de la Agrupación Sonido XX, director del grupo Música Aurea, director musical de la Academia Musical Wagner de Guadalajara (1991-1993), productor del programa En Concierto que realiza actualmente para Radio Universidad de Guadalajara y miembro y asesor de la Sociedad Midi de Guadalajara, Jal. Participó como becario en el Taller de Composición de Víctor Manuel Medeles (Guadalajara, Jal., 1994). Ha compuesto música para teatro.

CATÁLOGO DE OBRAS

SOLOS:

Preludio y variaciones (1981) (5') - guit. de 10 cdas.
Estudios breves (1980) (15') - guit.

DÚOS:

Sonatina (1978) (6') - fl. y guit.

Proporciones (1985) (10') - 2 guits.

TRÍOS:

Trío (1990) (8') - vl., guit. y vc.

CUARTETOS:

Miniatura (1989) (3') - guits.

CONJUNTOS INSTRUMENTALES:

Geométrico (1984) (12') - percs., metls. y pno.

VOZ Y OTRO(S) INSTRUMENTO(S):

Silencio (1979) (5') - sop., pno., cdas., metls. y perc.

MÚSICA ELECTROACÚSTICA
Y POR COMPUTADORA:

A dúo (1980) (8') - guit. y cinta.

Diálogo (1982) (8') - fl. y cinta.
Astral (1983) (10') - cinta.
Bali (1986) (5') - sint.
Sincronías (1987) (8') - sint. y perc.
Boogie boogie (1988) (10') - vl., percs., sint. y comp.

Delgado, Eugenio

(Valle de Santiago, Gto., México, 6 de junio de 1961) (Fotografía: José Zepeda)

Compositor y pianista. Realizó estudios de composición, piano, órgano y dirección coral en el Conservatorio de las Rosas (México); fueron sus principales maestros Gerhart Müench, Bonifacio Rojas y José Carmen Saucedo. Ha asistido a diversos cursos impartidos por Samuel Rubio, Rodolfo Halffter, Vladimir Kotonski, Leo Brouwer y Mario Lavista. Obtuvo el segundo lugar en el Concurso de Composición para Obras Orquestales José Pablo Moncayo (1981). Ha sido investigador en el Cenidim.

CATÁLOGO DE OBRAS

SOLOS:

Suite para piano (1978) (6').
Escenas del culto olvidado (1981) (9') - pno.
Primera sonata (1982) (9') - pno.

DÚOS:

Segunda sonata (1982) (13') - pno. a cuatro manos.
Música breve (1982) (9') - cl. y pno.
Segunda sonata (1982) (13') - pnos.
Ricercare (1995) (6') - órgano a cuatro manos.

CUARTETOS:

Cuarteto (1979) (4') - cdas.

ORQUESTA SINFÓNICA:

La ninfa Eco (1981) (10').
Anagnórisis (1983) (10').
Transfiguraciones (1994) (15').

VOZ Y OTRO(S) INSTRUMENTO(S):

Diarhythmus (1980) (11') - mez., pno. y percs. Texto: Eugenio Delgado.

CORO E INSTRUMENTOS:

Dies irae (1981) (8') - coro mixto y pno. Texto anónimo del siglo XII.

Diazmuñoz, Eduardo

(México, D. F., 21 de mayo de 1953) (Fotografía: Arcos-Alcaraz)

Director y compositor. Realizó estudios de dirección orquestal con Francisco Savín y composición con Mario Lavista y Daniel Catán en el Conservatorio Nacional de Música del INBA (México); otros de sus maestros han sido Gonzalo Ruiz Esparza y Rafael Vizcaíno. Ha dirigido las principales orquestas de México y también algunas de otros países, como EUA, Cuba y Argentina. Ha sido docente en el Miami-Dade Community College (EUA), en el Conservatorio Nacional de Música del INBA (México), y en la Société Philharmonique (París). Obtuvo el primer lugar en el Concurso Anual de Composición otorgado por SEP-INBA y Conservatorio Nacional de Música (1977). Ha sido becario del CNCA (1991-1992). Ha compuesto música para cine.

CATÁLOGO DE OBRAS

SOLOS:

Estudio no. 1 (1972) (10') - pno.
Estudio no. 2 (1972) (4') - pno.
Serialogía no. 2 (1973) (7') - pno.
Épsilon (1974) (16') - 1a. vers. para pno.
Épsilon (26') - 2a. vers. para pno.
Hoy; en un amigo (1974) (3') - pno.
Cinco estudios (1974) (17') - pno.
Un momento en espacio (1974) (2') - pno.
W. A. Mozart (1974) (4') - pno.
De, para, por; los niños (1981) (15') - pno.

Zonante (1980) (7') - vc.
Cuatro humorescas (1980) (9') - vc.

DÚOS:

Estudio festivo (1972) (11') - fg. y pno.
Serialogía no. 1 (1973) (10') - pnos.
Dos miniaturas strawinskianas (1985) (5') - vl. y ob.

TRÍOS:

Satmer (1974) (7') - 3 obs.

CUARTETOS:

Serialogía no. 3 (1973) (3') - 3 fls. y vc.
Extroversiones intrínsecas (1977) (22')
 - fl., ob., cl. y fg.
Estudio (1981) (7') - cdas.
Cuarteto no. 1 (1985) - cdas.

CONJUNTOS INSTRUMENTALES:

Encuentro (Siete para seis) (1987) (50')
 - fl., ob., cl., fg., cr. y pno.
Los amorosos (1992) (13') - vers. para
 fl., ob. (+ c. i.), cl., fg., cr. , percs. (2),
 pno., 2 vls., va., vc. y cb.

ORQUESTA SINFÓNICA:

Danza (1993) (12').

VOZ Y PIANO:

¡Alerta! (1981) (7') - sop. y pno. Texto:
 Antonio Machado.

VOZ Y OTRO(S) INSTRUMENTO(S):

Cuarteto no. 2 (1981) (15') - mez., cl.,
 cr. y vc. Texto: Antonio Machado.

CORO:

Sri-Isopanisad (1975) (5') - coro mixto
 a capella. Texto: 4 mantras del Sri-
 Isopanisad.

CORO Y ORQUESTA DE CÁMARA:

Los colores que perdió la tierra (1974)
 (20') - coro femenino y orq. cám.

PARTITURAS PUBLICADAS

Cenidim / s / n de catálogo, México,
 1983. *Zonante.*

Durán, Juan Fernando

(Córdoba, Ver., México, 1 de noviembre de 1961)

Inició sus estudios musicales en forma autodidacta; posteriormente ingresó al Conservatorio Nacional de Música del INBA (México) y al Taller de Composición de Mario Lavista. Participó en el Taller de Música Electrónica del Cenidim (México) impartido por el ingeniero Raúl Pavón, así como en el Seminario de Composición ofrecido por Itsvan Lang. Obtuvo el primer lugar en el Concurso de Composición del Conservatorio Nacional de Música (1984) y la beca de Jóvenes Creadores otorgada por el Fonca (1990). Es catedrático del Conservatorio Nacional de Música.

CATÁLOGO DE OBRAS

SOLOS:

La imagen del silencio II (1986) - clv.
La imagen del silencio III (1986) - pno.
El resplandor de lo vacío (1991) (6') - 3 fls. de pico (sop., alt. y ten.).
Sonata (1992) - guit.

DÚOS:

Microestructura (1985) - cl. y pno.

TRÍOS:

Confluencias (1987) - fl. alt., vc. y arp.
Las imaginaciones de la arena (1991) - cl., fg. y pno.
Cantuum (1992) - fl., fg. y pno.

CUARTETOS:

Espacio alterno (1989) - cdas.

CONJUNTOS INSTRUMENTALES:

Espacio abierto (1988) - 22 instrs. de cda.
Blanco (1990) - fls. de pico, guit., vc. y clv.

VOZ:

La imagen del silencio IV (1987) - voz femenina. Texto: Octavio Paz.

VOZ Y PIANO:

Lauda (1984) - mez. y pno. Texto: Octavio Paz.

CORO:

Custodia (1986) - coro a capella. Texto: Octavio Paz.

MÚSICA ELECTROACÚSTICA
Y POR COMPUTADORA:

La imagen del silencio I (1986) - fl. amplificada.

La imagen del silencio V (1987) - guit. amplificada.

DISCOGRAFÍA

Cenidim / Serie Siglo XX: Música mexicana para flauta de pico, vol. VIII, CD, México, 1992. *El resplandor de lo vacío* (Horacio Franco, fls.).

Cenidim / Serie Siglo XX: Sonantes, vol. XX, CD, México, 1994. *Sonata* (Gonzalo Salazar, guit.).

PARTITURAS PUBLICADAS

EMM / D 68, México, 1991. *El resplandor de lo vacío.*

Eckstein, Sergio

(México, D. F., 18 de agosto de 1957) (Fotografía: José Zepeda)

Violista y compositor. Realizó sus estudios en la Escuela de Iniciación Artística Núm. 4 del INBA (México); posteriormente ingresó a la Escuela Nacional de Música de la UNAM (México), donde estudió con Juan Antonio Rosado y Robert Durr. Fue director artístico de la Orquesta Filarmónica del Crea (México) y miembro fundador de la camerata Ars Nova. Actualmente es integrante de la Orquesta Sinfónica del IPN, con la cual ha actuado como solista.

CATÁLOGO DE OBRAS

SOLOS:

Metanoia (1991) (4') - fl.

DÚOS:

Sonata (1993) (16') - va. y pno.
Tres escenas infantiles (1994) (12') - vl.
 y arp.

TRÍOS:

Trío Magadis (1990) (16') - fl., va. y vc.

ORQUESTA DE CÁMARA:

Adagio (1992) (9') - cdas.

PARTITURAS PUBLICADAS

RZA / noviembre de 1992-enero de 1993.
 Año 2, núm. 6. *Metanoia*.

Elías, Alfonso de

(México, D. F., 30 de agosto de 1902 - México, D. F., 19 de agosto de 1984)

Compositor, pianista y pedagogo. Recibió su entrenamiento musical en el Conservatorio Nacional de Música del INBA (México), donde estudió con José F. Velázquez, Gustavo E. Campa y Rafael J. Tello. Fue ganador del premio único otorgado por la Orquesta Sinfónica de México (1945 ?), así como maestro de la Escuela Nacional de Música de la UNAM (México) y del Conservatorio Nacional de Música del INBA (México).

CATÁLOGO DE OBRAS

SOLOS:

Fuga tonal a dos partes (1921).
Fuga tonal a tres partes (1921).
Sonatina (1925) - pno.
Preludio en mi bemol (1928) - pno.
Vals en la mayor (1929) (1') - pno.
Elegía I (1931) - pno.
Minueto (1932) - pno.
Canción pastoral (1932) - pno.
Barcarola en sol bemol (1932) - pno.
Adivinanza (1933) - pno.
Interludio (1935) - órgano.
Humoresca (1935) - pno.
Intermezzo (1939) - pno.
Elevación, pequeño preludio (1940) - armonium.
Poema - pno.
Canzonetta (1954) - pno.
Intermezzo (1954) - órgano.
Momento musical (1959) - pno.

Toccata (1962) - órgano.
Dos miniaturas (1963) - pno.
Sonata (1963) - órgano.
Elegía II (1968) - pno.
Sonata en fa sostenido menor (1969) - pno.

DÚOS:

Dos piezas para violín y piano.
Chanson triste (Canción triste) (1927) (4') - vc. y pno.
Petite valse (1927) - vc. y pno.
Romanza en sol (1931) - vl. y pno.
Pastoral (1932) - vl. y pno.
Vals triste (1932) - vl. y pno.
Melodía en si menor (1932) - vl. y pno.
Andante mesto (1934) - vc. y pno.
Elegía en sol sostenido menor (1935) - vl. y pno.
Sonata en sol menor (1935) - vl. y pno.

Preludio (1942) - vc. y pno.

TRÍOS:

Minueto (1935) - 2 vls. y pno.

CUARTETOS:

Intermezzo.

Suite de bailables antiguos (1922) (12')
- vl., va., vc. y cb.

Primer cuarteto de cuerdas, en do menor
(1930) (24') - cdas.

Elegía (1937) - cdas.

Berceuse (1937) - cdas.

Humoresca (1940) - cdas.

Romanza (1949) - cdas.

*Segundo cuarteto de cuerdas, en sol
mayor* (1961) (27') - cdas.

Pequeña suite para cuarteto (1964)
(14') - fls. de pico.

Pequeña suite para cuarteto (1964)
(14') - vers. para 2 fls. y 2 cls.

Momento musical (1966) - cdas.

Ocho piezas para cuarteto (29') - cdas.

Rêverie (1980) - cdas.

Allegro (1980) - cdas.

CONJUNTOS INSTRUMENTALES:

Marcha en sol (1958) - órgano y cdas.

ORQUESTA DE CÁMARA:

Suite de bailables antiguos (1922) -
cdas.

Tlalmanalco, suite (1936) (15') - cám.

Elevación, pequeño preludio (1940) -
vers. para cdas.

Humoresca (1940) - cdas.

Canzonetta (1954) - vers. para cdas.

Marcha en re (1958) - cdas.

Cuatro piezas para orquesta (22') - 1a.
vers. para cdas.

Cuatro piezas para orquesta (20') - 2a.
vers. para cdas.

ORQUESTA DE CÁMARA Y SOLISTA(S):

Nupcias, suite religiosa (1935) - ten., ór-
gano y orq. cdas.

*Misa en honor del Sagrado Corazón de
Jesús* (1935) - vers. para 2 voces y
orq. cdas.

Andante (1937) - vc., órgano y orq. cdas.

O salutaris (1937) - bar., órgano y orq.
cdas.

Andantino expresivo (1944) - órgano y
orq. cdas.

Jesum quem velatum nume adopicio
(1944) - 2 voces, órgano y orq. cdas.

Dedit fragilibus (1945) - 2 voces, órga-
no y orq. cdas.

Panis angelicus (1947) - 2 voces, órga-
no y orq. cdas.

Adorote devote (1948) - 2 voces, órgano
y orq. cdas.

Ave María en la mayor (1948) - 2 voces,
órgano y orq. cdas. *ad libitum.*

O memoriale mortis Domini (1950) - 2
voces, órgano y orq. cdas.

O sacrum convivium (1954) - 2 voces,
órgano y orq. cdas.

Ave verum corpus natum (1956) - 2
voces, órgano y orq. cdas.

*Concertino para violín y orquesta de
cámara* (1967) (20').

ORQUESTA SINFÓNICA:

El jardín encantado (1924) (13').

Primera sinfonía en do menor (1926)
(24').

*Variaciones sobre un tema mexicano:
"Las mañanitas"* (1927) (12').

Las binigüendas de plata (1933) (20').

Segunda sinfonía en si bemol menor
(1934) (23').

Cacahuamilpa (1940) (15').

Rúbrica (1944).

Tercera sinfonía (1963) (23').

VOZ:

Ave María (1942) - 3 voces masculinas.

Salve regina (1943) - 3 voces masculinas.

Recordare Virgo Mater Dei (1948) - 3
voces masculinas.

VOZ Y PIANO:

Madrigal I, en la mayor (1927) - Texto: Francisco de Elías.
L'heure exquise (1927).
Une nuite de mai (1927).
Madrigal II (1961) - Texto: Gustavo A. Bécquer.
Exhalación (Romanza) (1961) Texto: Amado Nervo.
Arrulladora (1973).
¿Qué tiene mi niña? (1980).

VOZ Y OTRO(S) INSTRUMENTO(S):

Misa en honor del Sagrado Corazón de Jesús (1935) - 2 voces y órgano.
Aleluya (1935) - 2 voces y órgano.
Misa de réquiem (1928) - 3 voces masculinas y órgano.

CORO:

Ave María (1942) - vers. para 4 voces mixtas.
Recordare Virgo Mater Dei (1948) - 4 voces mixtas.
Choralia (1949) - coro mixto.
A un ruiseñor (1961) - coro mixto.
Madrigal (1961) - coro mixto.

CORO, ORQUESTA SINFÓNICA Y SOLISTA(S):

Misa en honor de San Nicolás de Tolentino (1923) - 3 voces mixtas, órgano y orq.
Leyenda mística del callejón del Ave María (1930) (20') - coro mixto a 4 voces, órgano y orq.
Misa en honor a Ntra. Señora de Guadalupe (1931) - 3 voces masculinas, órgano y orq.

DISCOGRAFÍA

INBA, SACM / Coro de Cámara de Bellas Artes, director Jesús Macías, 50 aniversario: PCS-10017, México, 1987, *Recordare Virgo Mater Dei; A un ruiseñor* (Coro de Cámara de Bellas Artes; dir. Jesús Macías).
INBA-SACM / Antología de la música sinfónica mexicana: vol. II, PCS, 10119, México, 1989. *El jardín encantado; Cacahuamilpa* (Orquesta Filarmónica de Jalisco; dir. Manuel de Elías).
PMG Classics / Cello Music from Latin America: vol. III, 092103, 1992. *Chanson triste (Canción triste)* (Carlos Prieto, vc.; Edison Quintana, pno.).
Raduga / Música mexicana para piano: vol. 2, NTM - 002, 1993. *Vals para piano* (Gustavo Rivero Weber, pno.).
Cenidim / Serie Siglo XX: Música mexicana para violín y piano, vol. XXI, CD 1, México, 1994. *Vals triste; Melodía; Elegía* (Michael Meissner, vl.; María Teresa Frenk, pno.).
Raduga / Música mexicana para piano: vol. 3, MAG - 003, México, 1995. *Adivinanza* (Gustavo Rivero Weber, pno.).
Spartacus-ENM, UNAM / México, 1995. *Madrigal I; Madrigal II; Exhalación (Romanza)* (Edith Contreras, sop.; Manuel González, pno.).

PARTITURAS PUBLICADAS

Edición del autor / México, D. F. *Dos madrigales (Madrigal I, Madrigal II).*
Edición del autor / México, D. F. Piezas para piano solo *(Intermezzo; Elegía I, Elegía II, Adivinanza; Vals).*
Edición de la Comisión Central de Música Sacra / Tulancingo, Hidalgo, México, 1959. *Laus decora (Música religiosa): Marcha inicial; Andantino expresivo; Jesu, quem velatum nunc*

adspicio; Dedit fragilibus; Panis an-
gelicus; Adorote devote; O memoriale
mortis Domini; O sacrum convivium;
Ave verum corpus natum; Marcha
final.

EMUV / México, 1976. *Choralia (19 tro-
zos para el adiestramiento de coros
mixtos a cuatro voces).*

ELCMCM / LCM 31, México, 1982. *Poema.*

Promusimex / Salas-Pous Editores. Du-
rango, México, 1995. Tres canciones
(*Madrigal I, en la mayor; Madrigal II;
Exhalación [Romanza]*).

Elías, Graciela de

(México, D. F., 28 de octubre de 1944)

Compositora. Egresada de la Escuela Nacional de Música de la UNAM, cursó la carrera de violín y composición. Algunos de sus maestros han sido Rodolfo Halffter, Jean-Etienne Marie y Karlheinz Stockhausen. Fue cofundadora del grupo de composición X-I. Es integrante de la Orquesta Sinfónica del IPN y miembro de la Liga de Compositores de Música de Concierto de México.

CATÁLOGO DE OBRAS

SOLOS:

Nueve preludios para piano (1967) (11').
La revelación (1985) (6') - pno.

CUARTETOS:

Cuarteto (1965) (12') - cdas.

QUINTETOS:

Policromía (1970) (9') - fl., cl., arp., fg. y percs.
Rapsodia (1971) (10') - fl. solista y cto. de atos.

ORQUESTA SINFÓNICA Y SOLISTA(S):

Tangente (1973) (12') - cr., vl., fl. y orq.

Fantasía para clarinete y orquesta (1985) (10').

VOZ Y OTRO(S) INSTRUMENTO(S):

Dos poemas (1973) (8') - sop., cl., celesta y vc. Texto: Federico Ibarra.

CORO:

Soneto (1967) (10') - coro mixto. Texto: Fray Miguel de Guevara.

CORO E INSTRUMENTO(S):

Fantasía (1969) (9') - coro femenino, cl. y pno. s / texto.

DISCOGRAFÍA

Arte Politécnico / Fantasía Sinfónica, APC-002, México, 1990. *Fantasía para clarinete y orquesta* (Jaime Jiménez Molina, cl.; Orquesta Sinfónica del IPN; dir. Salvador Carballeda).

Elías, Manuel de

(México, D. F., 5 de junio de 1939) (Fotografía: José Zepeda)

Compositor, pianista y director de orquesta. Muy pequeño inició su formación musical con su padre, Alfonso de Elías. Realizó estudios en la Escuela Nacional de Música de la UNAM (México) y en el Conservatorio Nacional de Música del INBA (México). Tomó cursos de música electrónica con Jean-Etienne Marie, de música nueva con Karlheinz Stockhausen y asistió a la Universidad de Columbia-Princeton (EUA) a un curso de música electroacústica. Desde muy joven ofreció recitales como pianista; ha ejercido la docencia y la investigación y fue miembro fundador del grupo Proa (1964), fundador y director del Instituto de Música de la Universidad Veracruzana (1975), fundador y director titular de la Orquesta Sinfónica de Veracruz (1980), así como fundador y director artístico de la Orquesta Filarmónica de Jalisco (1988). En 1990 fue nombrado director del Conservatorio de las Rosas (México). Es miembro de la Academia de Artes. Estuvo a su cargo la Dirección de Música del INBA, de la cual es compositor residente desde 1993; poco después fue designado creador emérito. En 1995 es nombrado presidente del Consejo Mexicano de la Música, afiliado al Consejo Internacional de la Música con sede en la UNESCO (París). Ha desarrollado una importante labor en la divulgación de la música mexicana. Fue distinguido por el Instituto Cultural Domecq con la medalla Mozart (1991); recibió el Premio Nacional de Ciencias y Artes (1992) y el de Creador Emérito (1993). Ha compuesto música para cine.

CATÁLOGO DE OBRAS

SOLOS:
Suite "motivos infantiles" (1956) (7') - pno.

Vals triste (1957) (4') - pno.
Pequeño vals, para una línea y un piano (1958) - pno.

Sonata breve (1958) (7') - pno.
Preludio elegiaco (1958) (3') - órgano.
Canción de cuna (1960) (2') - órgano.
Hojas de álbum (1961) - pno.
Nocturno (1962) (3') - pno.
Cinco preludios (1962) (5') - pno.
Preludio (1962) - va.
Fantasía (1962) (4') - vc.
Elegía (1962) (2') - cl.
Microestructuras (1966) (duración variable) - pno.
Sonata no. 1 (1968) (duración variable) - vl.
Aforismo (1968) (duración variable) - fl.
Nimye (1969) (3') - fl.
Sonata no. 2 (1969) (duración variable) - vl.
Kaleidoscopio I (1969) (duración variable) - órgano.
Sonante no. 1 (1970) (duración variable) - pno.
Kaleidoscopio II (1973) (duración variable) - órgano.
Kaleidoscopio III (1974) (duración variable) - órgano.
Preludio (1975) (2') - vl.
Preludio (1976) (2') - va.
Aforismo (1976) (2') - cb.
To play playing (1976) (duración variable) - fl.
Imago (1977) (3') - cl. con cámara de eco *ad libitum*.
Mutaciones (1977) - clv.
Sonante no. 1 (1980) - pno.
Aria olvidada y variación (1983) (4') - ob.
Aforismo (1986) (1') - vl.
Veinticuatro aforismos (1987) (8') - pno.
Praeludium (1987) - vl.
Monólogo (1989) - vl.
Lamentatio (1990) - órgano.
Fax music no. 1 (1990) - fl.
Fax music no. 2 (1990) - flautín.
Fax music no. 3 (1990) - fl. alt.
Fax music no. 4 (1990) - ob.
Fax music no. 5 (1990) - c. i.
Fax music no. 6 (1990) - ob. de amor.

Pensamiento (1994) (2') - fl.
Siete preludios (1955-1995) - guit.
Mutaciones (vers. de 1995) - órgano.
Tríptico "Homenaje a Shostakovich" (1995) (10') - vc.

DÚOS:

Movimiento - vl. y pno.
Preludio (1962) (3') - va. y pno.
Elegía (1962) (duración variable) - va. y pno.
Jahel (1967) (6') - vers. para pno. a cuatro manos.
Quimeras no. 1 (1969) (duración variable) - pnos.
Quimeras no. 2 (1973) (duración variable) - pnos.
Quimeras no. 3 (1974) (duración variable) - pnos.
Juego a dos (1987) - fl. y fg.
Concierto (1990) (20') - vc. y pno.
Wendyana (1992) (duración variable) - fg. y pno.
Diálogo fantástico para doce cuerdas (1992) (duración variable) - guits.

TRÍOS

Tri-neos (1991) - cl., fg. y pno.

CUARTETOS:

Suite de miniaturas (1957) (10') - fl., ob., cl. y fg.
Tres movimientos breves (1965) (6') - fls. dulces.
Ciclos elementarios (1965) (duración variable) - fl., ob., cl. y fg.
Empiria (1966) (duración variable) - fls. dulces.
Cuarteto de cuerda no. 1 "Trágico" (1967) (15') - cdas.

QUINTETOS:

Homenaje a Neruda (1973) - cdas. (vers. para qto. del *Sonante no. 6).*
Juego a cinco (Jeux) (1975) (3') - 2 tps., cr., fg. y percs.

Sine nomine (1975) (12') - 2 vls., va., vc. y pno.

Concertante a cinco (1986) (8') - fl., ob., vl., vc. y pno.

CONJUNTOS INSTRUMENTALES:

Concertante a doce (1983) (9') - fl., cl., fg., cr., tp., tb. y tbls.

Interpolaciones (1983) (duración variable) - fl., cl., fg., cr., tp. y tb.

Introducción, fanfarria y danza (1987) - 2 tps., cr., tb., tba. y percs. *ad libitum.*

ORQUESTA DE CÁMARA:

Divertimento (1963) (6') - percs.

Speculamen (1967) (duracion variable) - cdas.

Sonante no. 6 "Homenaje a Neruda" (1973) (12') - cdas.

Adagio (1983) (5') - cdas.

Lírica breve (1984) (8') - orq. cdas., pno. y tbls.

Mictlán-Tlatelolco (1986) (8') - cdas.

Cartas de primavera (1986) (duración variable) - cdas.

Poema (1988) - cdas.

Resonancias cardenches (1994) (10') - 2 obs., 2 crs., cdas.

Introducción y adagio sostenuto (1994) (10') - 2 obs., 2 fg. y cdas.

ORQUESTA DE CÁMARA Y SOLISTA(S):

Concierto de cámara para viola, cuerdas y percusiones (1992).

Canción de cuna (1994) (8') - guit. y cdas.

ORQUESTA SINFÓNICA:

Sinfonietta (1961) (15').

Vitral no. 1 (1962) (4').

Vitral no. 3 (1969) (14').

Sonante no. 1 (1970) (12').

Sonante no. 2 (1971) (13').

Sonante no. 3 (1974) (8').

Sonante no. 4 (1971) (12').

Sonante no. 5 (1972) (12') .

Sonante no. 6 (1973) (12') .

Sonante no. 7 (1974) (13').

Sonante no. 8 (1977) (15').

Sonante no. 9 (1978) (12').

Sonante no. 10 (1984) (20').

Sonante no. 11 "Bosquejos para una ofrenda" (1995) (14').

ORQUESTA SINFÓNICA Y SOLISTA(S):

Concertante para violín y orquesta (1973) (15') - vl. y orq.

Concertante para piano y orquesta (1975) (16') - pno. y orq.

Balada concertante para trombón y orquesta (1983) (14') - tb. y orq.

Canciones del ocaso (1988) - mez. y orq. Texto: Manuel de Elías.

Concierto para violoncello y orquesta (1990) (20') - vc. y orq.

VOZ:

Vocalise (1994) (3') - bar. s / texto.

VOZ Y PIANO:

Canciones del ocaso (1988) - mez. y pno. Texto: Manuel de Elías.

Siete canciones para niños (1988) - sop. y pno. Texto: Manuel de Elías.

CORO:

Pequeños corales (1954) - coro mixto. Textos: salmos.

Aforismo (1963) (2') - coro a capella. Texto: R. Tagore.

Música incidental a "La Seca" (1965) (6') - coro infantil o femenino a capella. Texto: A. Olivares.

Ludus (1973) (4') - 3 coros mixtos a capella.

Estro no. 1 (1978) (2') - coro mixto a capella. Texto: Sor Juana Inés de la Cruz.

Estro no. 2 (1978) (2') - coro mixto a capella. Texto: Sor Juana Inés de la Cruz.

A voces (4') - 3 sops., 3 altos, 3 tens. y 3 bajos a capella.

Expresiones fugitivas (1987) - coro mixto a capella. Texto: Manuel de Elías.

Navidad michoacana (7 canciones) (1990) - coro infantil o femenino.

CORO E INSTRUMENTO(S):

Memento (1967) (4') - recit., coro mixto, fls. dulces y cdas.

Pneuma (1967) (7') - bar., fl., ob., cor., vc. y pno. Texto: G. Bossert.

Misa de consagración (1970) (10') - mez., vl., órgano y coro de feligreses.

CORO Y ORQUESTA SINFÓNICA:

Sonante no. 10 (1984) (20') - coro mixto y orq.

CORO, ORQUESTA SINFÓNICA Y SOLISTA(S):

Obertura-poema (1975) (8') - sop., ten., coro mixto, orq. de atos., percs. y órgano.

Primero sueño (primera parte) (1976) (16') - 2 narrs., 2 coros griegos, coro mixto y orq. Texto: Sor Juana Inés de la Cruz.

MÚSICA ELECTROACÚSTICA Y POR COMPUTADORA:

Parámetros I (1971). Cinta.

Non nova sed novo (1974). Cinta.

Techos (1976) (4') 2 fls., con cámara de eco y percs. (4).

Tla oc toncuicacan (1980) (4') 2 fls., con cámara de eco y percs. (4).

DISCOGRAFÍA

UNAM / Voz Viva de México: LP, México, 1979. *Colibrí* (Thusnelda Nieto, sop.; Marta García Renart, pno.).

INBA-SACM / Manuel Enríquez, violín solo y con sonidos electrónicos: PCS, 10019, México, 1987. *Sonata II; Aforismo* (Manuel Enríquez, vl.).

INBA-SACM / Manuel Enríquez, violín solo y con sonidos electrónicos: PCD, 10121, México, 1987. *Sonata II; Aforismo 1* (Manuel Enríquez, vl.).

INBA-SACM / Coro de Cámara de Bellas Artes, director Jesús Macías, 50 aniversario: PCS-10017, México, 1987. *Expresiones fugitivas* (Coro de Cámara de Bellas Artes; dir. Jesús Macías).

INBA-SACM / Antología de la música sinfónica mexicana: vol. I, PCS, 10043, México, 1988. *Sonante no. 9* (Orquesta Filarmónica de Jalisco; dir. Manuel de Elías).

INBA-SACM / Antología de la música sinfónica mexicana: vol. III, PCS, 10120, México, 1989. *Mictlán-Tlatelolco* (*Canto fúnebre*) (Orquesta Filarmónica de Jalisco; dir. Manuel de Elías).

UNAM, Academia de Artes, INBA-SACM / Música para piano de Manuel de Elías: CD, México, 1992. *Sonata breve; Preludio no. 1; Preludio no. 2; Preludio no. 3; Preludio no. 4; Preludio no. 5; Vals triste; Pequeño vals para una línea y un piano; Microestructuras (primera versión interpretativa); Sonante no. 1; 24 aforismos; Tres piezas para dos pianos; Quimeras no. 1; Quimeras no. 2; Quimeras no. 3; Microestructuras (segunda versión interpretativa)* (Edison Quintana, pno.).

CNCA-INBA-Cenidim / Siglo XX: Música mexicana, vol. IX, México, 1993, *Cuarteto de cuerdas no. 1 "Trágico".* (Cuarteto Latinoamericano).

CNCA-INBA-UNAM-Cenidim / Siglo XX: Las músicas dormidas, vol. XI, México, 1994. *Tri-neos* (Trío Neos: Luis Humberto Ramos, cl.; Wendy Holdaway, fg.; Ana María Tradatti, pno.).

Cenidim / Serie Siglo XX: Sonantes, vol.

XX, CD, México, 1994. *Cuatro preludios* (Gonzalo Salazar, guit.).

Patronato de la Filarmónica de Querétaro / CD, México, 1994. *Mictlán-Tlatelolco (Canto fúnebre)* (Camerata de la Filarmónica de Querétaro; dir. Sergio Cárdenas).

ALM Records / CD, Tokio, Japón, 1995.

Preludios 1, 3 y 4 (Juan Carlos Laguna, guit.).

INBA-SACM, Universidad de Guanajuato / México, 1995. *Canciones del ocaso* (Adriana Díaz de León, mez.; Orquesta Sinfónica de la Universidad de Guanajuato; dir. Héctor Quintanar).

PARTITURAS PUBLICADAS

Cenidim / Colección Siglo XX: México, 1985. *Concertante a doce.*

CMR / BA 12762, 1967. *Cuatro melodías tradicionales mexicanas.*

CMR / BA 12763, 1967. *Nueve melodías populares mexicanas.*

CMR / BA 12786, 1969. *Tres movimientos breves.*

EEMUG / México. *Cinco preludios.*

EMM / *Sonante no. 3.*

EMM / *Sonante no. 5.*

EMM / Colección Arión, núm. 118, México, 1971. *Microestructuras.*

EMUG / *Danza no. 1.*

EMUV / *Sonante no. 9.*

EMUV / Colección: Yunque de Mariposas. *Dos piezas: Elegía; Imago.*

EMUV / Colección: Yunque de Mariposas. *Sonante no. 1.*

EMUV / Colección: Yunque de Mariposas. *Sonata no. 2.*

EV / Mexican Composers for the Organ. VIV 301, vol. IV, EUA, 1995. *Música para órgano.*

MCM / Nueva música para piano núm. 1: México. *24 aforismos.*

Promusimex, Salas-Pous Editores / núm. 001, México. *Cinco preludios.*

UNAM, Coordinación de Humanidades / Colección de Música de la UNAM, México, 1995. *Canciones del ocaso* (partitura para orq.; partitura para voz y pno.).

Elizondo, Rafael

(Musquis, Coahuila, 1930 - 1984)

De formación fundamentalmente autodidacta, recibió una beca para viajar a la URSS y realizar estudios de composición. Además de música de concierto, compuso música para danza, cine y principalmente para teatro de autores y directores, como Emilio Carballido, Óscar Villegas, José Luis González y Alfonso Arau, entre muchos otros.

CATÁLOGO DE OBRAS

ORQUESTA SINFÓNICA:
Juego de pelota (1968) (10')

ÓPERA:
*Landrú (ca.*1965) (20') - opereta para
 actores. Texto: A. Reyes.

Enríquez, Manuel

(Ocotlán, Jalisco, México, 17 de junio de 1926 -
México, D. F., 26 de abril de 1994)

Compositor y violinista. Realizó estudios en la Juilliard School of Music (EUA) con Peter Mennin y Stefan Wolpe. Fue maestro en la Escuela Superior de Música del INBA (México) y en la Escuela Nacional de Música de la UNAM (México). Recibió el Premio Jalisco, la medalla José Clemente Orozco, el Premio Nacional de Artes (1983) y la medalla Mozart (1991). Fue miembro de número de la Academia de Artes, director del Conservatorio Nacional de Música, jefe del Departamento de Música del INBA, director del Cenidim, asesor musical de la Presidencia del CNCA, además de haber sido el creador y organizador del Foro Internacional de Música Nueva. Compuso música para cine.

CATÁLOGO DE OBRAS

SOLOS:

Sonatina (1962) (8') - vc.
Reflexiones (1964) (12') - vl.
A lápiz (1965) (9') - pno.
Móvil I (1969) (9') - pno.
Móvil II (1969) (7') - vl.
Para Alicia (1970) (8') - pno.
Monólogo (1971) (5') - tb.
Con ánima (1973) (7') - pno.
Imaginario (1973) (7') - órgano
Once upon a time (1975) (7') - clv.
Hoy de ayer (1981) (7') - pno.
Oboemia (1982) (8') - ob.
Palíndroma (1984) (10') - arp.

Spinetta con spírito (1986) (6') - clv.
Tlapizalli (1988) (8') - cl.
Tres instantáneas (1988) (6') - guit.
Maxienia (1989) (9') - pno.
Diálogo (1992) - vl. ·

DÚOS:

De acuerdo (8') - fg. y pno.
Suite para violín y piano (1949) (16') -
 vl. y pno.
Cuatro piezas (1962) (11') - va. y pno.
Sonata para violín y piano (1964) (10')
 - vl. y pno.
Tres invenciones (1964) (4') - fl. y va.

Módulos (1965) (9') - 2 pnos.
Ambivalencia (1967) (7') - vl. y vc.
Díptico I (1969) (6') - fl. y pno.
Díptico II (1971) (10') - vl. y pno.
A ...2 (1972) (7') - vl. y pno.
1 x 4 (1975) (8') - pno. a cuatro manos
o dos pianos.
Poemario (1983) (9') - 2 guits.
Fantasía concertante (1991) (8') - vc. y
pno.
Sonatina for unaccompanied cello - vc.
y pno.

TRÍOS

Divertimento (1962) (9') - fl., cl. y fg.
Trío para violín, cello y piano (1974)
(9') - vl., vc. y pno.
Viols II (1988) (8') - va., vc. y cb.
Tercia (1990) (8') - cl., fg. y pno.

CUARTETOS:

Cuarteto I (1959) (15') - cdas.
Cuarteto II (1967) (10') - cdas.
Cuarteto III (1974) (10') - cdas.
Tzicuri (1976) (8') - vc., cl., tb. y pno.
En prosa (1982) (9') - fl., ob., vc. y pno.
Cuarteto IV (1983) (12') - cdas.
Cuarteto V (1988) (13') - cdas.
En prosa II (1990) (9') - vl., cl., vc. y pno.

QUINTETOS:

Pentamúsica (1963) (13') - fl., cl., ob.,
fg. y cr.
Quasi libero (1989) (10') - fl. y cto.
cdas.

CONJUNTOS INSTRUMENTALES:

Tres formas concertantes (1964) (15') -
vl., vc., cl., fg., cr., pno. y perc.
Concierto para 8 (1968) (8') - vl., cb.,
cl., fg., tp., tb. y perc.
Él y... ellos (1971) (13') - vl., fl., cl., fg.,
tp., tb., cr., va., vc., cb. y perc.
Tlachtli (1978) (14') - vl., vc., fl., cl., cr.,
tb. y pno.
Políptico (1983) (12') - percs. (6).

ORQUESTA DE CÁMARA:

Música incidental (1952) (10') - cdas.
Suite para cuerdas (1957) (15') - cdas.
Él y... ellos (1971) (13') - vers. para vl.,
fl., cl., fg., tp., tb., cr., va., vc., cb.,
perc. y sec. cdas.
Encuentros (1972) (12') - cdas.
Recordando a Juan de Lienas (1987)
(14') - cdas.

ORQUESTA DE CÁMARA Y SOLISTA(S):

Zenzontle (8') - fl., fl. alt., perc. y cdas.
Poema (1966) (10') - vc. y orq. cdas.
Concierto barroco (1978) (15') - 2 vls.,
clv. y orq. cdas.
Interminado sueño (1981) (11') - actriz,
percs. (4) y orq. atos.
Manantial de soles (1984) (13') - sop.,
actor y orq. cam.
Díptico III (1987) (12') - perc. y orq.
cdas.

ORQUESTA SINFÓNICA:

Sinfonía I (1957) (20').
Preámbulo (1961) (9').
Sinfonía II (1962) (20').
Obertura lírica (1963) (10').
Transición (1965) (8').
Trayectorias (1967) (8').
Si libet (1968) (9').
Ixamatl (1969) (13').
Encuentros (1972) (12') - percs. (4) y
sec. de cdas.
Ritual (1973) (10').
Raíces (1977) (13').
Fases (1978) (14').
Sonatina (1980) (8').
Vivencias líricas (1986) (15') - (s / cdas.).
Rapsodia latinoamericana (1987) (14').
*Obertura sobre temas de Juventino Ro-
sas* (1989) (6').

ORQUESTA SINFÓNICA Y SOLISTA(S):

Concierto I (1954) (18') - vl. y orq.
Concierto II (1966) (20') - vl. y orq.

Concierto para piano y orquesta (1970) (19') - pno. y orq. (s / maderas).

Corriente alterna (1977) (12') - percs. solistas y orq. (s / cdas.).

Concierto para cello y orquesta (1985) (20') - vc. y orq.

Concierto para dos guitarras y orquesta (1992) (14') - 2 guits. y orq.

VOZ:

Dos canciones (1950) (4') - voz femenina.

VOZ Y PIANO:

Dos cantos (5') - sop. y pno.

VOZ Y OTRO(S) INSTRUMENTO(S):

Ego (1966) (10') - voz femenina, fl., vc., pno. y percs.

Manantial de soles (1988) (13') - 2a. vers. para mez., pno. y percs. (6).

Canto a un dios mineral (1992) - recit. y perc.

CORO Y ORQUESTA SINFÓNICA:

Rapsodia latinoamericana (1987) (14') - vers. para coro y orq.

Un planeta mejor para los niños (1990) (10') - coros infantiles y orq.

Concertino para orquesta (1990) (8') - coros juveniles y orq.

CORO, ORQUESTA SINFÓNICA Y SOLISTA(S):

Cantata a Juárez (1984) (20') - bar., coro mixto y orq.

Piedras del viento (1991) (20') - coro, narr. y orq. Texto: Saúl Juárez.

Visión de los vencidos (1993) (25') - coro, mez. y orq.

MÚSICA ELECTROACÚSTICA Y POR COMPUTADORA:

Móvil II (1969) (7') - vers. para vl. y cinta.

3 x Bach (1970) (6') - vl. y cinta.

Viols (Móvil II) (1971) (8') - para un instr. de cda. y cinta.

La reunión de los saurios (1971) (9') - música electrónica.

Láser I (1972) (20') - música electrónica.

Música para Federico Silva (1974) (11') - música electrónica.

Conjuro (1976) (12') - cb. y cinta.

Contravox (1976) (20') - coro mixto, percs. (6) y cinta.

Canto de los volcanes (1977) (15') - cinta.

Misa prehistórica (1980) (20') - sonidos electrónicos.

Interecos (1984) (15') - perc. y sonidos electrónicos.

TEATRO MUSICAL:

Mixteria (1970) (18') - actriz, 4 músicos y sonidos electrónicos.

Trauma (1974) (20') - actriz, 4 músicos y sonidos electrónicos.

MULTIMEDIA:

Del viaje inmóvil (1976) (19') - voces, instrs. musicales, sonidos electrónicos y refuerzos visuales. Textos: Ernesto Flores.

La casa del sol (1976) (22') - músicos, bailarines, actores y sonidos electró-·nicos.

DISCOGRAFÍA

Centro Independiente de Investigaciones Musicales y Multimedia / Colección Hispano-Mexicana de Música Contemporánea: núm. 2, documentos, Manuel Enríquez, México. *Tres invenciones; Viols; Trío; Tlachtli; Sonata* (Jakob Glick, va.; Gerard Levy, fl.; Manuel Enríquez, vl.; Robert Bardston, vc.; Alcides Lanza, pno.; Catherine Schieve, fl.; Stacy Weage, cl.;

Alan Russell, vl.; Renata Bratt, vc.; Cindy Earnest, cr.; Tom Mc Colley, tb.; John Mc Kay, pno.; dir. Jean Charles François; Hermilio Novelo, vl.; Ma. Elena Barrientos, pno.).

EMI / Colección de música sinfónica mexicana: núm. 1, CLME-655, México. *Sinfonía no. 1; Fases; Encuentros* (Orquesta Sinfónica Nacional; Dirs. Manuel de Elías, José Guadalupe Flores, Herrera de la Fuente).

Forlane. *Ritual.*

JMC. *Díptico I.*

INBA-SACM / s / n de serie, *Tres piezas, Sonatina para cello solo, Reflexiones, Sonatina para orquesta, Cuarteto V, Conjuro, Díptico I.*

INBA-SACM / s / n de serie. *Concierto para dos guitarras y orquesta.*

Interface. *Móvil I.*

Mainstream. *Díptico I.*

OFCM. *Ritual.*

RCA / SEPC 003. *Suite para cuerdas; Concierto II para violín y orquesta.*

SACM. *Obertura lírica.*

UNAM / Voz Viva de México: *A lápiz.*

UNAM / Voz Viva de México: *Arrullo (canción).*

SMMC, Proa / Manuel Enríquez, Mario Lavista, Héctor Quintanar, Leonardo Velázquez: vol. 1, México, 1973. *Concierto para 8* (David Jiménez, cl.; Michael O'Donovan, fg.; Felipe León, tp.; Clemente Sanabria, tb.; Javier Sánchez C., percs.; Daniel Burgos, vl.; Daniel Ibarra, cb.; dir. Manuel Enríquez).

INBA, SACM / Colección Compositores - Intérpretes: s / n de serie, México, 1981. *Díptico I, Díptico II, Para Alicia, 1 x 4* (Marielena Arizpe, fl.; Mario Lavista, pno.; Manuel Enríquez, vl.; Federico Ibarra, pno.).

UAM / Música mexicana de hoy: MA 351, México, 1982. *En prosa* (Cuarteto da Capo).

UAM / Cuarteto da Capo: s / n de serie, México. *Oboemia* (Leonora Saavedra, ob.).

CNCA, DIF / Orquestas y coros juveniles de México: Cuarto Encuentro Nacional de Orquestas Juveniles: CD, México. *Concertino para orquesta* (dir. Héctor Reyes).

UNAM / Voz Viva de México: Música mexicana de percusiones, Chávez, Enríquez, Galindo, Halffter, Velázquez, Serie Música Nueva, MN- 21, México, 1983. *Políptico* (Orquesta de Percusiones de la UNAM; dir. Julio Vigueras).

EMI Capitol / Colección hispano-mexicana de música contemporánea: núm. 5, LME-291, México. *Palíndroma* (Lidia Tamayo, arp.).

INBA, CENIDIM, SEP / Manuel Enríquez, Los cuartetos de cuerdas: Serie Siglo XX, vol. 1, México, 1985. *Cuarteto I, Cuarteto II, Cuarteto III, Cuarteto IV* (Cuarteto Latinoamericano).

EMI Capitol, Academia de Artes / Manuel Enríquez: LME-290, México, 1986. *Concierto para piano y orquesta, Díptico I, Ixamatl, Él y ellos* (Jocy Oliveira, pno.; Orquesta de la Radio de Polonia en Katowice; dir. Eleazar de Carvalho; Barbara Swiatek, fl.; Adam Kaczynski, pno.; Orquesta Sinfónica de la Sudwestfunk de Baden-Baden; dir. Ernst Bour; Hermilio Novelo, vl.; Orquesta Philarmonique de la Radio y Televisión Francesa; dir. Eduardo Mata).

INBA-SACM / Manuel Enríquez, violín solo y con sonidos electrónicos: PCS-10019, México, 1987. *Conjuro* (Manuel Enríquez, vl.).

INBA-SACM / Manuel Enríquez, violín solo y con sonidos electrónicos: PCD-10121, México, 1987. *Móvil II; Conjuro* (Manuel Enríquez, vl.).

INBA-SACM / Ponce, Hernández Moncada, Enríquez, Revueltas: PCS-10029,

México. *Reflexiones* (Román Revueltas, vl.).

INBA-SACM / Ponce, Enríquez, Chávez, Ladrón de Guevara, Lavista: PCS-10020, México, 1988. *Sonatina; Cuatro piezas* (Carlos Prieto, vc.; Edison Quintana, pno.).

INBA-SACM / Antología de la música sinfónica mexicana: vol. I, PCS-10043, México, 1988. *Sonatina para orquesta* (Orquesta Filarmónica de Jalisco; dir. Manuel de Elías).

CNCA, INBA, SACM, Cenidim, Academia de Artes / Manuel Enríquez: Los cuartetos de cuerda. México. *Cuartetos I, II, III, IV y V* (Cuarteto Latinoamericano).

CNCA, INBA, SACM / Cuarteto Latinoamericano: LP, s / n de serie, México, 1989. *Cuarteto V* (Cuarteto Latinoamericano).

CNCA, INBA, SACM / Manuel Enríquez: PCD, 10152, México, 1991. *Interminado sueño; Díptico III; Manantial de soles; Recordando a Juan de Lienas; A Juárez* (Susana Enríquez, actriz; Alonso Mendoza, perc.; Margarita Pruneda, sop.; José Antonio Alcaraz, actor; Rufino Montero, bar.; AMEN, coro).

CNCA, INBA, SACM, Academia de Artes / Trío México: CD, México, 1992. *Trío* (Trío México).

INBA-SACM, Academia de Artes / Manuel Enríquez: México, 1992. *Obertura lírica; Concierto I; Poema; Él y... ellos; Concierto para dos guitarras y orquesta* (Orquesta Filarmónica de Querétaro; dir. Sergio Cárdenas; Adrián Justus, vl.; Natella Zaharian, vc.; Eduardo Sánchez Zuber, vl.; Dúo Limón-Márquez, guits.).

UNAM, CNCA, INBA, SACM / Música para piano a cuatro manos: SC 920103, México, 1992. *1 x 4* (Marta García Renart y Adrián Velázquez, pnos.).

UNAM, Cenidim / Serie Siglo XX: Wayjel, vol. VII, CD, México, 1993. *Poemario* (Dúo Castañón-Bañuelos, guits.).

CNCA, INBA, SACM / Filarmónica de Querétaro: México, 1993. *Concierto para violoncello y orquesta* (Carlos Prieto, vc.; Orquesta Filarmónica de Querétaro; dir. Sergio Cárdenas).

CNCA, INBA, SACM, Academia de Artes / Manuel Rubio: casete, México, 1993. *Tres instantáneas* (Manuel Rubio, guit.).

Cenidim / Serie Siglo XX: Sonantes, vol. XX, CD, México, 1994. *Tres instantáneas* (Gonzalo Salazar, guit.).

CNCA, INBA, UNAM, Cenidim / Siglo XX: Las músicas dormidas vol. XI, México, 1994. *Tercia* (Trío Neos).

Cenidim / Serie Siglo XX: Reflexiones y memorias. Música para piano de España y México, vol. XV, CD, México, 1994. *Hoy de ayer* (Eva Alcázar, pno.).

UNAM / Voz Viva de México: OFUNAM, Música sinfónica mexicana. MN30, México, 1995. *Ritual* (Orquesta Filarmónica de la UNAM; dir. Ronald Zollman).

PARTITURAS PUBLICADAS

Departamento de Bellas Artes de Jalisco / *Móvil I.*

Edition Modern / *Díptico I.*

Edition Modern / *Monólogo.*

Edition Modern / *Tzicuri.*

Edition Tonos / *Raíces.*

Editions Trasatlantiques, París / *Díptico II.*

EMUV / *Móvil II.*

EMUV / *Imaginario.*

MCM / *Música incidental.*
MCM / *Suite para cuerdas.*
MCM / *Sinfonía I.*
MCM / *Preámbulo.*
MCM / *Sinfonía II.*
MCM / *Obertura lírica.*
MCM / *Transición.*
MCM / *Si libet.*
MCM / *Encuentros.*
MCM / *Ritual.*
MCM / *Corriente alterna.*
MCM / *Fases.*
MCM / *Sonatina.*
MCM / *Cantata.*
MCM / *Vivencias líricas.*
MCM / *Díptico III.*
MCM / *Rapsodia latinoamericana.*
MCM / *Recordando a Juan de Lienas.*
MCM / *Obertura sobre temas de Juventino Rosas.*
MCM / *Un mundo mejor.*
MCM / *Concertino para orquesta.*
MCM / *Piedras del viento.*
MCM / *Himno de los bosques.*
MCM / *Concierto I.*
MCM / *Poema.*
MCM / *Concierto II.*
MCM / *Concierto para piano y orquesta.*
MCM / *Él y... ellos.*
MCM / *Concierto barroco.*
MCM / *Interminado sueño.*
MCM / *Manantial de soles.*
MCM / *Concierto para cello y orquesta.*
MCM / *Díptico III.*
MCM / *Concierto para 2 guitarras y orquesta.*
MCM / *Cuarteto I.*
MCM / *Divertimento.*
MCM / *Cuatro piezas.*
MCM / *Pentamúsica.*
MCM / *Tres formas concertantes.*
MCM / *Reflexiones para violín solo.*
MCM / *Tres invenciones.*
MCM / *Ambivalencia.*
MCM / *Concierto para 8.*
MCM / *Cuarteto III.*

MCM / *En prosa.*
MCM / *Oboemia.*
MCM / *Cuarteto IV.*
MCM / *Políptico.*
MCM / *Palíndroma.*
MCM / *Cuarteto V.*
MCM / *Tlapizalli.*
MCM / *Tres instantáneas.*
MCM / *Quasi libero.*
MCM / *En prosa II.*
MCM / *Tercia.*
MCM / *Fantasía concertante.*
MCM / *Spinetta con spírito.*
MCM / *Contravox.*
MCM / *Dos canciones.*
MCM / *Ego.*
MCM / *Mixteria.*
MCM / *Trauma.*
MCM / *Del viaje inmóvil.*
MCM / *La casa del sol.*
MCM / Nueva música para piano núm. 1: México. *Hoy de ayer.*
North - South Consonance, NY / *Hoy de ayer.*
North - South Consonance, NY / *Maxienia.*
Schott / *Trayectorias.*
Schott / *Ixamatl.*
Southern Music, NY / *Sonatina.*
Southern Music, NY / *Sonata para violín y piano.*
Southern Music, NY / *Para Alicia.*
Southern Music, NY / *Once upon a time.*
EMM / D 19, México, 1963. *Suite para violín y piano.*
EMM / D 24, México, 1965. *Tres formas concertantes.*
EMM / A 22, México, 1967. *Módulos.*
EMM / Arión 112, México, 1969. *A lápiz.*
EMM / Arión 122, México, 1974. *A ...2.*
EMM / Arión 130, México, 1977. *Con ánima.*
EMM / Arión 135, México, 1979. *1 x 4.*
EMM / Arión 139, México, 1980. *Trío para violín, cello y piano.*

EMM / Arión 142, México, 1982. *Tlachtli.*

EMM / Arión 122, México, 1983. *Cuarteto II.*

EMM / Arión 145, México, 1983. *Sonatina para orquesta.*

EMM / E 25, México, 1984. *Poema.*

EMM / D 46, México, 1985. *Poemario.*

Esbrí, Alejandro

(México, D. F., 8 de febrero de 1959) (Fotografía: José Zepeda)

Compositor y pianista. Realizó estudios musicales de piano y composición en la Escuela Superior de Música del INBA (México), donde estudió con Juan C. Herrejón. Cursó la carrera de ingeniero en comunicaciones y electrónica en el Instituto Politécnico Nacional, especializándose en ingeniería acústica y de audio. Estudió afinación y reparación de pianos con el estadunidense Ramón A. Ramírez. Participó en el taller de composición impartido por el compositor japonés Joji Yuasa (1993). Realizó el diseño acústico de la Sala Angélica Morales y el diseño acústico de nuevas instalaciones en la Facultad de Música de la Universidad Veracruzana. Ha desarrollado diversas investigaciones relacionadas con los sintetizadores y diversos aparatos afines, participando como ponente en la Primera Exposición Mexicana de Instrumentos Musicales y Música Impresa (Expomusic 86), en el Primer Seminario Internacional de Metrología (1990) y en el Congreso de la Acoustical Society of America (1994), entre muchos otros. Es coordinador y profesor de acústica y electroacústica en el Laboratorio de Música Electroacústica de la Escuela Superior de Música del INBA, donde también imparte el curso de acústica para afinadores de pianos. Miembro fundador de la Sociedad Mexicana de Acústica, A. C. y miembro de la Acoustical Society of America, ha sido compositor becario del CNCA (1990-1991) y de la SEP por su desempeño académico en el INBA (1992). Ha compuesto música para teatro y danza.

CATÁLOGO DE OBRAS

SOLOS:

Fuga en si menor (1979) (3') - pno.
Tema y variaciones (1982) (6') - vc.

VOZ Y OTRO(S) INSTRUMENTO(S):

Influencia (1985) (2') - sop., fl., vc. y
 pno. Texto: Rosa María Díaz.

MÚSICA ELECTROACÚSTICA
Y POR COMPUTADORA:

Elegía (1993) (8') - cinta.

Escuer, Alejandro

(México, D. F., 12 de mayo de1963)

Flautista y compositor. Realizó estudios de en el Conservatorio Nacional de Música (México); la composición ha surgido en él de manera autodidacta. Cursó la maestría como solista en el Sweelinck Conservatorium de Amsterdam (Holanda), cursos de perfeccionamiento en la Accademia Musicale Chiggiana (Italia) y el doctorado en *performance* musical y composición en The New York University (EUA). Ha sido merecedor de varios premios y becas a lo largo de su carrera, así como coordinador de eventos musicales, concertista y docente.

CATÁLOGO DE OBRAS

SOLOS:

Templos (1993) (12') - fl.

DÚOS:

Paracelso, alquimia para flauta y piano (1994) (18') - fl. y pno.

TRÍOS

El péndulo de tinta (1993) (15') - fl., cl. bj. y perc.

VOZ Y OTRO(S) INSTRUMENTO(S):

Luciérnaga (1994) (17') - sop. y fl. bj.

Espinosa, Leandro

(Monterrey, N. L., México, 2 de enero de 1955)

Compositor y violoncellista. Realizó estudios de composición con el maestro Nicandro E. Tamez en la Escuela Formativa por las Artes (México), y también estudió en Pawlu Grech y Melanie Daiken en el Morley College (Inglaterra), con Manuel Enríquez en el Cenidim (México), y con Alfred Nieman en la Guildhall School of Music & Drama (Inglaterra). El Fondo Nacional para la Cultura y las Artes le otorgó una de las becas para Creadores (1990).

CATÁLOGO DE OBRAS

SOLOS:

Homenaje (1976) (6') - pno.
Canto (1987) (23') - órgano.
Daniel (1988) (7') - órgano.
Miniatura (1989) (5') - guit.
Preludio Ifigenia (1990) - pno.
Sonata (1991) (37') - pno.
Nocturno (1993) (14') - guit.

DÚOS:

Dúo para bajo eléctrico y piano (1976) (7') - bj. eléc. y pno.
De la obscuridad a la luz (1977) (7') - vc. o va. y pno.
Canto (1980) (9') - pno. a cuatro manos.
Dúo para violín y cello (1983) (7') - vl. y vc.
Nocturno (1990) (3') - guits.

CUARTETOS:

Cuarteto (1987) - cdas.

CONJUNTOS INSTRUMENTALES:

Ballet páramo (1979) (24') - cl., pno., vl., va., vc. y percs.

ORQUESTA DE CÁMARA:

Homenaje a W. Killmayer (1981) (6') - fl., cl., cl. bj., tp., pno., percs., vls., vas., vcs. y cbs.
Prelude (The calling) (1981) (11') - píc., fl., ob., cl., fg., tp., percs., vls., vas., vcs. y cbs.
Homenaje a W. Killmayer (1983) (9') - cl., pno., vls., vas., vcs. y percs.
Prelude to the calling (1984) (7') - píc., 2 fls., cl., cf., tp., pno., percs., vls., vas., vcs. y cbs.

Andante (1986) (9') - cdas.
Pequeño concierto para fagot (o corno) y cuerdas (1988) (15').

ORQUESTA SINFÓNICA:

Páramo (1983) (18').
Obertura (1992) (8').

VOZ Y OTRO(S) INSTRUMENTO(S):

Dos piezas para voz, guitarra y cello (1993) (24').

CORO:

Canto (1985) (13') - coro a capella.
Chorus (1985) (13') - coro a capella.
Choral (1985) (7') - coro a capella.

CORO E INSTRUMENTO(S):

Misa (1982) (15') - vers. para coro (8 sops., 4 mezs., 2 tens., 2 bars.), 2 cls., fliscorno, tb., 2 vcs., gong y órgano.
Misa (1985) (15') - vers. para coro (6 sops., 4 mezs., 2 tens., 2 bars.), buckelgong y órgano.
Canto (1985) (14') - coro femenino y / o de niños, fg., tp. solista, vls., vas., vcs. y cbs.
Canciones sobre textos (fragmentos) de E. Pound (1988) (4') - coro femeni-

no, atos. madera, 2 crs. y cdas. Texto: E. Pound.

CORO Y ORQUESTA SINFÓNICA:

Misa (1982) (15') - 1a. vers. para 8 sops., 4 mezs., 2 tens., 2 bars. y orq.
Misa (1982) (15') - 2a. vers. para 6 sops., 4 mezs., 2 tens., 2 bars. y orq.
Misa (1982) (15') - 5a. vers. para 6 sops., 4 mezs., 2 tens., 2 bars. y orq.

CORO, ORQUESTA Y SOLISTA(S):

The calling (1985) (20') - sop., mez., coro mixto, coro de niños (masculino) y orq.

ÓPERA:

Ifigenia cruel (1992) (2 hrs., 45') - sop. o alto, 2 bars., ten., coro mixto y orq. Drama lírico en 5 tiempos. Libreto: Alfonso Reyes.

MÚSICA ELECTROACÚSTICA
Y POR COMPUTADORA:

Ballet páramo (1979) (24') - cl., pno., vl., va., vc., percs. y cinta.
Lü (1984) (33') - cinta.
Ballet senso (1985) (1 hr., 2') - cinta.
Preludio y ballet (1985) (31') - cinta.
Canción de la montaña (1986) (15') - cinta.

DISCOGRAFÍA

Aulos-Schallplatten/PRE6603IAULU, Alemania, 1990. *Canto; Miniatura* (Miguel Ángel Lejarza Leo, guit.).
Koch International Aulos / núm. 3, 1387-2, Alemania, 1993. *Canto; Miniatura* (Miguel Ángel Lejarza Leo, guit.).

Musimex / México, 1992. *Obertura* (Orquesta Filarmónica de la Ciudad de México; dir. Eduardo Diazmuñoz).
Japón, 1993. *Nocturno* (Juan Carlos Laguna, guit.).

PARTITURAS PUBLICADAS

Auto-edición / Almus Music: Monterrey, Nuevo León, México, 1990. *Canto.*

Estrada, Julio

(México, D. F., 10 de abril de1943)

Compositor e investigador. Realizó estudios de composición con Julián Orbón. Fue becado por el gobierno francés para estudiar composición con Nadia Boulanger y Oliver Messiaen, y asistió a los cursos de H. Pousseur, Jean-Etienne Marie y Iannis Xenakis. Estudió también con Stockhausen y Ligeti. Realiza y dirige investigación en la UNAM. Ha escrito sobre temas de teoría del arte así como teoría, análisis y filosofía de la música, filosofía de la historia e historia musical de México y Latinoamérica. Ha sido editor de *La música de México* (UNAM, México, 1984, 10 vols.). Ha desarrollado una filosofía propia en teoría musical: *Música y teoría de grupos finitos* (escrito con Jorge Gil, UNAM, México, 1984). Ha sido profesor e investigador visitante en las universidades de Stanford, California, San Diego y Nuevo México (EUA) y en Rostock (Alemania), entre otras. Es profesor de la Escuela Nacional de Música de la UNAM y miembro del Instituto de Investigaciones Estéticas de la UNAM. Entre los diversos premios que ha recibido, destacan el de Darmstadt (1972), el del Centro de Difusión de la Música Contemporánea de Madrid y la Radio Nacional de España (1992), y la mención especial del jurado del Premio Prince Pierre de Mónaco (1993). En 1982 y 1986 Francia le confirió la Orden de las Artes y de las Letras.

CATÁLOGO DE OBRAS

SOLOS:
Suite (1960) (4') - pno.
Solo (1970) (3' a 45') - vers. para instr. solista.
Memorias para teclado (1971) (4' a 20') - vers. para clv.

For a keybord (1971) (4' a 20') - pno. (1a. vers. de *Memorias para teclado*).
Solo para uno (1972) (duración variable) - partitura verbal.
Melódica (meccano musical) (1974) (duración variable) - instr. melódico.

Canto tejido (1974) (5') - pno.
Canto oculto (1977) (5') - vl.
Canto alterno (1978) (6' a 12') - vc.
Talla del tiempo (1979) (6') - pno.
Yuunohui'yei (1983) (10') - vc.
Yuunohui'nahui (1985) (10') - cb.
Yuunohui'se (1989) (11') - vl.
Miqi'nahual (1993) (8') - cb.

DÚOS:

Memorias para teclado (1971) (4' a 20') - vers. para clv. a cuatro manos.
Memorias para teclado (1971) (4' a 20') - vers. para acordeón o perc. y clavecín.
Intima, for one or two ears (1972) (duración variable) - partitura verbal (1a. vers. de *Solo para uno*).
Melódica (meccano musical) (1974) (duración variable) - vers. para 2 instrs. melódicos.
Tres instantes (1983) (2') - vc. y pno.

CUARTETOS:

Canto mnémico (1983) (5') - cdas.
Ensemble des Yuunohui (1990) (11') - instrucciones para combinar los diferentes Yuunohui en un cto.
Ishini'ioni (1990) (18') - cdas.

CONJUNTOS INSTRUMENTALES:

Solo (1970) (3' a 45') - vers. para ensamble de instrs. solistas.
Canto naciente (1979) (16') - octeto de metls.
Eolo'oolin (1982) (35') - percs. (6) localizadas dentro de posiciones fijas y movibles.
Ensemble des Yuunohui (1990) (11') - instrucciones para combinar los diferentes Yuunohui en 6 duetos.
Ensemble des Yuunohui (1990) (11') - instrucciones para combinar los diferentes Yuunohui en 4 tríos.

ORQUESTA DE CÁMARA:

Diario (1980) (11') - 15 cdas. u orq. cdas.

ORQUESTA SINFÓNICA Y SOLISTA(S):

Eua'on'ome (1995) (11') - perc. y orq.

VOZ:

Persona (1969) (12' a 24') - voces no profesionales (masculinas, femeninas o mixtas).
Canto ad libitum, arrullo (1979) (1' a 14') - voz femenina sola.
Yuunohui'ome (1990) (10') - alto.

VOZ Y OTRO(S) INSTRUMENTO(S):

Arrullo (1979) (1' a 14') - voz femenina e instrs. *ad libitum*.
Mictlán (1992) (25') - sop., ruidos y cb.

ÓPERA:

Pedro Páramo (1991) (1 hr. 40') - voces solistas, coro, ensamble instrumental, actores, ruidos y dispositivas. Ópera radiofónica en dos partes. Libreto: Julio Estrada.

MÚSICA ELECTROACÚSTICA
Y POR COMPUTADORA:

Eua'on i (1980) (7') - banda magnética.
Yuu'upic (1994) (11') - comp. (UPIC) o banda magnética.

DISCOGRAFÍA

Montaigne / 789003, *Canto oculto* (Irvine Arditti, vl.).
Discos Proa / Sociedad de Autores y Compositores: México, 1974, *Canto tejido* (Julio Estrada, pno.).
UNAM / Voz Viva de México: Serie Mú-

sica Nueva, Mario Lavista, Julio Estrada, VV-MN-10-233 / 234 / I-75, México, 1975, *Memorias para teclado* (Velia Nieto, pno.).

UNAM / Voz Viva de México: núm. 16, México, 1979, *Canto ad libitum, arru-*

llo (Thusnelda Nieto, sop.; Erika Duke, vc.; Marc Brandom, va.).

UAM / Música mexicana de hoy: MA 351, México, 1982, *Tres instantes* (Álvaro Bitrán, vc.; Lilia Vázquez, pno.).

PARTITURAS PUBLICADAS

ELCMCM / LCM 62, México. *Tres instantes.*
ES / EAS, París. *Ensemble des Yuunohui.*
ES / EAS 17644, París. *Canto tejido.*
ES / EAS 17645, París. *Canto alterno.*
ES / EAS 17646, París. *Memorias para teclado.*
ES / EAS 17647, París. *Canto oculto.*
ES / EAS 18157, París. *Yuunohui'yei.*
ES / EAS 18420, París. *Yuunohui'nahui.*
ES / EAS 19040, París. *Yuunohui'se.*
ES / EAS 19041, París. *Yuunohui'ome.*

ES / EAS 19042, París. *Canto mnémico; Canto naciente; Eau'on i; Ishini'ioni.*
ENAP, UNAM / México. *Solo para uno.*
EMC / París. *For a keybord.*
UNAM /México. *Diario.*
EMC, Educational Anthology / Londres, Inglaterra, 1973. *Intima, for one or two ears* (primera versión de *Solo para uno*).
EMM / Serie D, núm. 53, México, 1989. *Canto ad libitum, arrullo.*

Feldman, Bernardo

(México, D. F., 28 de septiembre de 1955)
(Fotografía: José Zepeda)

Compositor. Realizó estudios de piano y composición en el Conservatorio Nacional de Música (México), licenciatura y maestría en composición en el California Institute of the Arts (EUA) y doctorado en composición en la University of California en Los Ángeles, UCLA (EUA). Algunos de sus maestros fueron Joaquín Amparán, Louis Andriessen, Daniel Catán, Manuel Enríquez, Vinko Globokar, Ian Krouse, Mario Lavista, Stephen L. Mosko, Mell Powell, Bernard Rands y Morton Subotnick. Ha obtenido reconocimientos de la American Society for Composers, Authors and Publishers (ASCAP), Meet the Composer Inc. Award y Pew Charitable Trust, Reader's Digest. Ha sido miembro de la Facultad de Composición y Teoría del California Institute of the Arts, director del Departamento de Música en el College of the Canyons, presidente de la Society for Electroacustic Music in the USA, filial de Los Ángeles, miembro del American Music Center, miembro de ASCAP, así como director administrativo de NACUSA (National Association of Composers, USA). Ha compuesto música para teatro, danza y cine.

CATÁLOGO DE OBRAS

SOLOS:

Tres piezas para piano (1978) (6') - pno.

DÚOS:

Dúo para flauta y arpa (1979) (4') - fl. y arp.
Diálogos nocturnos (1992) (6') - percs. (2).

CUARTETOS:

Pieza breve (1980) (4') - cdas.
Obituarios (1985) (6') - cdas.

CONJUNTOS INSTRUMENTALES:

Cuadros de otra exposición (1983) (6') - 2 tps., 2 crs. y 2 tbs.
Creatures of habit (1994) (20') - cl. bj.,

percs. 2, pno. obligado, instr. agudo de ato., metal o cda., instr. grave de ato., metal o cda. opcional.

ORQUESTA SINFÓNICA:

En rojo y negro (1984) (19').

CORO:

Casi en silencio (1993) (6') - coro de chifladores.

MÚSICA ELECTROACÚSTICA
Y POR COMPUTADORA:

Manel xóchitl, manel cuícatl... (Al menos flores, al menos cantos...) (1985) (14') - sop., fl. (+ alt. y píc.), ob., cl., vl., va., 2 vcs., cb. y cinta de cuatro canales.

Naturaleza muerta (Still life) (1986)

(16') - instalación electroacústica para cinta y exhibición de caracoles de jardín.

¡Oh, cetecho! (1987) (10') (puede llegar, si se desea a 24 hrs.) - voces de transeúntes en la calle manipuladas por comp. en tiempo real.

Onírica (1988) (10') - vers. para pno., arp. o fl. y DAT.

Koliding-scopes (1989) (6') - arp. y DAT.

Retratos de amigos y seres queridos (Recuerdos de un antaño triste) (1990) (14') - cl. bj. y DAT.

Caudal de poesía (1991) (13') - fl., cl., vl., vc., perc., teclado electrónico, MIDI, Musical Instruments Digital Interface (interconexión digital de instrumentos musicales), y perc. electrónica.

A hierro forjado (1993) (9') - vl. y DAT.

DISCOGRAFÍA

Society for Electro-Acoustic Music in the US / EAM-9301, EUA, 1993. *Still life (Naturaleza muerta)*.

Lejos del paraíso / Son a Tamayo: GLPD 10, México, 1995. *Onírica*. (Lidia Tamayo, arp.).

NEUMA Records / Boston, EUA. *Onírica*. (Jill Felber, fl.).

PARTITURAS PUBLICADAS

EMP / EUA, 1985. *Tres piezas para piano.*

EMP / EUA, 1985. *Dúo para flauta y arpa.*

EMP / EUA, 1985. *Pieza breve.*

EMP / EUA, 1985. *Cuadros de otra exposición.*

EMP / EUA, 1985. *En rojo y negro.*

EMP / EUA, 1985. *Obituarios.*

EMP / EUA, 1985. *Manel xóchitl, manel cuícatl... (Al menos flores, al menos cantos...).*

EMP / EUA, 1986. *Naturaleza muerta (Still life).*

EMP / EUA, 1987. *¡Oh, cetecho!*

EMP / EUA, 1988. *Onírica.*

EMP / EUA, 1989. *Koliding-scopes.*

EMP / EUA, 1990. *Retratos de amigos y seres queridos (Recuerdos de un antaño triste).*

EMP / EUA, 1992. *Diálogos nocturnos.*

EMP / EUA, 1993. *Creatures of habit.*

EMP / EUA, 1993. *A hierro forjado.*

EMP / EUA, 1993. *Casi en silencio.*

EMP / EUA, 1993. *Caudal de poesía.*

Fernández Ros, Antonio

(México, D. F., 15 de enero de 1961)

Compositor. Inició estudios musicales en el Conservatorio Nacional de Música del INBA (México) y en la Escuela Nacional de Música de la UNAM (México); cursó la licenciatura en composición en el Mannes College of Music (EUA), estudios en música por computadora en el Institut de Recherche et de Coordination Acoustique Music, IRCAM (Instituto de Investigación Acústica Musical), dirigido por Pierre Boulez (París), así como estudios de composición con I. Xenakis en la Universidad de la Sorbona (París) y el primer año de doctorado en la City University of New York (EUA). Recibió mención honorífica en el concurso para composición orquestal de la Orquesta Sinfónica del Estado de México (1988) y fue becario del Fonca (1991). Es maestro de la cátedra de música por computadora en el Taller de Cómputo de la Escuela Nacional de Música de la UNAM.

CATÁLOGO DE OBRAS

TRÍOS:

Pequeñas variaciones para trío (1993) (8') - fl., pno. y vc.

CONJUNTOS INSTRUMENTALES:

Perdido en el camino hacia... (1991) (8') - 2 vls., va., vc., cb. y 2 bongós.

ORQUESTA DE CÁMARA Y SOLISTA(S):

Bagatela (1989) (8') - pno. y pequeña orq. cdas.

ORQUESTA SINFÓNICA Y SOLISTAS:

Canción para soprano y orquesta (1987) (8') - sop. y orq.

MÚSICA ELECTROACÚSTICA Y POR COMPUTADORA:

Llama de amor viva (1988) (11') - 5 sops., pno., percs. (2) y transformación electrónica.

Con jícamo (1992) (5') - cinta.

Para no volver (1992) (5') - cinta.

Aritmética del sol (1993) (10') - bongós y cinta.

Cacería subterránea (1993) (13') - sax. y cinta.

La lógica del caos (1994) (12') - cto. cdas. y cinta.

El banquete (1994) (14') - vc. y cinta.

DISCOGRAFÍA

SEP, DDF, Crea / 4 jóvenes compositores mexicanos: México, 1986. *Canción para soprano y orquesta* (Josefina Flores Botello, sop.; Orquesta Filarmónica de la Ciudad de México; dir. Benjamín Juárez Echenique).

Flores Méndez, Guillermo

(Zacatlán, Pue., México, 19 de octubre de 1920) (Fotografía: José Zepeda)

Guitarrista y compositor. Realizó estudios en el Conservatorio Nacional de Música del INBA (México) contando entre sus maestros a Mercedes Jaime, Juan León Mariscal, Candelario Huízar y Manuel M. Ponce, entre otros. Ha recibido numerosos reconocimientos por su labor en la docencia. Fue maestro en el Conservatorio Nacional de Música, Escuela Nacional de Música de la UNAM, Escuela Superior de Música del INBA y en las escuelas de Iniciación Artística núms. 1 y 2. Ha sido articulista y un reconocido concertista, además de tener una intensa actividad como compositor.

CATÁLOGO DE OBRAS

SOLOS:

Minueto (1943) (2') - guit.
Preludio no. 1 (1944) (2') - guit.
Preludio no. 2 (1944) (2') - guit.
Preludio no. 3 (1944) (2') - guit.
Minueto en estilo antiguo (1947) (1') - guit.
Miniatura no. 1 (1948) (1') - guit.
A modo de coral (1948) (2') - guit.
Nocturno (Homenaje a Turina) (1948) (3') - guit.
Allemande (1950) (2') - guit.
Atardecer en el jardín Borja (1951) (3') - guit.
Gavota (1953) (2') - guit.
Variaciones (Homenaje a Manuel M. Ponce) (1956) (6') - guit.

Canción sin palabras (1968) (2') - guit.
Variaciones sobre Román Castillo (1973) (6') - guit.
Vals romántico no. 1 (1974) (3') - guit.
Vals romántico no. 2 (1976) (3') - guit.
Imagen evocativa (1977) (3') - guit.
Hoja de álbum no. 1 (1977) (2') - guit.
Preludio "A" (1977) (3') - guit.
Suite Antares (1977) (7') - guit.
Preludio tierno (1978) (2') - guit.
Cuatro bagatelas (1978) (8') - guit.
Canción de cuna (1978) (2') - guit.
Evocación (habanera) (1980) (3') - guit.
Obsesión (1980) (4') - guit.
Cuatro miniaturas (1980) (8') - guit.
Homenaje a Castelnuovo Tedesco (1980) (6') - guit.

Acróstico (1982) (3') - guit.
Habanera (1982) (3') - guit.
Preludio y fuga (1982) (8') - guit.
Cuatro estudios breves (1982) (6') - guit.
Soñando en manzanares (1982) (7') - guit.
Tres imágenes introspectivas (1982) (8') - guit.
Dos bosquejos (1985) (8') - guit.
Estudio (1986) (2') - guit.
Homenaje a Candelario Huízar (1986) (7') - guit.
Homenaje a Héctor Villalobos (1986) (9') - guit.
Homenaje a F. Poulenc (1987) (2') - guit.
Vals (1988) (3') - guit.
Vals (1989) (3') - guit.
Cinco apuntes (1990) (9') - guit.
Ma linconia (1991) (3') - guit.
Canción de cuna (A Ilse) (1991) (2') - guit.
Página triste (1992) (2') - guit.
Canción sin palabras (1992) (2') - guit.
Tríptico. Homenaje a Revueltas (1992) (9') - guit.
Pequeño apunte (1993) (1') - guit.

Gotas de cristal (1993) (1') - guit.
Tres preludios de ausencia (1993) (7') - guit.
Amanecer en Taxco (1993) (4') - guit.
Vals Andy (1993) (3') - guit.
Vals Andrea (1993) (3') - guit.
Fisión (1994) (4') - guit.
Amanecer (1994) (3') - guit.
Soliloquio triste (1994) (6') - guit.
Postludio (1994) (2') - guit.
Preludio Andy (1994) (3') - guit.
Anhelo (1994) (4') - guit.

DÚOS:

Preámbulo (1994) (4') - clv. y guit.
Capricho (1995) (3') - vers. para guit. y vc.
Fantasía "Soñando en manzanares" (1995) (5') - vers. para guit. y vc.
Ydnagui (1995) (5') - vers. para guit. y vc.

CUARTETOS:

Allegro (1947) - cdas. (extraviado).

ORQUESTA DE CÁMARA Y SOLISTA(S):

Preámbulo y fantasía concertante (1972) (12') - guit. y orq. de cám.

DISCOGRAFÍA

EMI Ángel / Música mexicana para guitarra: SAM 35065, 33 C 061 451413, 1981. *Nocturno (Homenaje a J. Turina)* (Miguel Alcázar, guit.).

Ibermemory, S. A., Grupo Iber Fon / 577 CD, DL V-1744-1993, E. G. Tabalet - Alboraia (Valencia), España, 1993, *Homenaje a Candelario Huízar* (Gonzalo Salazar, guit.).

Discos Pueblo / Guitarra mexicana: DP 1025, México, 1974. *Rêverie y capriccio (Segundo y tercer movimientos de la suite Antares)* (Guillermo Flores Méndez, guit.).

UAM / La guitarra en el Nuevo Mundo: Los compositores se interpretan, vol. 7, LME-565, México, 1989. *Bagatelas* (Guillermo Flores Méndez, guit.).

PARTITURAS PUBLICADAS

RV / 1946 CA. *Minueto en estilo antiguo.*
EB / 361-1675-502-1-1, Italia, 1949. *Preludio no. 2.*

EB / 361-2225-501, Italia, 1956. *Quattro piccoli pezzi* (transcripción. Autor: F. Lesage de Riché, 1695).

EB / 361-1675-503, Italia, 1958. *Nocturno (Homenaje a Turina)*.

EB / 361-1675-501, Italia, 1959. *Román Castillo (canción mexicana)*.

EAM / 5117, E-Indian School, Phoenix, Arizona, EUA. *Tema con variaciones (Homenaje a Manuel M. Ponce)*.

Ediciones del Estado / Moscú, 1970 CA. *Canción popular mexicana*.

ERM / RM-35, México, 1978. *Cuatro bagatelas*.

ELCMCM / LCM 17, México, 1980. *Variaciones sobre una canción mexicana*.

ELCMCM / LCM 39, México, 1982. *Suite Antares*.

EF / First Repertoire for Solo Guitar: Libro 1, s / n de catálogo, Londres, 1984, *Miniatura no. 2. Obsesión*.

EF / First Repertoire for Solo Guitar: Libro 2, s / n de catálogo, Londres, 1984. *Evocación*.

EG / Colección Manuscritos, Libro primero, México, 1986. *Acróstico*.

EG / Colección Manuscritos, Libro segundo, México, 1986. *Tres miniaturas (1, 3 y 4)*.

EG / Colección Manuscritos: Música mexicana para guitarra, Libro tercero, México, 1986. *Estudio*.

ENM, UNAM / México, 1986, *Método de iniciación a la guitarra*.

Editora E. G. Tabalet - Alboraia / Valencia G., España, 1994. *Homenaje a Candelario Huízar*.

ELCMCM / LCM 90, México, 1995. *Tres preludios de ausencia*.

Galindo, Blas*

(San Gabriel, Jal., México, 3 de febrero de 1910 - Ciudad de México, 19 de abril de 1993) (Fotografía: Daisy-Ascher)

Compositor. A los siete años inició sus estudios de música y cantó en el coro infantil de su pueblo natal; posteriormente ingresó al Conservatorio Nacional de Música del INBA (México), donde conoció y estudió con Carlos Chávez; otros de sus maestros fueron José Rolón y Candelario Huízar. Estudió composición con Aaron Copland en Berkahire Music Center, de Lenox, Mass. (EUA). Recibió la beca de la Rockefeller Foundation (1941 y 1942). Fue designado ayudante en la Orquesta Sinfónica de México (1942) y nombrado maestro en el Conservatorio Nacional de Música. Obtuvo el primer premio en el concurso de composición convocado por la SEP (1946). Fue socio fundador de Ediciones Mexicanas de Música (1947), así como condecorado con la Orden de Polonia Restituta (Polonia). Fundó la Orquesta del IMSS (1961). Ingresó como académico de número en la Academia de Artes (1968). Recibió innumerables premios, condecoraciones y reconocimientos por su extensa y valiosa trayectoria musical. Compuso música para teatro, danza y cine.

CATÁLOGO DE OBRAS

SOLOS:

La lagartija (1935) (2') - pno.
Un loco (1935) - pno.
Suite no. 2 (1936) (6') - pno.
Jalisciense (1936) (2') - pno.
Sombra (1937) (2') - pno.
Preludio (1937) (3') - pno.

Llanto alegre (1938) (2') - pno.
Danzarina (1939) - pno.
Fuga en do, a dos partes (1941) - pno.
Gavota (1942) - pno.
Allegro para una sonata (1944) - pno.
Preludio para piano (1944) - pno.

* El presente catálogo fue tomado del libro de Xochiquetzal Ruiz Ortiz, *Blas Galindo. Biografía, antología de textos y catálogo*, INBA, Cenidim, México, 1994.

Arrullo "A la niña del retrato" (1945) (3')
- transcrip. para guit.
Arrullo (1945) (2') - vers. para pno.
Cinco preludios (1945) (12') - pno.
Y ella estaba triste (1945) - pno.
Variaciones (1951) (4') - órgano.
Siete piezas (1952) (15') - pno.
Los soldaditos de barro (1964) (2') - pno.
Cinco más cinco (1965) (2') - pno.
El gato Mimas (1968) (2') - pno.
Muy serio (1968) (2') - pno.
Los muñecos bailan (1969) (1') - pno.
Estudio (1971) - órgano.
Casi triste (1972) (3') - pno.
Movimiento perpetuo (1972) (2') - pno.
Cancioncita (1973) (2') - pno.
El juguete roto (1973) (2') - pno.
Pequeña fantasía (1973) (3') - pno.
Pieza simple (1973) (2') - pno.
Sonata (1976) (15') - pno.
Sonata (1981) (16') - vc.
Sin título (1983) (10') - órgano.
Andante y allegro (1986) - guit.
Preludio no. VI (1987) (3') - pno.

DÚOS:

Suite no. 1 (1933) (6') - vl. y vc.
Concertino (1938) - pnos. (1a. vers. del primer *Concierto para pno. y orq.)*
Dos preludios (1938) - ob. y c. i.
Sonata (1945) (17') - vl. y pno.
Sonata (1948) (17') - vc. y pno.
Suite (1957) (10') - vl. y pno.
Dúo para violín y violoncello (1984) (16').
Segunda sonata (1991) (8') - vl. y pno.

TRÍOS:

Trozo (1933) - fl., cr. y fg.
Dos preludios (1938) (6') - ob., c. i. y pno.
Fuga para 3 instrumentos de aliento (1944) - instrs. de ato.

CUARTETOS:

Cuarteto de cellos (1936) (11') - vcs.

Cuarteto (1970) (14') - cdas.

QUINTETOS:

Bosquejos (1937) (4') - fl., ob., cl., fg. y cr.
Quinteto (1960) (15') - cto. cdas. y pno.
Invenciones para quinteto de metales (1977) (16') - cr., 2 tps., tb. y tba.
Quinteto (1982) (19') - fl., ob., cl., cr. y fg.

CONJUNTOS INSTRUMENTALES:

Sexteto de alientos (1941) (9') - fl., cl., fg., cr., tp. y tb.
Tierra de temporal (1944) - instrs. de ato.
Obra para piano y percusiones (1986) - pno. y percs.

ORQUESTA DE CÁMARA:

Sones de mariachi (1940) (8') - pequeña orq. mexicana.
Arroyos (1942) - pequeña orq.
Sinfonía breve (1952) - cdas.
Arrullo (1945) (2') - vers. para cdas.
Poema de Neruda o Me gusta cuando callas (1948) (4') - vers. para cdas.
Scherzo mexicano (1952) - cdas.
Sinfonía breve (1952) (17') - cdas.
Titoco-tico (1971) (5') - percs.
Tríptico (1974) (15') - cdas.
Tres piezas para percusiones (1980) (8') - percs.
Suite (1985) (20') - cám.

ORQUESTA DE CÁMARA Y SOLISTA(S):

Tres canciones (1947) - voz y orq. pequeña.
Homenaje a Rubén Darío (1966) (20') - recit. y orq. cdas.
Concertino para violín (1978) (20') - vl. y orq. cdas.

ORQUESTA SINFÓNICA:

Obra para orquesta mexicana (1938).
La creación del hombre (1939) - (orquestación: Candelario Huízar).

La mulata de Córdoba (1939).
Danza de las fuerzas nuevas (1940) (12') - (suite mexicana de baile).
Entre sombras anda el fuego (1940) (8') - (suite de ballet).
Impresión campestre (1940).
Sones de mariachi (1941) (9').
Nocturno (1945) (10').
Suite homenaje a Cervantes (1947) (12')
El zanate (1947) (22') - (suite de ballet).
Pequeñas variaciones (1951) (4') - (también conocida como *Chacona*).
Obertura mexicana no. 1 (1953) (8').
Segunda sinfonía (1956) (30').
Obertura homenaje a Juárez (1957) (6').
Cuatro piezas (1961) (20').
Tercera sinfonía (1961) (26').
Homenaje a Juan Rulfo (1980) (10').
Obertura mexicana no. 2 (1981) (10').
Obertura no. 3 (1982) (10').
Homenaje a Rodolfo Halffter (1989) (15').

ORQUESTA SINFÓNICA Y SOLISTA(S):

Jicarita (1939) (2') - vers. para voz y orq. Texto: Alfonso del Río. Vers. en inglés: Marion Farquhar.
Paloma blanca (1939) (1') - vers. para voz y orq. Texto: Blas Galindo. Vers. en inglés: Marion Farquhar.
Primer concierto para piano y orquesta (1942) (28') - pno. y orq.
Madre mía, cuando muera (1943) (1') - vers. para voz y orq. Texto náhuatl. Traducción: Mariano Rojas.
Arrullo (1945) (3') - vers. para voz y orq. Texto: Alfonso del Río.
Concierto para flauta y orquesta (1960) (27') - fl. y orq.
Segundo concierto para piano y orquesta (1961) (23') - pno. y orq.
Concierto para violín y orquesta (1962) (22') - vl. y orq.
Tres piezas para clarinete y orquesta (1962) (15') - cl. y orq.

Obertura para órgano y orquesta (1963) (9') - órgano y orq.
Quetzalcóatl (1963) (40') - narr. y orq. Texto: Salvador Novo.
Tres piezas para corno y orquesta (1963) (14') - cr. y orq.
Concierto (1979) (15') - fl. y orq. de viento.
Concierto para violoncello y orquesta (1984) (16') - vc. y orq.
Homenaje a Rufino Tamayo (1987) (20') - voz y orq.
Popocatépetl (1990) (25') - sop., ten. y orq. Texto: Dr. Átl.

VOZ:

Caporal (1935) (2') - 4 voces mixtas. Texto: Alfonso del Río.
Aguilita mexicana (1942) (2') - a una voz. Texto: Alfonso del Río.
En ti la tierra canta (1943) (2') - 4 voces mixtas. Texto: Pablo Neruda.
Pajarito corpulento (1943) (1') - 3 voces iguales (sops. o tens.). Texto: Guillermo Prieto.
Madre mía (1944) (1') - vers. de *Madre mía, cuando muera,* para 2 voces iguales. Texto náhuatl. Traducción: Mariano Rojas.
Fuga para 4 voces mixtas (1944) - 4 voces mixtas.
Hilitos de agua (1944) (2') - a una voz. Texto: Alfonso del Río.
Arrullo (1945) (3') - vers. para 4 voces mixtas. Texto: Alfonso del Río.
Uno es mi fruto (1945) (2') - 2 voces iguales. Texto: Ramón López Velarde.
Pasan los héroes (1946) (2') - 3 voces iguales. Texto: Alfonso del Río.
Voz mía, canta, canta (1946) (2') - 3 voces iguales. Texto: Juan Ramón Jiménez.
Canto al maestro Justo Sierra (1947) (4') - a una voz. Texto: Enrique González M.

Dos corazones heridos (1948) (1') - 4 voces mixtas. Texto popular anónimo.

Me gusta cuando callas (1948) (4') - 4 voces mixtas. Texto: Pablo Neruda.

Corazón disperso (1950) (4') - 4 voces masculinas. Texto: Enrique González Martínez.

Corazón disperso (1950) (4') - 4 voces mixtas (sop., alto, ten. y bajo). Texto: Enrique González M.

En ti la tierra canta (1950) - 4 voces mixtas.

La paz (1958) - 4 voces mixtas.

Canción de cuna (1958) - arreglo para 3 voces iguales.

Paloma ¿de dónde vienes? (1958) - arreglo para 3 voces iguales.

Rosa de Castilla en rama (1958) - arreglo para 3 voces iguales.

El abandonado (1958) - arreglo para 4 voces mixtas.

Hermosa flor de pitaya (1958) - arreglo para 3 voces iguales.

La chinita maderista (1958) - arreglo para 4 voces mixtas.

VOZ Y PIANO:

Alerta (1936) (3') - Texto: Alfonso del Río.

Estampa (1939) - Texto: María Luisa Vera.

Jicarita (1939) (2') -Texto: Alfonso del Río. Vers. en inglés: Marion Farquhar.

La luna está encarcelada (1939) (2') - Texto: Elías Nandino.

Mi querer pasaba el río (1939) (2') - Texto: Elías Nandino. Versión en inglés: Marion Farquhar.

Páginas verdes (1939) (2') - Texto: Alfonso del Río.

Paloma blanca (1939) (1') - Texto: Blas Galindo. Versión en inglés: Marion Farquhar.

Poema (1939) - Texto: Alfonso del Río.

Poema de amor (1939) (2') - Texto: Pablo Neruda.

Canción escolar (1943) (40") - sop., ten. y pno. Texto: Alfonso del Río.

Madre mía, cuando muera (Nonantzin) (1943) (1') - 2 voces iguales y pno. Texto náhuatl. Traducción: Mariano Rojas.

Primavera (1944) (3') -vers. para 3 voces y pno.

Arrullo "A la niña del retrato" (1945) (2') - Texto: Alfonso del Río. Vers. en inglés: Noel Lindsay.

Canto al maestro Justo Sierra (1947) (4') - vers. para voz y pno. Texto: Enrique González M.

Soy una sombra (1947) (3') - Texto: Enrique González Martínez.

Dos canciones (Arrullo y Madre mía) (1947) (4') - Texto: Alfonso del Río. Vers. española: Rubén M. Campos, de un texto tradicional náhuatl. Traducción al inglés: Noel Lindsay.

Tres canciones (Jicarita, Mi querer pasaba el río y Paloma blanca) (1947) (5') - Textos: Alfonso del Río, Elías Nandino, Blas Galindo.

Por el ir del río (1950) (2').

Fuensanta, o Hermana hazme llorar (1954) (4') - Texto: Ramón López Velarde.

Cinco canciones a la madre muerta (1971) (11') -Texto: Elías Nandino.

Te canta mi esperanza (1981) (6') - Texto: Víctor Sandoval.

VOZ Y OTRO(S) INSTRUMENTO(S):

Fuensanta, o Hermana hazme llorar (1954) (4') - voz e instrs. de ato. Texto: Ramón López Velarde.

CORO:

Cuadros (1934) - coro mixto.

Alerta compañeros de trabajo (1936) (2') - coro a una voz. Texto: Alfonso del Río.

Poema (1939) - coro. Texto: Alfonso del Río.
Corrido Luis Carlos Prestes (1943).
La feuille tombeé (1944).
La montaña (1945) (5') - coro mixto a capella. Texto: Dr. Atl.
Uno es mi fruto (1945) - coro escolar.
Para mi corazón basta tu pecho (1948) (3') - coro mixto.
Me gusta cuando callas (1948) (4') - coro mixto a capella. Texto: Pablo Neruda.
Maguey (1950) - coro infantil.
Corazón disperso (1950) (4') - coro mixto a capella. Texto: Enrique González Martínez.
Romance del corazón errabundo (1955) (3') - coro a capella.
La fraternidad (1957) (2') - coro mixto a capella (de la cantata *Homenaje a Juárez*). Texto: Manifiesto del Congreso Constituyente de 1857.
Son los ojitos (1958) - arreglo para coro.
Y déjame llorar (1958) - arreglo para coro.
Ma ye ya nican (1974) (2') - coro mixto. Texto náhuatl.
Pajarito traidor (1985) (2') - coro a capella. Texto: Guillermo Prieto.

CORO E INSTRUMENTOS:

Primavera (1944) - coro de niños y atos.

CORO Y ORQUESTA DE CÁMARA:

Poema de amor (1939) (2') - vers. para coro y orq. cám. Texto: Pablo Neruda.

CORO Y ORQUESTA SINFÓNICA:

Cantata a la patria (1946) (22') - coro y orq. Texto: Ramón López Velarde.

Canto al maestro Justo Sierra (1947) (4') - coro al unísono y orq. Texto: Enrique González M.

CORO, ORQUESTA Y SOLISTA(S):

Homenaje a Juárez (1957) (34') - narr., voces solistas, coro mixto y orq. Texto: Manifiesto del Congreso Constituyente de 1857.
A la independencia de México (1960) (40') - solistas, coro y orq.
La ciudad de los dioses (1965) (55') - narr., coro y orq. Texto: Salvador Novo.

CORO Y BANDA:

Primavera (1944) (5') - banda y coro de niños.
Primavera (1944) (5') - vers. para banda y coro mixto.
Corrido de Emiliano Zapata (1963) - coro mixto y banda.

CORO, BANDA Y SOLISTA(S):

Tríptico Teotihuacán (1964) (29') - coro, solistas (sop. y bajo), banda e instrs. indígenas de perc.

MÚSICA ELECTROACÚSTICA Y POR COMPUTADORA:

Letanía erótica para la paz (1965) (60') - coros, solistas, cinta y orq. Texto: Griselda Álvarez.
Tres sonsonetes (1967) (10') - qto. de atos. y cinta.
Concertino (1973) (16') - guit. eléc. y orq.
Concierto para guitarra (1988) (16') - guit. eléc. y orq. de viento.

DISCOGRAFÍA

Columbia Masterworks / A Program of Mexican Music: Sponsored by the Museum of Modern Art. M-414, EUA, 1940. *Sones de mariachi* (Pe-

queña orquesta mexicana) (Orchestra of American and Mexican Musicians; dir. Carlos Chávez.)

Musart / Música y músicos de México: Recital. MC-3002, vol. 1, México, 1956, INBA. *Madre mía; Cuando muera (Nonantzin); Arrullo "A la niña del retrato"* (Carlos Puig, ten.; Gilberto Gamo, pno.).

Musart / Galindo: *Sones de mariachi;* Moncayo: *Huapango;* Revueltas: *Homenaje a García Lorca;* Ayala: *Tribu.* MCD-3007, México, 1956. *Sones de mariachi* (orquesta) (Orquesta Sinfónica Nacional; dir. Luis Herrera de la Fuente).

Musart / Serie SACM: Adolfo Odnoposoff. (Obras de Galindo, Halffter, Ponce, Revueltas, Sandi.) MCD-3027, México, 1962. *Sonata* (Bertha Huberman, vc.).

Musart / Carlos Barajas, pianista. Obras de Chávez, Galindo, Halffter, Moncayo, Rolón: MCD-3028, México, 1963. *Cinco preludios* (Carlos Barajas, pno.).

Columbia / México. Its Cultural Life in Music and Art: Su vida cultural en la música y el arte. XLP-76001, EUA, 1964, *Sones de mariachi* (Mexican Orchestra; dir. Carlos Chávez).

Musart /Música y músicos de México, Serie INBA: Cantares poéticos, vol. 1. MCD-3029, México, 1964. *Arrullo "A la niña del retrato"* (Julia Araya, mez.; Francisco Martínez Galnares, pno.).

Capitol / ¡Viva México!: T-10083 (reedición), Cal., EUA, 1957. Regrabación estereofónica: Musart, EMCD 3007, México, 1966, *Sones de mariachi* (Orquesta) (Orquesta Sinfónica Nacional; dir. Luis Herrera de la Fuente).

Musart / Serie SACM: MCD-3033 (reedición), México, 1966. Regrabación estereofónica: Musart, EMCD 3007, México, 1966, *Sones de mariachi* (or-

questa) (Orquesta Sinfónica Nacional; dir. Luis Herrera de la Fuente).

RCA-Víctor / Danza moderna mexicana: MKLA-65, México, 1968. *La manda* (Orquesta Sinfónica de la UNAM; dirs. Eduardo Mata y Armando Zayas).

RCA Víctor / *Concierto para piano y orquesta,* de José Rolón; *Sones de mariachi,* de Blas Galindo; *Janitzio,* de Silvestre Revueltas: MKL/S-1815, México, 1969. *Sones de mariachi* (orquesta) (Orquesta Sinfónica Nacional; dir. Luis Herrera de la Fuente).

Musart / Recital de Hermilio Novelo. Obras de Chávez, Enríquez, Galindo, Mata: MCD-3067, México, 1969. *Suite* (Hermilio Novelo, vl.; Elena Barrientos, pno.).

RCA Víctor (Red Seal) / Música de José Pablo Moncayo, Rodolfo Halffter, Blas Galindo: MRL/S-002, México, 1970. *Sinfonía breve* (Orquesta de la Universidad; dir. Eduardo Mata).

RCA Red Seal / LSC-16348 (reedición), Madrid, 1970. *Sinfonía breve.*

UNAM / Voz Viva de México, Serie Música Nueva, núm. 3. Música de Blas Galindo. Héctor Quintanar: MN-3, México, 1970. *Segundo concierto para piano y orquesta* (Orquesta de la Universidad; dir. Eduardo Mata).

Orfeón / Clásicos mexicanos: Juan Valle, Blas Galindo, Manuel M. Ponce, Miguel Bernal Jiménez. LP-12-848, México, 1974. *Cinco preludios* (Kurt Groenewold, pno.).

UNAM / Voz Viva de México, Serie Música Nueva, núm. 13: Rodolfo Halffter, Blas Galindo. MC-0508, México, 1975. *Quinteto* (Cuarteto México; Manuel Delaflor, pno.).

Ángel / Los clásicos de México: Música mexicana para piano. SAM-35037, México, 1976. *Siete piezas* (contiene las piezas 2, 3, 4, 5 y 6) (Manuel Delaflor, pno.).

UNAM / Voz Viva de México, Serie Música Nueva, núm. 17: Blas Galindo, Rodolfo Halffter. MN-17 (MC1072), México, 1979. *Sonata; Siete piezas* (incluye las piezas 1 y 2) (Jorge Suárez, pno.).

Unicorn / Music from Mexico. Gran Bretaña, 1979. *Sones de mariachi* (orquesta) (Orquesta Sinfónica Nacional; dir. Kenneth Klein).

UNAM / Voz Viva de México, Serie Música Nueva, núm. 18: Canciones para niños. MN-18, México, 1979. *Arrullo "A la niña del retrato"* (Thusnelda Nieto, sop.; Marta García Renart, pno.).

Forlane / Ballets mexicanos. Chávez, Moncayo, Galindo. UM3701, Francia, 1980. *La manda* (Orquesta Filarmónica de la Ciudad de México; dir. Fernando Lozano).

Peerless / Reedición. *La manda.*

Melody / CD. Reedicción. *La manda.*

UNAM / Voz Viva de México, Serie Música Nueva, núm. 19: Carlos Chávez, Rodolfo Halffter, Blas Galindo. MN-19, México, 1980. *Cinco preludios.*

EMI-Ángel-LCM / Música mexicana para guitarra. SAM 35065, 33 C 061 451413, 1981, *Arrullo "A la niña del retrato"* (Miguel Alcázar, guit.).

Vox Cum Laude / D-VCL-9033, EUA, 1982. *Sones de mariachi* (Xalapa Symphony Orchestra; dir. Luis Herrera de la Fuente).

UNAM / Voz Viva de México, Serie Música Nueva, núm. 21: Música mexicana de percusiones, Chávez, Enríquez, Galindo, Halffter, Velázquez. MN-21, México, 1983. *Titocotico para instrumentos indígenas* (Orquesta de Percusiones de la UNAM; dir. Julio Vigueras).

DDF / Galindo, *Sones de mariachi;* Halffter, *Obertura festiva;* Revueltas, *Janitzio, Cuauhnáhuac;* Bernal Jiménez,

Tres cartas de México (reedición). México, 1984. *Sones de mariachi* (Orquesta) (Orquesta Filarmónica de la Ciudad de México; dir. Enrique Bátiz).

EMI-Digital / Music of Mexico. ESD-2702291, Gran Bretaña, 1985. *Sones de mariachi* (orquesta) (Orquesta Filarmónica de la Ciudad de México; dir. Enrique Bátiz).

Ángel / *Huapango* (Moncayo, *Huapango;* Revueltas, *Sensemayá* y *Ocho x radio;* Galindo, *Sones de mariachi;* Chávez, *Sinfonía india*). SAM 8647, México, 1986. *Sones de mariachi* (orquesta) (Orquesta Sinfónica de Xalapa; dir. Luis Herrera de la Fuente).

UNAM / Voz Viva de México, Serie Música Nueva, núm. 24: Música coral mexicana. MN-24, México, 1986. *Me gusta cuando callas* (Coro de la UNAM; dir. José Luis González).

Musart / CDN-519 (reedición), EUA, 1988. *Sones de mariachi* (orquesta).

OM Records / *Huapango* (Moncayo, *Huapango;* Revueltas, *Sensemayá* y *Ocho x radio;* Galindo, *Sones de mariachi;* Chávez, *Sinfonía india*). CD-80135 (reedición), EUA, 1989. *Sones de mariachi* (orquesta) (Orquesta Sinfónica de Xalapa y Orquesta de Minería; dir. Luis Herrera de la Fuente).

EMI-Digital / Ponce, *Violín concerto;* Galindo, *Sones de mariachi;* Halffter, *Obertura festiva;* Revueltas, *La noche de los mayas;* Moncayo, *Huapango;* CDC 7-49785 2 (reedición), México, 1989. *Sones de mariachi* (orquesta) (Orquesta Filarmónica de la Ciudad de México; dir. Enrique Bátiz).

INBA-SACM / Antología de la música sinfónica mexicana, vol. II, PCS, 10119, México, 1989. *Poema de Neruda o*

Me gusta cuando callas (Orquesta Filarmónica de Jalisco; dir. Manuel de Elías).

Patria / Antología de la música clásica mexicana, segunda serie (reedición), México, 1991. *Sones de mariachi* (orquesta).

Pickwick Group Ltd. / MCD 63, Inglaterra, 1991. *Sones de mariachi* (Orquesta Sinfónica de Xalapa; Orquesta Sinfónica de Minería; dir. Luis Herrera de la Fuente).

IPN / Con sabor a México. APC-003, México, 1992. *Sones de mariachi* (orquesta) (Orquesta Sinfónica del Instituto Politécnico Nacional; dir. Salvador Carballeda).

Unicorn-Kanchana / UKCD-2059 (reedición), Gran Bretaña, 1993. *Sones de mariachi* (Orquesta).

Forlane / Musique Mexicaine de Chávez, Revueltas, Villa-Lobos, Mabarak, Quintanar, Galindo, Halffter,

Moncayo. UCD 16688 / 16689 (reedición), Francia, 1993. *La manda*.

Universidad de Guanajuato / Compositores mexicanos. México, 1993. *Obertura mexicana no. 2* (Orquesta Sinfónica de la Universidad de Guanajuato; dir. Héctor Quintanar).

Spartacus / México Clásico: DDD 21007, México, 1993. *Sones de mariachi* (Orquesta Filarmónica de la Ciudad de México; dir. Luis Herrera de la Fuente).

Gobierno del Estado de Nuevo León / Conciertos de verano, temporada '93, Radio Nuevo León: CD, México, 1993. *Me gusta cuando callas* (Coro Artes; dir. Gabriel González Meléndez).

Spartacus / Clásicos mexicanos: México y el violoncello, CD, 21016, México, 1995. *Sonata para cello y piano* (Ignacio Mariscal, vc.; Carlos Alberto Pecero, pno.).

PARTITURAS PUBLICADAS

Edición rústica, sin nombre editorial / s / fecha. *Alerta*.

EMM / México. *Homenaje a Rubén Darío*.

ELCMCM / México. *Primavera* (banda y coro mixto).

SEP / México, s / fecha. *Sombra*.

SEP / México, s / fecha. *Aguilita mexicana*.

SEP / México, s / fecha. *Madre mía*.

SEP / México, s / fecha. *Canto al maestro Justo Sierra* (a una voz).

SEP / México, s / fecha. *Canto al maestro Justo Sierra* (voz y pno.).

SEP / México, s / fecha. *Alerta compañeros de trabajo*.

EH / 1936. *Sombra*.

ECM / vol. I, núm. 2, diciembre, 1936. *Sombra*.

CM / vol. 2, núm. 8, junio, 1937. *Preludio*.

SEP / México, 1944. *Pajarito corpulento*.

SEP / México, 1944. *Canción escolar*.

SEP / México, 1944. *Madre mía, cuando muera (Nonantzin)*.

SEP / México, 1946 (?). *Primavera* (3 voces y pno.).

SEP / México, 1946. *Primavera* (banda y coro de niños).

EMM / A 1, México, 1946. *Cinco preludios*.

AMP / Tres canciones: Three songs. Nueva York, EUA, 1947. *Jicarita* (voz y pno.); *Mi querer pasaba el río; Paloma blanca*.

EMM / B 3, México, 1947. *Dos canciones: Madre mía, cuando muera (Nonantzin); Arrullo "A la niña del retrato"*.

EMM / D 4, México, 1950. *Sonata* (vl. y pno.).

EMM / C 6, México, 1951. *Dos corazones heridos.*

EMM / E 5, México, 1953. *Sones de mariachi* (orq.).

PI / Nueva York, 1953. *Sones de mariachi* (orq.).

PM / Hamburg, 1953. *Sones de mariachi* (orq.).

EMM / A 8, México, 1955. *Siete piezas.*

PAU-PEER / Washington; Nueva York, 1956. *Sinfonía breve.*

EMM / E 19, México, 1959. *Segunda sinfonía.*

EMM / D 15, México, 1961. *Suite para violín y piano.*

EMM / D 17, México, 1962. *Sonata para violoncello y piano.*

EMM / A 11, México, 1964. *Segundo concierto para piano y orquesta* (reducción a 2 pnos.).

EMM / D 26, México, 1967. *Quinteto para instrumentos de cuerda y piano.*

EMM / Arión 105, México, 1968. *Fuensanta.*

EMM / Arión 116, México, 1970. *Concierto para flauta y orquesta* (reducción para fl. y pno.)

AA / México, 1972. *Cuarteto.*

EMM / Arión 124, México, 1974. *Concierto para violín y orquesta* (reducción para vl. y pno.).

EMM / México, 1975. *Madre mía, cuando muera (Nonantzin); Arrullo "A la niña del retrato"* (reimpresión).

Dirección de Bellas Artes del Gobierno del Estado de Jalisco / Cuadernos de Música: Guadalajara, Jal., México, 1975. *Cinco canciones a la madre muerta.*

EMM / A 24, México, 1977. *Piezas infantiles: Los soldaditos de barro; Cinco más cinco; El gato Mimas; Muy serio; Los muñecos bailan; Casi triste; Movimiento perpetuo; Cancioncita; El ju-*

guete roto; Pequeña fantasía; Pieza simple.

AA / México, 1978. *Sonata* (pno.).

EMM / Arión 137, México, 1979. *Tríptico.*

EMM / México, 1980. *Dos corazones heridos* (reimpresión).

EMM / A 29, México, 1980. *Jalisciense.*

EMM / Arión 140, México, 1981. *Variaciones.*

EMM / C 11, México, 1981. *Me gusta cuando callas.*

EMM / D 35, México, 1982. *Sonata* (vc.).

EMM / B 18, México, 1982. *Tres canciones: Jicarita; Mi querer pasaba el río; Paloma blanca.*

UNAM / México, 1982. *Nocturno.*

EMM / C 13, México, 1984. *Corazón disperso.*

EMM / C 14, México, 1984. *La fraternidad.*

NE / México en el arte: núm. 7, invierno, México, 1984-1985. *Te canta mi esperanza.*

UNAM / México, 1985. *Suite Homenaje a Cervantes.*

EH / 1985. *Te canta mi esperanza.*

EMM / B 22, México, 1986. *Te canta mi esperanza.*

EMM / B 24, México, 1987. *Páginas verdes; La luna está encarcelada.*

UNAM / México, 1988. *Obertura mexicana no. 2.*

UNAM / México, 1989. *Concertino para violín.*

EMM / México, 1989. *Sones de mariachi* (orq.) (reimpresión).

EMM / C 17, México, 1989. *La montaña.*

EMM / A 42, México, 1991. *Sin título.*

UNAM / México, 1991. *Suite* (orq. cám.).

EMM / D 78, México, 1992. *Segunda sonata para violín y piano.*

EMM / México, 1992. *Cinco preludios* (reimpresión).

EMM / México, 1993. *Sonata.* (vl. y pno.) (reimpresión).

EMM / E 42, México, 1994. *Poema de Neruda* o *Me gusta cuando callas.*

García de León, Ernesto

(Jáltipan, Ver., México, 10 de junio de 1952)
(Fotografía: José Zepeda)

Compositor y guitarrista. Comenzó sus estudios en la Escuela Nacional de Música de la UNAM (México); posteriormente estudió guitarra con Alberto Salas y composición con Juan Antonio Rosado y Ma. Antonieta Lozano. Tomó un curso impartido por el guitarrista y compositor Abel Carlevaro (1978). Ha tenido una intensa labor como concertista y como docente, impartiendo clases en la Escuela Superior de Música del INBA (México) y en la Escuela Nacional de Música de la UNAM. Su música para guitarra se encuentra en el repertorio de casi todos los guitarristas de México.

CATÁLOGO DE OBRAS

SOLOS:

Pequeña suite (1978) (5') - guit.
Balada (1978) (2') - guit.
Variaciones sobre un tema veracruzano y son (1979) (4') - guit.
Cinco bosquejos (1980) (7') - guit.
Estudio (1980) (2') - guit.
Ni lo pienses (1981) (5') - guit.
Fantasía no. 1 (1982) (15') - 1a. vers. para guit.
Fantasía no. 1 (1982) (15') - 2a. vers. para guit. de 8 cdas.
Sonata no. 1 (1982) (12') - guit.
El viejo (1983) (3') - guit.
Seis invenciones (1985) (12') - guit.
Fantasía no. 2 (1986) (10') - guit.
Sonata no. 2 (1986) (15') - guit.

Dos piezas (1986) (3') - guit.
Nocturno (1987) (3') - guit.
Dos piezas (1987) (3') - guit.
Preludio y toccata (1987) (4') - guit.
Preludio (1988) (1') - guit.
Acere no. 1 (1988) (5') - guit.
Álbum de pequeñas piezas (1989) (10') - pno.
Sonata no. 3 (1990) (16') - guit.
Fantasía no. 3 (1991) (30') - guit.
Sonata no. 4 (1992) (18') - guit.
Sonata (1992) (5') - clv.
Veinticuatro preludios (1992) (30') - guit.
Fantasía no. 4 (1992) (20') - guit.
Nocturno (1992) (4') - guit.
Veinticuatro preludios (1993) (25') - guit.

DÚOS:

Preludio y danza (1978) (4') - fl. y guit.
Preludio y son no. 1 (1980) (7') - guits.
Con cantos y flores (1985) (2') - vl. y guit.
Preludio y son no. 2 (1989) (8') - guits.
Preludio y son no. 3 (1990) (9') - guits.
Suite (1992) (12') - guits.
Distante (1995) (7') - ob. y guit.
Mearle (Suite no. 1) (1995) (10') - fl. y guit.
Suite no. 2 (1995) (12') - fl. y guit.
Suite no. 3 (1995) (15') - fl. y guit.

TRÍOS:

Suite tropical (1984) (15') - guits. 6 y 8 cdas.
Trío (1989) (12') - fl., va. y guit.

CUARTETOS:

Coincidencias (1981) (7') - cdas.
Cuarteto no. 2 (1992) (30') - cdas.

CONJUNTOS INSTRUMENTALES:

Obertura (1984) (10') - fl., ob., 2 guits., percs., pno., vc. y cb.

ORQUESTA SINFÓNICA:

Fantasía no. 1 (1982) (15') - 3a. vers. para orq.

ORQUESTA SINFÓNICA Y SOLISTA(S):

Concierto no. 1 (1995) - guit. y orq.

VOZ Y PIANO:

Estudio (1981) (2').

VOZ Y OTRO(S) INSTRUMENTO(S):

Elegía (1980) (4') - voz y guit.

MÚSICA ELECTROACÚSTICA
Y POR COMPUTADORA:

Marañón (1982) (15') - guit. amplificada y percs.

DISCOGRAFÍA

EMI Ángel / México, *Las campanas* (Antonio López, guit.).

UAM / Música mexicana de hoy: MA 351, México, 1982, *Preludio y son no. 1* (Dúo Castañón-Bañuelos, guits.).

La Guadalupana, S. A. / Del crepúsculo: PGLP 0001, México, 1984. *Variaciones sobre un tema veracruzano y son; Sonata no. 1 (Las campanas); El viejo; Suite tropical; Fantasía no. 1; Preludio; Marañón* (Ernesto García de León, guit.).

Producción Independiente / Elegía, 1988, *Elegía* (Graciela Llosa, voz; Eloy Cruz, guit.).

UAM, Producciones K'aylay / La guitarra en el Nuevo Mundo: El compositor se interpreta, vol. 7, LME 565, México, 1989. *Cinco bosquejos* (Ernesto García de León, guit.).

CNCA, INBA, SACM, Academia de Artes / Manuel Rubio. Casete, México, 1993. *Sonata no. 1, Op. 13, "Las campanas"* (Manuel Rubio, guit.).

Cenidim / "Wayjel": Serie Siglo XX, México, 1993, *Preludio y son no. 1* (Dúo Castañón-Bañuelos, guits.).

Producción Independiente / "Lejanías": COLP 001, México, 1993. *Sonata no. 4* (Antonio López, guit.).

PARTITURAS PUBLICADAS

RGM / núm. 1, México, 1986. *Balada.*
UAM / "Cuadernos manuscritos": México, 1986. *Estudio.*

GI / Londres, Inglaterra, 1988. *Preludio y toccata.*
EML / Mel Bay Publications, Inc., MB

95204, Nueva York, 1992. *Cinco bosquejos; Ni lo pienses; El viejo; Sonata no. 1.*
GFA / Soundboard, Fall, 1993. *Con cantos y flores.*

EML / Mel Bay Publications, Inc., MB 95242, Nueva York, 1994. *Trío; Fantasía no. 4.*

García Renart, Marta

(México, D. F., 23 de noviembre de 1942)

Compositora y pianista. A los seis años de edad inició sus estudios musicales con Hartmann Samper, Agea y Michaca. Recibió una beca para el Curtiss Institute of Music en Filadelfia, donde fue alumna de Rudolf Serkin. Se graduó en 1964, mismo año en que fue becada para el Mannes College of Music en Nueva York, donde estudió con Carl Schachter. En 1994 recibió una beca del gobierno del estado de Querétaro por su trayectoria creativa y ganó el segundo lugar de composición Fernando Loyola. Actualmente desarrolla una intensa actividad como pianista, compositora y maestra; además, ha hecho música para video.

CATÁLOGO DE OBRAS

SOLOS:

Momentos de espera (1976) (3') pno.
Tres momentos (1976) (5') - pno.
Veinte rondas infantiles y una melodía cora (1993) (25') - pno.
Cinco escenas (1995) (10') - guit.
Tema y variaciones (1995) (15') - pno.

DÚOS:

Cinco miniaturas (1979) (8') - fl. y pno.
Suite haendeliana (1979) (7') - ob. y pno.
Dos piezas (1979) (5') - pno. a cuatro manos.
Pieza (1989) (5') - 2 pnos.
Danza y elegía maserot (1990) (7') - fl. y pno.

La mandrágora (1992) (15') - fl. y pno.
Aires (1994) (5') - vl. y pno.
Ausencias (1995) (13') - fl. y pno.

CUARTETOS:

Temperamentos (1989) (12') - pno., vl. cl. y vc.

ORQUESTA DE CÁMARA Y SOLISTA(S):

Marzo (1983) (13') - 2 voces y orq. cám. Texto: Laura García Renart.

VOZ Y PIANO:

9 poemas de niños (1973) (12') - vers. para voz y pno. Textos de niños de habla inglesa.

Momento de espera (1976) (3') - Texto: Marta García Renart.

Palabras (1982) (10') - Textos: Ida Vitale.

Nace de nadie el río (1987) (5') - Texto: José Manuel Pintado.

El nahual (1993) - (de las *Veinte rondas infantiles y una melodía cora).*

Enigmas (1995) (13') - Textos: Sor Juana Inés de la Cruz.

VOZ Y OTRO(S) INSTRUMENTO(S):

Motivo (1967) (16') - voz y trío cdas. Texto: Cecilia Meireles.

9 poemas de niños (1973) (12') - voz y trío cdas. Textos de niños de habla inglesa.

La mandrágora (1992) (15') - voz y clv. Textos: Macchiavelo.

Jornada (1992) (12') - pno. a cuatro manos, fl., voz y movimiento. Textos: Marta García Renart.

CORO:

Les ones (1977) (5') - coro mixto. Texto: Laura García Renart.

DISCOGRAFÍA

UNAM, CNCA, INBA, SACM / Música para piano a cuatro manos: SC 920103, México, 1992. *Dos piezas* (Marta García Renart y Adrián Velázquez, pnos.).

Producción Independiente / Veinte rondas infantiles y una melodía cora: México, 1994. *Veinte rondas infantiles y una melodía cora* (Marta García Renart, pno.; Mariana Martínez Quintero, voz).

PARTITURAS PUBLICADAS

ELCMCM / LCM 16, México. *Tres momentos.*

ELCMCM / LCM 57, México. *Cinco miniaturas.*

Gómez Pinzón, Ulises

(México, D. F., 15 de noviembre de 1954)
(Fotografía: José Zepeda)

Compositor y violista. Formalmente inició sus estudios con Luis Guzmán Velasco, César Quirarte y Manuel Enríquez en la Escuela Superior de Música del INBA (México); luego ingresó al Conservatorio Nacional de Música del INBA (México), donde estudió con Alfonso de Elías, Rafael Viscaíno y José de Jesús Cortés; otros de sus maestros han sido Salvador Contreras y Coriún Aharonian. Fue becado por el INBA para el 7° Festival de Música de Cámara en San Miguel de Allende, Guanajuato (1985). Ha sido integrante de diversas orquestas de México. Actualmente es maestro de la Escuela Nacional de Música de la UNAM e integrante de la Orquesta Sinfónica del IPN.

CATÁLOGO DE OBRAS

SOLOS:

Dos piezas fáciles (1977) (4') - pno.
Bagatela (1977) (2') - 1a. vers. para pno.
Estudio (1978) (5') - pno.
Tres piezas para clavecín (1978) (7').
Una en dos (1979) (7') - pno.
A capricho (1979) (9') - pno.
Estudio para clavecín (1984) (7').
Bagatela (1987) (3') - 2a. vers. para pno.
Ácrono (1992) (7') - fl. alt.
Preludio fugado y toccata (1992) (9') - órgano.

DÚOS:

Sonatina para clave y guitarra (1981) (7').

Dos pensamientos en una idea (1981) (10') - clv. y guit.
Música no. 2 (1988) (8') - va. y pno.
Preguntas no. 1 (1987) (7') - va. y pno.
Tres pequeñas piezas (1991) (4') - vl. y pno.
Para la primera hora (1993) (9') - vl. y pno.
Tres piezas para fagot y piano (1995) (10') - fg. y pno.

TRÍOS:

Resonancia (1983) (6') - guit., vc. y pno.

QUINTETOS:

La llave (1986) (10') - vers. para narr. y

cto. cdas. Texto: ingeniero Enrique Dabdoub.

Música para viola y cuerda no. 2 (1993) (8') - va. y cdas.

ORQUESTA DE CÁMARA:

Escenas (1979) (13') - cdas.
Paisajes (Ritos) (1981) (15') - cdas.
En memoria de Salvador Contreras (1982) (18') - cdas., fl., ob., cl., fg., tp., cr. y percs.
Tlatelolco (1989) (9') - 1a. vers. para narr., clv. y orq. cdas. Texto: Euzebio Rubalcaba.

ORQUESTA DE CÁMARA Y SOLISTA(S):

Pequeña meditación (1982) (8') - 2 vas., solistas y orq. de cdas.

La llave (1986) (10') - narr., fl. y orq. cdas. Texto: ingeniero Enrique Dabdoub.

Movimiento para viola y pequeña orquesta no. 2 (1991) (8') - va. y pequeña orq.

ORQUESTA SINFÓNICA:

Bicronos (1981) (8').
Tlatelolco (1985) (10') - (2a. vers.).

VOZ Y OTRO(S) INSTRUMENTO(S):

4 canciones (1980) (13') - voz y guit.
La vida efímera (1988) (10') - sop., va. y pno.

DISCOGRAFÍA

EMI-Capitol / Música contemporánea de cámara, núm. 2: LME-247, México, 1986. *Tres bagatelas para clavecín; Sonata para clavecín y guitarra; Estudio para clavecín* (Águeda González, clv.; Óscar Solís, guit.).

EMI-Capitol / Música contemporánea de cámara, núm. 3: LME-337, México, 1987. *Cuarteto de cuerdas no. 1* (Cuarteto de Cuerdas de la OCCM).

Sonopress R. L. / Música contemporánea de cámara, núm. 5: PCS, 10068, México, 1991. *Pequeña meditación* (Ulises Gómez Pinzón, va.; Román Hernández, va.; y la OCCM); *Preguntas* (Ulises Gómez Pinzón, va.; Margarita González, pno.).

PARTITURAS PUBLICADAS

ELCMCM / LCM 54, México. *Sonatina.*
ELCMCM / LCM 88, México. *Preludio, fugato y toccata.*

González Christen, Francisco

(Hermosillo, Son., México, 22 de mayo de 1952)

Realizó estudios en el Taller de Composición del INBA (México) con Mario Lavista y Joaquín Gutiérrez Heras. Participó en un curso de interpretación con Leo Brouwer. Continuó estudios de composición con Eugenio Slezyak en la Facultad de Música de la Universidad Veracruzana (México). Ha sido profesor en la Facultad de Música de la Universidad Veracruzana. Fue becario del Taller de Composición del INBA (1973-1978) y ha ganado varias becas en la Universidad Veracruzana desde 1992. Ha compuesto música para teatro.

CATÁLOGO DE OBRAS

SOLOS:

Sonata clásica (1973) (15') - pno.
Diferencias sobre el prisionero (1975) (8') - guit.
Sonata no. 1 (1976) (15') - guit.
Suite no. 1 (1977) (12') - pno.
Toccata (1977) (7') - pno.
Suite no. 2 (1979) (12') - pno.
Álbum de pequeñas piezas - pno.
Sonata no. 2 (1979) (12') - guit.
Suite (1982) (15') - guit.
Cinco miniaturas (1982) (7') - guit.
Coplas por la vida de mi padre (1982) (3') - guit.
Nocturno (1982) (3') - guit.
Sonata para marimba (1982)

Sonata no. 3 (1983) (15') - guit.
Sonata no. 4 (1984) (15') - guit.
Variaciones sobre un tema de Purcell (1990) (7') - guit.

DÚOS:

Dueto para violín y piano (1977) (12') - (o vers. para cl. y pno.).
Sonos (1979) (14') - vl. y percs.

TRÍOS:

Trío para oboe, clarinete y fagot (1976) (10').
Orión (1979) (14') - 2 obs. y c. i.
Orión (1979) (14') - vers. para 2 vls. y va.

CUARTETOS:

Cuarteto no. 1 (1969) (30') - cdas.
Cuarteto no. 2 (1974) (35') - cdas.
Paisaje (1975) (12') - fl., cl., cr. y vc.
Quadrivium (1979) (14') - ob., 2 vls. y pno.
De juglans regia (1984) (6') - fl., ob., vc. y pno.
Suite para cuatro saxofones (1995) (14') - saxs. sop., alt., ten. y bar.

QUINTETOS:

Crepúsculo (1969) (3') - atos.
Quinteto para guitarra, flauta, oboe, violín y cello (1976) (10').
Variaciones sobre un tema de Schubert (1995) (14') - guits.

CONJUNTOS INSTRUMENTALES:

Octeto para clarinete, fagot, corno francés y quinteto de cuerdas (1976) (12')
Sexteto para guitarra y cuerdas (1976) (6').
Quetzalli (1982) (15') - cjto. inst. *ad libitum.*
Las criaturas de caissa (1985) (7') - 2 tps., 2 crs., 2 tbs. y tba
Maquiavelo (1982) (8') - cjto. inst. *ad libitum.*

ORQUESTA DE CÁMARA:

Reencuentro (1981) (6') - cdas.
Chacona sobre una serie de A. Webern (1986) (10') - cdas.
Homenaje a Silvestre Revueltas (1992) (7') - cdas.

ORQUESTA SINFÓNICA:

La arbolaria (1981) (30').
Curriculum mortae (1983) (15').
Imágenes de Veracruz (1992) (10').
Los motivos de Haendel (1995) (30').

ORQUESTA SINFÓNICA Y SOLISTA(S):

Fantasía sobre un villancico mexicano (1990) (10') - mez. y orq.
Yanga, primer libertador de América (1990) (14') - vc. y orq.

VOZ Y PIANO:

La tierra (1982) - Texto: Blas Otero.

VOZ Y OTRO(S) INSTRUMENTO(S):

Iter criminis (1994) (6') - sop., vc. y cb.

MÚSICA ELECTROACÚSTICA Y POR COMPUTADORA:

Onírica (1982) - cinta.

González Quiñones, Jaime

(México, D. F., 2 de abril de 1943) (Fotografía: José Zepeda)

Compositor, director de orquesta, musicólogo, ejecutante y profesor de música. Graduado en composición (mención honorífica) y dirección de orquesta en el Conservatorio Nacional de Música del INBA (México), se especializó en investigación musical en el Conservatorio Nacional de Música y de doctoró en Música *(Ph. D)* en The City University of New York. Ha sido jefe del Departamento de Música del INBA (1975), director de la Facultad de Música de la Universidad Veracruzana (1976), director de la Orquesta Sinfónica de Puebla (1978), presidente del Comité Mexicano del RILM, y director huésped de varias orquestas en México, entre ellas la Orquesta Sinfónica Nacional, Orquesta de Bellas Artes, Orquesta de Cámara de Bellas Artes, Orquesta Sinfónica de Durango y Orquesta Sinfónica de Xalapa. Recibió el Premio Robert Stevenson (1990-1991), otorgado por la Organización de Estados Americanos, Washington, 1993. Es presidente de la Liga de Compositores de Música de Concierto (1995-1997).

CATÁLOGO DE OBRAS

SOLOS:

La colina (1973) (6') - koto.

DÚOS:

Berceuse (1963) (4') - vl. y pno.

CUARTETOS:

Cuarteto para cuerdas no. 1 (1963) (2') - cdas.
La estéril (1964) (12') - fl., vl., fg. y pno.

Cuarteto para cuerdas no. 2 (1964) (6') - 2 vls. y 2 vcs.
Cuarteto para cuerdas no. 3 (1979) (8') - cdas.

QUINTETOS:

Quinteto para alientos no. 1 (1978) (8') - atos.

CONJUNTOS INSTRUMENTALES:

Cuatro ambientes (1977) (10') - 6 fls.

181

Cuatro ambientes (1995) (10') - vers. para 2 vls., 2 vas. y 2 vcs.

ORQUESTA DE CÁMARA:

Allegro para cuerdas (1979) (4') - cdas.

ORQUESTA DE CÁMARA Y SOLISTA(S):

Concertino flauta transversa (1964) (8') - fl., 2 obs., pno. y cdas.

ORQUESTA SINFÓNICA:

Sinfonía no. 1 (1966) (11').
Tres estudios orquestales (1980) (9').

MÚSICA ELECTROACÚSTICA
Y POR COMPUTADORA:

Pieza electrónica (1971) (2') - cinta.

PARTITURAS PUBLICADAS

ELCMCM / LCM 83, México, 1994. *Cuarteto no. 3*.

Granillo, María

(Torreón, Coahuila, México, 30 de enero de 1962) (Fotografía: José Zepeda)

Compositora. Realizó el bachillerato musical en el CIEM (México), donde presentó exámenes teórico-prácticos para The Royal Schools of Music de Londres. Obtuvo la licenciatura en composición en la Escuela Nacional de Música de la UNAM (México); fue integrante del Taller de Composición del Cenidim dirigido por Julio Estrada, Mario Lavista, Federico Ibarra y Daniel Catán. Estudió música electroacústica en la University of York (Inglaterra). Obtuvo el segundo premio del Concurso de Composición Ensamble Xalitic, convocado por el Ensamble Xalitic, y el Mexico-US Fund for Culture (1993), así como la beca para Jóvenes Creadores del Fonca (1993-1994). Fue miembro de la Sociedad Mexicana de Educación Musical y colaboradora del profesor César Tort en el Instituto Artene. Es maestra en el área de composición en la Escuela Nacional de Música de la UNAM y miembro de la Sociedad Mexicana de Música Nueva. Ha compuesto música para teatro, danza y cine.

CATÁLOGO DE OBRAS

SOLOS:

Variaciones (1988) (7') - pno.
Llama de vela (1995) (7') - ob.

DÚOS:

Fantasía (1985) (9') - mar. y vib.
Canto atres (1986) (9') - va. y pno.
Estudios aleatorios (1988) (10') - pno. a cuatro manos.

TRÍOS:

Tres cuentos de nunca acabar (1986) (12') - cl., vc. y pno.
Sonata I (1988) (8') - fl., fg. y pno.

QUINTETOS:

Juegos de viento (1987) (7') - atos.
Asaselo (1993) (7') - metls.

CONJUNTOS INSTRUMENTALES:

Volcana (1990) (10') - qto. cdas. y qto. atos. madera.

ORQUESTA SINFÓNICA:

Preludio (1988) (12').

ORQUESTA SINFÓNICA Y SOLISTA(S):

El tigre azul (1995) (15') - narr. y orq. Texto: Eduardo Galeano.

VOZ Y PIANO:

Las hojas secas de tus alas (1989) (8') - mez. y pno. Texto: José Juan Tablada.

CORO:

Marinas (1994) (11') - coro a capella. Texto: José Gorostiza.

CORO E INSTRUMENTOS:

Dos danzas para un principio (1991) (13') - coro mixto, qto. metls. y percs. Texto: María Granillo.

MÚSICA ELECTROACÚSTICA Y POR COMPUTADORA:

Quién me compra una naranja (1991) (15') - sop. y cinta. Poema homónimo de José Gorostiza.

Winged feet (1992) (20') - montaje sonoro; cinta procesada.

Matrika (1992) (5') - cinta.

El mago (1992) (5') - sint.

Canciones de cuna (1995) (18') - voz y sint.

Guerra, Ramiro Luis

(Monterrey, N. L., México, 26 de noviembre de 1933)

Compositor. A la edad de 6 años comenzó a estudiar música con el apoyo del maestro Antonio Ortiz; posteriormente realizó estudios musicales en el Conservatorio Nacional de Música del INBA (México) y estudios particulares con los maestros Alfonso de Elías y Carlos Chávez; este último fue su primer maestro de composición. Después de sus estudios en México, ingresó a la Academia de Santa Cecilia en Roma para realizar estudios superiores en composición bajo la dirección de Gofredo Petrassi; simultáneamente hizo estudios con Boris Porena, Evangelisti, Maderna, Luiggi Dalla Piccola y Luiggi Nono. Tomó cursos con Stockhausen y Boulez. Volvió a Monterrey, donde compuso escasamente debido a que estaba perdiendo la vista; al perderla totalmente se vio obligado a dejar la composición por más de 20 años. No obstante, en 1977 ingresó a la Escuela Superior de Música y Danza de Monterrey como maestro fundador, dedicándose a la docencia y a la investigación en la composición musical. También fundó, en dicha institución, el taller de composición. En 1990 se trasladó a Liechtenstein para hacer su maestría y su doctorado en filosofía. Guerra escribió un manual de composición. Desde 1992, gracias a la computación, ha retomado su actividad de compositor.

CATÁLOGO DE OBRAS

SOLOS:

Escenas de un día festivo (suite) (1950) - pno.
Sonata en do mayor (1950) (22') - pno.
Tres imágenes de infancia (suite) (1951) (15') - pno.

Cinco valses (1952) (17') - pno.
Sonata en sol menor ("Homenaje a Mozart") (1954) (10') - pno.
Sonata para estudiantes en do mayor (1954) (7') - pno.
Sonata atonal I (1957) (17') - pno.

Sonata atonal II (1958) (20') - pno.

Cuatro nocturnos (1959) (20') - pno.

Fantasía "Melodías sobre manchas sonoras" (1963) (10') - pno.

Fantasía "En busca del tono perdido" (1964) (15') - pno.

Dos valses (1968) (12') - pno.

Diez preludios y fugas politonales (1969) (21') - pno.

Ecos (Suite para violoncello solo) (1970) (5').

Secuencia (1975) (22') - pno.

Toccata I (1975) (6') - pno.

Toccata II (1975) (8') - pno.

Manuel 60 (Homenaje a Manuel Enríquez) (1986) (2') - vl.

Secuencia politonal para viola sola (1990) (7').

TRÍOS:

Trío para piano, violín y cello (1962) (9').

CUARTETOS:

Cuarteto I (1964) (13') - cdas.

Cuarteto II (1965) (8') - cdas.

QUINTETOS:

Quinteto (1968) (14') - atos.

Quinteto (1969) (10') - 2 vls., va. y 2 vcs.

ORQUESTA DE CÁMARA Y SOLISTA(S):

Oratorio (1966) (20') - orq. cdas., ocho solistas vocales, píc., fl., ob., c., cr. y arp. Texto en griego, con pasajes del poema de Parménides.

ORQUESTA SINFÓNICA:

Sinfonía I (1952) (14').

Sinfonía II (1954) (13').

Suite bucólica (1958) (12').

El Éxodo (1966) (12') - atos., metls. (sin tba.), maderas, cda. y percs. Texto bíblico del mismo nombre.

ORQUESTA SINFÓNICA Y SOLISTA(S):

Concierto para piano y orquesta (1951) (12').

Concierto breve (1959) (9') - vc. y orq.

VOZ Y PIANO:

Ave María (1951) (4') - Texto en latín.

Cuatro canciones atonales (Homenajes a Schubert, a Brahams, a Hugo Wolf, y a Schumann) (1959) (12').

Cinco canciones (1967) (13') - Textos: Herman Hesse.

VOZ E INSTRUMENTO(S):

Cinco motetes para soprano, contralto, tenor y bajo (1962) (12') - sop., alto., ten. y bajo, qto. atos., arp., celesta, pno. y cto. cdas.

Cuatro canciones para contralto, viola, clarinete y vibráfono (1963) (8') - Textos: José Gorostiza.

Quince motetes (1952-1963) (30') - sop., alto, ten., bajo y órgano. Textos en español: Ramiro Luis Guerra; otros textos en latín.

Seis canciones (1965) (15') - bajo y cto. cdas. Textos en italiano: Leopardi.

Cantata "Jen la homo" (1970) (18') - ocho voces, ob., fg., tp., tb. ten., tb. bj., arp., glk., vl., vl. barroco y va. de amore.

Miscelánea (Catorce canciones) (1952-1972) - voces solistas e instrs. varios. Textos varios.

CORO:

Espejos (1962) (10') - doble coro.

CORO E INSTRUMENTO(S):

Misa en Fátima (1957) (15') - coro mixto y órgano.

Miserere (1958) (15') - coro masculino y órgano. Textos en latín.

Dos cánones para coro de niños y órgano (1964) (4').

Cinco motetes para coro de niños y órgano (1964-1965) (10') - Textos sagrados en latín.

Doce motetes para coro mixto y órgano

(1951-1966) (30'-40') - Textos sagrados en latín.

Veintidós villancicos (1960-1970) *(ca. 60')* - coro masculino, o coro femenino o coro de niños y teclado. Textos: Ramiro Luis Guerra, entre otros.

Misa Santa Cecilia (1992) (13') - coro mixto y órgano. Texto en español.

Coro y orquesta sinfónica:

Missa Maria inmaculata (1995) (15') - coro mixto y orq.

DISCOGRAFÍA

INBA-SACM / Manuel Enríquez. Violín solo y con sonidos electrónicos: PCD 10121, México, 1987, *A Manuel* (Manuel Enríquez, vl.). Título original: *Manuel 60 (Homenaje a Manuel Enríquez).*

Guraieb, Rosa

(Matías Romero, Oax., México, 20 de mayo
de 1931) (Fotografía: José Zepeda)

Compositora y pianista. Inició sus
estudios de piano con Carmen Ma-
cías Morales y posteriormente estu-
dió composición con Michel Cheski-
noff en el Conservatorio de Música
de Beirut, con José Pablo Moncayo,
Julián Orbón y Héctor Quintanar en
el Conservatorio Nacional de Músi-
ca del INBA (México), así como con Daniel Catán y Mario Lavista en el
Taller de Composición del Cenidim. Fue solista de la Orquesta Sinfónica
Nacional.

CATÁLOGO DE OBRAS

SOLOS:

Pieza cíclica (1977) (6') - pno.
Scriabiniana (1981) (7') - pno.
Allegro (1981) (3') - pno.
Impresiones (1984) (6') - guit.
Reflejos (1985) (5') - fl.
Praeludium (1986) (6') - pno.
Espacios (1983) (7') - pno.
Saut il nay (1990) (5') - fl. de pico.
Impresiones (1991) (6') - fl. de pico.

DÚOS:

Sonata para violín y piano (1978) (8').

TRÍOS:

Canto a la paz (1982) (7') - ob., fg. y
 pno.
Trío para violín, cello y piano (1985)
 (8') - vl., vc. y pno.

CUARTETOS:

Reminiscencias (1979) (6') - cdas.
Homenaje a Gibrán (1988) (8') - cdas.

VOZ Y PIANO:

La vida (1969) (4') - sop. y pno. Texto:
 Rosa Guraieb.

La tarde (1969) (6') - sop. y pno. Texto: Rosa Guraieb.

Para entonces (1980) (6') - sop. y pno. Texto: Manuel Gutiérrez Nájera.

Arias olvidadas (1983) (6') - sop. y pno.

Tus ojos (1984) (6') - sop. y pno. Texto: Octavio Paz.

PARTITURAS PUBLICADAS

ELCMCM / LCM 53, México. *Pieza cíclica.*

Gutiérrez Heras, Joaquín

(Tehuacán, Pue., México, 28 de septiembre
de 1927)(Fotografía: José Zepeda)

Realizó estudios con Rodolfo Halff-
ter y Blas Galindo en el Conservato-
rio Nacional de Música del INBA
(México); también estudió en el Con-
servatorio Nacional de Música de
París (Francia) y posteriormente,
gracias a una beca de la Fundación
Rockefeller, continuó su formación
académica en la Juilliard School of Music de Nueva York (EUA), donde
obtuvo el grado de composición. Fue director de Radio UNAM, miembro
fundador de la agrupación Nueva Música de México y jefe del Departa-
mento de Música de Difusión Cultural de la UNAM. Obtuvo el premio en
el Concurso de Composición Chopin (1949).

CATÁLOGO DE OBRAS

SOLOS:

Variaciones sobre una canción francesa
 (1960) (9') - pno. o clv.

DÚOS:

Dúo para flauta en sol y violoncello
 (1964) (9') - (revisión 1979) fl. alt. y
 vc.
Sonata simple (1965) (10') - fl. y pno.
Nictálope (1990) - 2 guits.

TRÍOS:

Trío de alientos (1965) (11') - (revisión
 1983) ob., cl. y fg.
Dos piezas para tres metales (1967) -
 tp., cr. y tb.

CUARTETOS:

Trópicos (1987) (17') - cl., vl., vc. y pno.
Cuarteto de cuerda (1988) (8') - cdas.

QUINTETOS:

Quinteto para clarinete y cuerdas (1989).

CONJUNTOS INSTRUMENTALES:

Night and day music (1973) (9') - píc., 3
 fls., 3 obs., c. i., 3 cls., cl., 4 fgs., 5 crs.
 F, 5 tps., 5 tbs., tba., tbls., percs. (4)
 y pno.

ORQUESTA DE CÁMARA:

Postludio (1986) (11') - cdas.

ORQUESTA SINFÓNICA:

Los cazadores (1961) (11').
Ludus autumni (1991) (13').
Sinfonía breve (1992) (12').

ORQUESTA SINFÓNICA Y SOLISTA(S):

Divertimento para piano y orquesta (1949) (17') - (revisión 1980).

VOZ Y OTRO(S) INSTRUMENTO(S):

Cantata de cámara (1961) (9') - mez., fl. (+ píc.), fl. alt., arp., vl., va., vc. y cb. Texto: Emilio Prados.

CORO:

Nocturno inmóvil (1980) (3') - coro mixto. Texto: Emilio Prados.
Organum (1988) - doble coro de niños.

CORO E INSTRUMENTOS:

De profundis (1982) (11') - coro mixto, pno. y 4 percs. Texto: fragmentos de varios salmos.

DISCOGRAFÍA

UNAM / Voz Viva de México, Serie Música Nueva, Eduardo Mata, Héctor Quintanar, Mario Kuri-Aldana, Joaquín Gutiérrez Heras, VV-MN-1, México, 1968. *Trío* (Gijs de Graaf, ob.; Anastasio Flores, cl.; Luciano Magnanini, fg.).

UNAM / Voz Viva de México, México, 1969. *Variaciones sobre una canción francesa* (Gerhart Muench, pno.).

UAM / Música mexicana de hoy. MA 351, México, 1982. *Dúo para flauta en sol y violoncello* (Marielena Arizpe, fl.; Álvaro Bitrán, vc.).

CNCA, INBA, SACM / Cuarteto Latinoamericano, LP, s / n de serie, México, 1989. *Cuarteto* (Cuarteto Latinoamericano).

Musical Heritage Society, Inc. New Jersey / EUA, 1990. *Sonata simple* (Suellen Hershman, fl.; David Witten, pno.).

CNCA, INBA, Cenidim / Serie Siglo XX: Joaquín Gutiérrez Heras, vol. V, México, 1991. *Sonata simple; Trío de alientos; Dúo para flauta en sol y violoncello; Trópicos* (Judith Johanson, fl.; Ana María Tradatti, pno.; Patricia Barry, ob.; Luis Humberto Ramos, cl.; Wendy Holdaway, fg.; Boze-

na Slawinska, vc.; Guillermo Portillo, fl. alt.; Román Revueltas, vl.).

CNCA, INBA, Cenidim / México, 1991. *Dúo para flauta en sol y violoncello* (Guillermo Portillo, fl.; Bozena Slawinska, vc.).

CNCA, INBA, Cenidim / México, 1991. *Trío de alientos* (Patricia Barry, ob.; Luis Humberto Ramos, cl.; Wendy Holdaway, fg.).

CNCA, INBA, Cenidim / México, 1991. *Trópicos* (Luis Humberto Ramos, cl.; Viktoria Horti, vl.; Bozena Slawinska, vc.; Ana María Tradatti, pno.).

Universidad de Guanajuato / Compositores mexicanos: México, 1993, *Ludus autumni* (Orquesta Sinfónica de la Universidad de Guanajuato; dir. Héctor Quintanar).

CNCA-INBA-UNAM-Cenidim / Serie Siglo XX: Imágenes mexicanas para piano, vol. XIX, México, 1994, *Variaciones sobre una canción francesa* (Alberto Cruzprieto, pno.).

UNAM - Voz Viva de México / OFUNAM: Música sinfónica mexicana. NM30, México, 1995. *Postludio* (Orquesta Filarmónica de la UNAM; dir. Ronald Zollman).

PARTITURAS PUBLICADAS

EMM / Arión 106, México, 1968. *Sonata simple.*

EMM / Arión 133, México, 1977. *Variaciones sobre una canción francesa.*

RMA / México, otoño de 1983. *Nocturno inmóvil.*

EMM / D 43, México, 1984. *Dúo para flauta en sol y violoncello.*

UNAM / México, 1985. *Divertimento para piano y orquesta.*

EMM / D 52, México, 1987. *Trío para oboe, clarinete y fagot.*

UNAM / México, 1988. *Postludio.*

EMM / México, 1989. *Sonata simple* (reimpresión).

EMM / C 18, México, 1991. *De profundis.*

Guzmán, José Antonio

(México, D. F., 13 de enero de 1946) (Fotografía: José Zepeda)

Clavecinista y compositor. Cursó la licenciatura en clavecín en la Escuela Nacional de Música de la UNAM (México); realizó estudios de posgrado en música renacentista y barroca con Colin Tilney, de conjuntos orquestales con Francis Baines y de orquestación con Gordon Jacob. Obtuvo su maestría en musicología en el Royal College of Music de Londres (Inglaterra), de etnocine en la Universidad de Leiden (Holanda) y de etnohistoria en la Universidad de Amsterdam. Se doctoró en etnomusicología con Jaap Kunst en la Universidad de Amsterdam. Ha sido jefe del Departamento de Etnografía y Etnomusicología del INI, coordinador de exposiciones de instrumentos musicales del INAH y ha desarrollado labores como investigador en el Cenidim. Ha ejercido la docencia en la Escuela Vida y Movimiento (México), Centro Universitario de Teatro (México), Conservatorio Nacional de Música del INBA (México), Escuela de Teatro del INBA, Escuela Nacional de Antropología e Historia y, desde 1972, en la Escuela Nacional de Música de la UNAM (México). Ha compuesto música para teatro, cine y televisión.

CATÁLOGO DE OBRAS

Solos:

Ballet para un solo cuerpo (1988) - pno.
Arrancando voces a mi alma sorda (1988) - pno.
Sonata (1992) - pno.

Tríos:

Suite (1989) - guit., fg. y clv.

Orquesta sinfónica:

Tres deploraciones (Ballet para un solo cuerpo, parte I) (1992).

Orquesta sinfónica y solista(s):

Suite para clavecín (1984) - clv. y orq.

ÓPERA:

El monje (Ambrosio o la fábula del mal amor) (1984) - varias vers.

DISCOGRAFÍA

Sonora Records / Ambrosio: Opera in Three Acts by José Antonio Guzmán, World Premiere Audiophile Recording, SACD 101, Nueva York, 1992 (varios intérpretes; dir. Eduardo García).

Halffter, Rodolfo*

(Madrid, España, 30 de octubre de 1900 - Ciudad de México, 14 de octubre de 1987)

Compositor, maestro, editor y promotor. Su formación musical fue autodidacta. Integró el Grupo de Madrid de la generación musical del 27; estuvo al frente del Departamento de Música de la Subsecretaría de Propaganda del Ministerio del Estado y fue nombrado secretario del Consejo Central de la Música de la República Española. En 1940 se convirtió en ciudadano mexicano. Impartió clases en el Conservatorio Nacional de Música del INBA. Fundó Ediciones Mexicanas de Música y fue coordinador de la Colección de Música Sinfónica de la UNAM, así como miembro del Consejo Directivo de la SACM, entre otras funciones. En 1969 ingresó a la Academia de Artes como miembro de número. Obtuvo el Premio Nacional de Artes y Letras (México, 1976), el Premio Nacional de Música (España, 1985), el Premio de Cronistas Cinematográficos y el Ariel de la Academia de Artes Cinematográficas de México. Compuso música para danza y cine.

CATÁLOGO DE OBRAS

SOLOS:

Dos sonatas de El Escorial, op. 2 (1928) - pno.
Giga, op. 3 (1928) (3') - guit.
Minuet de "La traviesa molinera" (1928) (5') - pno.

Sonata en re (1928) (2') - transcripción para guit. (núm. 1 de las *Sonatas de El Escorial, op. 2).*
Preludio y fuga, op. 4 (1932) - pno.
Danza de Ávila, op. 9 (1936) - pno.

* El presente catálogo fue tomado de los libros de Xochiquetzal Ruiz Ortiz, *Rodolfo Halffter,* Cenidim, México, 1990, y de Antonio Iglesias, *Rodolfo Halffter. Tema, nueve décadas y final,* Fundación Banco Exterior, Colección Memorias de la Música Española, España, 1992.

Para la tumba de Lenin, op. 10 (1937) - pno.

Homenaje a Antonio Machado, op. 13 (1944) (11') - pno.

Tres piezas breves, op. 13a (1944) (5') - arp. (del *Homenaje a Antonio Machado, op. 13*).

Primera sonata, op. 16 (1947) (9') - pno.

Dos ensayos (1. Naturaleza muerta con teclado; 2. Invención a dos voces) (1979) (3') - pno.

Once bagatelas, op. 19 (1949) (13') - pno.

Segunda sonata, op. 20 (1951) - pno.

Tres hojas de álbum, op. 22 (1953) - pno.

Tercera sonata, op. 30 (1967) (15') - pno.

Laberinto, op. 34 (1972) (9') - pno.

Homenaje a Arturo Rubinstein, op. 36 (1973) (6') - pno.

Facetas, op. 38 (1976) - pno.

Secuencia, op. 39 (1977) (11') - pno.

Capricho, op. 40 (1978) (6') - vl.

Epinicio, op. 42 (1979) (10') - fl.

Escolio, op. 43 (1980) (7') - pno.

Apuntes para piano (Perpetuum mobile; Muñeira das vellas; Tonada; Copla; Al sol puesto; Una y otra, con coda) (1984) (8') - pno.

DÚOS:

Obertura concertante, op. 5 (1932) (10') - reducción para 2 pnos.

Pastorale, op. 18 (1940) (5') - vl. y pno.

Sonata, op. 26 (1960) (14') - vc. y pno.

Música para dos pianos, op. 29 (1965) (10') - 2 pnos.

...Huésped de las nieblas..., op. 44 (1981) (6') - fl. y pno.

Égloga, op. 45 (1982) (8') - ob. y pno.

CUARTETOS:

Cuarteto para instrumentos de arco, op. 24 (1958) (14') - cdas.

Tres movimientos, op. 28 (1962)(15') - cdas.

Ocho tientos, op. 35 (1973) (15') - cdas.

CONJUNTOS INSTRUMENTALES:

Don Lindo de Almería, divertimento para nueve instrumentos, op. 7a (1935) (11') - vers. instrum. del ballet *Don Lindo de Almería*, para fl., ob., cl., fg., tp. y cto. cdas.

Paquiliztli, op. 46 (1983) (5') - percs. (7).

BANDA:

Antoniorrobles en la arena (1930).

ORQUESTA DE CÁMARA:

Tres piezas para orquesta de cuerdas, op. 23 (1954) (12') - cdas.

Elegía (In memoriam Carlos Chávez), op. 41 (1978) - cdas.

ORQUESTA DE CÁMARA Y SOLISTA(S):

Don Lindo de Almería, op. 7b (1935) (19') - 2 orqs. cdas. y percs.

ORQUESTA SINFÓNICA:

Suite, op. 1 (1928) (12').

Diferencias sobre la gallarda milanesa, de Félix Antonio de Cabezón (1930).

Impromptu, op. 6 (1932).

Preludio atonal (Homenaje a Arbós) (1933).

La madrugada del pandero, op. 12a (1940) (15').

Tres sonatas de fray Antonio Soler (1951)

Obertura festiva, op. 21 (1952) (4').

Tripartita, op. 25 (1959) (13').

Diferencias, op. 33 (1970) (14').

Dos ambientes sonoros, op. 37 (1978) (10').

ORQUESTA SINFÓNICA Y SOLISTA(S):

Obertura concertante, op. 5 (1932) (10') - pno. y orq.

Concierto para violín, op. 11 (1940) (18') - vl. y orq.

VOZ Y PIANO:

Dos sonetos, op. 15 (1946) (4') - Texto: Sor Juana Inés de la Cruz.

Marinero en tierra, op. 27 (1960) - Textos: Rafael Alberti.

Desterro, op. 31 (1967) (3') - Texto en gallego: Xosé Ma. Álvarez Blázquez.

CORO:

La nuez (1944) - coro infantil a 3 voces. Texto: Alfonso del Río.

Tres epitafios, op. 17 (1953) - coro mixto a capella. Textos: Miguel de Cervantes.

CORO Y ORQUESTA SINFÓNICA:

Pregón para una pascua pobre, op. 32 (1968) - coro mixto y orq. Texto en latín: Wipo - ca. 1000-1050.

CORO, ORQUESTA SINFÓNICA Y SOLISTA(S):

Canciones de la guerra civil de España (1937) - coro, orq. y solistas.

Pregón para una pascua pobre, op. 32 (1968) (15') - recit., coro mixto y orq. Textos latinos: Wipo.

ÓPERA:

Clavileño,op. 8 (1936) - Ópera bufa en un acto. Texto: Miguel de Cervantes.

DISCOGRAFÍA

Ángel / SAM-35037, México, D. F. *Once bagatelas* (Manuel Delaflor, pno.).

Belter, S. A. / 66.009 y 16097, Barcelona, *Tres epitafios* (Agrupación Coral de Cámara de Pamplona; dir. Luis Morondo).

Cenidim / Serie Siglo XX: Música mexicana para violín y piano, vol. XXI, CD 2, México, 1994, *Pastorale* (Michael Meisnner, vl.; María Teresa Frenk, pno.).

Centro Independiente de Investigaciones Musicales y Multimedia / Colección Hispano-Mexicana de Música Contemporánea, núm. 4, Cuarteto de Cuerdas Latinoamericano, México, *Ocho tientos* (Cuarteto Latinoamericano).

Centro Independiente de Investigaciones Musicales y Multimedia / Colección Hispano-Mexicana de Música Contemporánea: Rodolfo Halffter, 90 años con Garbo. Volumen doble, núms. 7 / 8, México, 1991, *Marinero en tierra; Desterro; Dos sonetos; Ca-* *pricho; Paquiliztli; Tres piezas breves* (Margarita Pruneda, voz; Erika Kubascek, pno.; Manuel Suárez, vl.; Lidia Tamayo, arp.; Orquesta de Percusiones de la UNAM; dir. Julio Vigueras).

CNCA-INBA-Cenidim / Siglo XX: Música mexicana, vol. IX, México, 1993, *Ocho tientos* (Cuarteto Latinoamericano).

CNCA-INBA-Cenidim / Siglo XX: En blanco y negro, vol. XIV, México, 1994, *Música para dos pianos* (María Teresa Rodríguez y Tonatiuh de la Sierra, pnos.).

Columbia / SCLL-14083, Madrid. *Concierto para violín y orquesta* (Víctor Martín, vl.; Orquesta Filarmónica de España; dir. Rafael Frühbeck de Burgos).

Compás / CMMC-1, México, D. F. *Sonata* (Gerd Kaemper, pno.).

Consentino Grabaciones / IRCO-35, Buenos Aires. *Tres epitafios* (Coro Polifónico Provincial de Santa Fe; dir. Francisco Maragno).

DIRBA / Roberto Bañuelas canta cancio-

nes mexicanas de concierto: 002, México, 1986. *Marinero en tierra* (Roberto Bañuelas. bar.; Rufino Montero, pno.).

Edición conmemorativa del L aniversario aeroamericano / *Concierto para violín y orquesta* (Henryk Szeryng, vl.; The London Royal Philharmonic Orchestra; dir. Enrique Bátiz).

Ediciones Interamericanas de Música / OEX-18. *Segunda sonata* (Alicia Urreta, pno.).

Ediciones Interamericanas de Música / OEA-18. *Sonata* (Carlos Prieto, vc.; Jorge Suárez, pno.).

Educo, Inc. / EP-3020, Ojai, California. *Danza de Ávila* (Charlotte Martín, pno.).

EMI Digital / ESD-2702291, HMV Greenleeve. *Obertura festiva* (Orquesta Filarmónica de la Ciudad de México; dir. Enrique Bátiz).

EMI-Odeón / 10C-063-064 110, Barcelona. *Dos sonatas de El Escorial; Homenaje a Antonio Machado; Secuencia; Once bagatelas; Segunda sonata* (Perfecto García Chornet, pno.).

EMI Records LTD / Hayes Middlesex, Inglaterra. *Tripartita* (Orquesta Sinfónica del Estado de México; dir. Enrique Bátiz).

EMI Records / ESD-1651051, HMV Greensleeve, *Tres sonatas de fray Antonio Soler* (Orquesta Sinfónica del Estado de México; dir. Enrique Bátiz).

Ensayo / ENY-810 y ENY-810 (k), *Marinero en tierra* (Carmen Bustamante, sop.; Miguel Zanetti, pno.).

Ensayo / ENY-951, *La madrugada del pandero (Suite del ballet); Don Lindo de Almería (Suite del ballet)* (Orquesta Sinfónica de la RTV Española; dir. Enrique García Asensio).

Esoteric Records Inc. / Harp Music: ES-509, Nueva York. *Tres piezas breves* (Nicanor Zabaleta, arp.).

Everest Records / Movieplay S-14230, EUA. *Tres piezas breves* (Nicanor Zabaleta, arp.).

First Editions Records / LOU-622, Louisville, Kentucky. *La madrugada del pandero (Suite del ballet)* (The Louisville Orchestra; director: Robert Whitney).

INBA, SACM / Coro de Cámara de Bellas Artes, director Jesús Macías, 50 Aniversario, PCS-10017, México, 1987. *Tres epitafios* (Lourdes López Romero, sop.; Jorge A. Sánchez Rosales, ten.; Coro de Cámara de Bellas Artes; dir. Jesús Macías).

Instituto Mexicano de Comercio Exterior / 21456, México. *Segunda sonata* (José Kahan, pno.).

Le Chant du Monde: LDX-S-4279. *Chants de la guerre d'Espagne* (Dirs. Rodolfo Halffter y Gustavo Pittaluga).

Musart / MCD-3010, México, D. F. *Pastorale* (Henryk Szeryng, vl.; Tasso Janopoulo, pno.).

Musart / MCD-3014, México, D. F. *La madrugada del pandero (Suite del ballet)* (Orquesta Sinfónica Nacional; dir. José Ives Limantour).

Musart / MCD-3016, CDN 520 y MCDC-3033, México, D. F. *Obertura festiva* (Orquesta Sinfónica Nacional; dir. Luis Herrera de la Fuente).

Musart / MCD-3026, México, D. F. *Tres epitafios* (Coro de Madrigalistas; dir. Luis Sandi).

Musart / MCD-3027, México, D. F. *Sonata* (Adolfo Odnoposoff, vc.; Bertha Huberman, pno.).

Musart / MCD-3028, México, D. F. *Once bagatelas* (Carlos Barajas, pno.).

Musart / MCD-3031, México, D. F. *Concierto para violín y orquesta* (Luz Vernova, vl.; Orquesta Sinfónica de Xalapa; dir. Francisco Savín).

Musart / MCD-3039, México, D. F. *Don Lindo de Almería (Suite del ballet)*

(Orquesta de Cámara de México; dir. Luis Herrera de la Fuente).

Musart / MCD-3066, México, D. F. *Pastorale* (Luz Vernova, vl.; Luz María Segura, pno.).

Odeón / ODX-129, París. *Pastorale* (Henryk Szeryng, vl.; Tasso Janopoulo, pno.).

Pickwick Group Ltd. / MCD 63, Inglaterra, 1991. *Don Lindo de Almería* (Orquesta Sinfónica de Xalapa; Orquesta Sinfónica de Minería; dir. Luis Herrera de la Fuente).

Queen Elizabeth Music Composition / 051, *Pastorale* (Agustín León Ara, vl.; Eugene de Canck, pno.).

RCA-Víctor / MRS-004, México, D. F. *Pregón para una pascua pobre* (Coro y Orquesta de la Universidad; dir. Eduardo Mata).

RCA-Víctor / MRS-020, México, D. F. *Obertura concertante* (Jorge Suárez, pno.; Orquesta Sinfónica de Xalapa; dir. Luis Herrera de la Fuente).

RCA / LSC-16348, Madrid. *Tres sonatas de fray Antonio Soler* (Orquesta Sinfónica de la Universidad de México; dir. Eduardo Mata).

RCA-Víctor / MRL S-001 y RCA-Red Seal - LSC-16348, México, D. F. *Tres piezas* (Orquesta de la Universidad; dir. Eduardo Mata).

RCA-Víctor / MRL/S-002, México, D. F. *Tres sonatas de fray Antonio Soler* (Orquesta Sinfónica de la Universidad de México; dir. Eduardo Mata).

Schwann / VMS-2093, Düsseldorf. *Tres sonatas de fray Antonio Soler* (RIAS Sinfonietta Berlín; dir. Jorge Velasco).

SEGBA / 001, Buenos Aires. *Tres epitafios* (Coros SEGBA; dir. Carlos López Puccio).

Spartacus / Compositores mexicanos del siglo XX: DDD 21006, México, 1993. *La madrugada del pandero* (Orquesta Filarmónica de la Ciudad de México; dir. Luis Herrera de la Fuente).

Tritonus-Fovigram / LCH, Música de compositores mexicanos: TTS-1002, México, 1989. *Escolio* (Raúl Ladrón de Guevara, pno.).

Universidad Autónoma Metropolitana / Cuarteto da Capo, s / n de serie, México. *Égloga* (Leonora Saavedra, ob.; Lilia Vázquez, pno.).

UNAM / Voz Viva de México: Serie Música Nueva, VVMN-13 / LD, México, *Tercera sonata* (María Teresa Rodríguez, pno.).

UNAM / Voz Viva de México: Serie Música Nueva, VVMN-13 / LD, México. *Ocho tientos* (Cuarteto México).

UNAM / Voz Viva de México: Serie Música Nueva, MN-17 / 291-292, México. *Homenaje a Arturo Rubinstein; Facetas, Laberinto* (Jorge Suárez, pno.).

UNAM / Voz Viva de México: Serie Música Nueva, MN-19, 327-328, México, D. F. 1983, *Homenaje a Antonio Machado* (María Teresa Rodríguez, pno.).

UNAM / Voz Viva de México: Música mexicana de percusiones, Chávez, Enríquez, Galindo, Halffter, Velázquez, Serie Música Nueva, MN-21, México, 1983. *Paquiliztli* (Orquesta de Percusiones de la UNAM; dir. Julio Vigueras).

Unicorn / RHS-365, *Don Lindo de Almería (Suite del ballet)* (Orquesta Sinfónica Nacional de México; dir. Kenneth Klein).

PARTITURAS PUBLICADAS

AA (Puente de Alvarado 50, México 1, D. F.) / México. *Facetas, op. 38.*

AA (Puente de Alvarado 50, México 1, D. F.) / México. *Diferencias, op. 33.*

CF (62 Cooper Sq., Nueva York). EUA. *Danza de Ávila, op. 9.*

CIIMM (Cuautla 84, col. Condesa, 06140, México, D. F.) / México. *Apuntes para piano.*

Comissariat de Propaganda de la Generalitat de Catalunya / Barcelona, España. *Para la tumba de Lenin, op. 10.*

Diputación Provincial de Orense / Orense. *Desterro, op. 31.*

Edición particular / *Marinero en tierra, op. 27.*

Ediciones del Consejo Central de la Música (Ministerio de Instrucción Pública) / Barcelona, España. *Obertura concertante, op. 5.*

EMM / A 3, México, 1948. *Sonata para piano, op. 16.*

EMM / B 4, México, 1949. *Dos sonetos, op. 15.*

EMM / D 2, México, 1949. *Pastorale, op. 18.*

EMM / A 6, México, 1950. *Once bagatelas, op. 19.*

EMM / E 4, México, 1952. *La madrugada del pandero, op. 12a.*

EMM / E 7, México, 1953. *Concierto para violín y orquesta.*

EMM / Arión 101, México, 1956. *Tres piezas para orquesta de cuerda, op. 23.*

EMM / E 9, México, 1956. *Don Lindo de Almería.*

EMM / C 7, México, 1957. *Tres epitafios, op. 17.*

EMM / D 12, México, 1959. *Cuarteto para instrumentos de arco, op. 24.*

EMM / Arión 104, México, 1961. *Tripartita, op. 25.*

EMM / D 16, México, 1962. *Sonata para violoncello y piano, op. 26.*

EMM / E 7a, México, 1964. *Concierto para violín y orquesta* (reducción para violín y piano).

EMM / PB 3, México, 1966. *Tres movimientos para cuarteto de cuerda, op. 28.*

EMM / A 20 , México, 1967. *Música para dos pianos, op. 29.*

EMM / Arión 107, México, 1968. *Tercera sonata para piano, op. 30.*

EMM / Arión 111, México, 1969. *Desterro, op. 31.*

EMM / Arión 115, México, 1969. *Pregón para una pascua pobre, op. 32.*

EMM / Arión 121, México, 1972. *Laberinto (Cuatro intentos de acertar con la salida), op. 34.*

EMM / Arión 123, México, 1974. *Homenaje a Arturo Rubinstein. Nocturno, op. 36.*

EMM / Arión 126, México, 1975. *Ocho tientos, op. 35.*

EMM / México, 1975. *Tres epitafios, op. 17* (reimpresión).

EMM / Arión 129, México, 1976. *Obertura concertante, op. 5.*

EMM / Arión 129a , México, 1977. *Obertura concertante, op. 5.*

EMM / Arión 132, México, 1977. *Suite para orquesta, op. 1.*

EMM / México, 1978. *Don Lindo de Almería* (reimpresión).

EMM / México, 1979. *Once bagatelas, op. 19* (reimpresión).

EMM / México, 1979. *Sonata para piano, op. 16* (reimpresión).

EMM / México, 1979. *Pastorale, op. 18* (reimpresión).

EMM / A 26, México, 1979. *Secuencia, op. 39.*

EMM / A 27, México, 1979. *Homenaje a Antonio Machado, op. 13.*

EMM / México, 1980. *Tres piezas para orquesta de cuerda, op. 23* (reimpresión).

EMM / E 23, México, 1980. *Obertura festiva, op. 21*

EMM / Arión 138, México, 1980. *Dos ambientes sonoros, op. 37.*

EMM / Arión 141, México, 1980. *Capricho, op. 40.*

EMM / México, 1980. *Dos sonetos, op. 15* (reimpresión).

EMM / D 33, México, 1981. *Epinicio, op. 42.*

EMM / México, 1981. *Concierto para violín y orquesta* (reimpresión).

EMM / A 30, México, 1982. *Escolio, op. 43.*

EMM / D 36, México, 1982. *...Huésped de las nieblas... (Rimas sin palabras), op. 44.*

EMM / México, 1982. *Tres epitafios, op. 17* (2a. reimpresión).

EMM / D 38, México, 1983. *Égloga, op. 45.*

EMM / México, 1983. *Ocho tientos, op. 35* (reimpresión).

EMM / D 42, México, 1984. *Paquiliztli, op. 46.*

EMM / México, 1984. *Secuencia, op. 39* (reimpresión).

EMM / México, 1986. *Diferencias para orquesta, op. 33.*

EMM / México, 1986. *Cuarteto para instrumentos de arco, op. 24* (reimpresión).

EMM / México, 1986. *Pregón para una pascua pobre, op. 32* (reimpresión).

EMM / México, 1987. *Paquiliztli, op. 46* (reimpresión).

EMM / México, 1988. *Epinicio, op.* `42 (reimpresión).

EMM / A 38, México, 1988. *Apuntes para piano.*

EMM / A 35, México, 1989. *Dos ensayos.*

EMM / D 58, edición póstuma, México, 1990. *Divertimento para nueve instrumentos, op. 7a* (vers. instrumental del ballet *Don Lindo de Almería*).

EMM / D 75, México, 1992. *Sonata en re*

(núm. 1 de las *Sonatas de El Escorial, op. 2).*

EMM / D 76, México, 1992. *Tres piezas breves, op. 13a.*

EMM / A 43, México, 1993. *Minué.*

EMM / D 83, México, 1994. *Giga, op. 3.*

EMM / México, 1994. *Huésped de las nieblas... (Rimas sin palabras), op. 44* (reimpresión).

EME (48, rue de Rome, París [8]), París. *Giga, op. 3.*

EA (Caños del Peral 7, 28013, Madrid) / Madrid, España. *Música para dos pianos, op. 29.*

EA (Caños del Peral 7, 28013, Madrid) / Madrid, España. *Ocho tientos, op. 35.*

EA (Caños del Peral 7, 28013, Madrid) / Madrid, España. *Diferencias, op. 33.*

EA (Caños del Peral 7, 28013, Madrid) / Madrid, España. *Pregón para una pascua pobre, op. 32* (coro mixto y orq.).

Instituto de Música Religiosa, Diputación Provincial / Cuenca. *Pregón para una pascua pobre, op. 32* (recitador, coro mixto y orq.).

I y D / *Antoniorrobles en la arena.*

I y D / *Impromptu, op. 6.*

I y D / *Canciones de la guerra civil de España.*

I y D / *Clavileño, op. 8.*

I y D / *Elena la traicionera.*

I y D / *Tonanzintla.*

I y D / *Lluvia de toros.*

PAN / Washington, D. C., EUA. *Segunda sonata op. 20.*

PIC / Nueva York, EUA. *Segunda sonata op. 20.*

PIC / Nueva York, EUA. *Tercera sonata, op. 30.*

PIC / Nueva York, EUA. *Pastorale, op. 18.*

PIC / Nueva York, EUA. *Sonata, op. 26.*

PIC / Nueva York, EUA. *Don Lindo de Almería, op. 7b.*

PIC / Nueva York, EUA. *Concierto para violín, op. 11.*

PIC / Nueva York, EUA. *Tres epitafios, op. 17.*

PIC / Nueva York, EUA. *La madrugada del pandero, op. 12.*

Plural. Revista cultural de *Excélsior* (Carlos David Malfavón. Reforma 12-505. México 1, D. F.) / *Dos Ensayos.*

Plural. Revista cultural de *Excélsior* (Carlos David Malfavón. Reforma 12-505. México 1, D. F.) / *Capricho, op. 40.*

Plural. Revista cultural de *Excélsior* (Carlos David Malfavón. Reforma 12-505. México 1, D. F.) / *Naturaleza muerta.*

RA / Buenos Aires, Argentina. *Marinero en tierra, op. 27.*

RM (Carlos III, 1. Madrid) / Madrid, España. *Égloga, op. 45.*

RM (Carlos III, 1. Madrid) / Madrid, España. *Marinero en tierra, op. 27.*

SEP / México. *La nuez.*

Si (revista) / Madrid, España. *Naturaleza muerta.*

UME (Carrera de San Jerónimo, 26. 28014 Madrid) / España. *Dos sonatas de El Escorial, op. 2.*

UME (Carrera de San Jerónimo, 26. 28014 Madrid) / España. *Preludio y fuga, op. 4.*

UME (Carrera de San Jerónimo, 26. 28014 Madrid) / España. *Homenaje a Antonio Machado, op.13.*

UME (Carrera de San Jerónimo, 26. 28014 Madrid) / España. *Tres piezas breves, op. 13a.*

UME (Carrera de San Jerónimo, 26. 28014 Madrid) / España. *Primera sonata, op. 16.*

UME (Carrera de San Jerónimo, 26. 28014 Madrid) / España. *Once bagatelas, op. 19.*

UME (Carrera de San Jerónimo, 26. 28014 Madrid) / España. *Tres hojas de álbum, op. 22.*

UME (Carrera de San Jerónimo, 26. 28014 Madrid) / España. *Laberinto, op. 34.*

UME (Carrera de San Jerónimo, 26. 28014 Madrid) / España. *Homenaje a Arturo Rubinstein, op. 36.*

UME (Carrera de San Jerónimo, 26. 28014 Madrid) / España. *Dos sonetos, op. 15.*

UNAM / México. *Elegía (In memoriam Carlos Chávez), op. 41.*

Helguera, Juan

(Mérida, Yuc., México, 14 de febrero de 1932)
(Fotografía: José Zepeda)

Guitarrista y compositor. Estudió con Víctor Madera, Juárez García, José María Mendoza, Adelina González, Leonel Canto y José F. Vázquez. Ha escrito para la sección musical de diferentes revistas y para los periódicos *Novedades* y *El Día*. Creó y dirigió la revista *Guitarra de México*. Ha sido comentarista musical de los canales 11 y 13 de televisión. Ha participado como conferencista y compositor en destacados eventos como el Primer Encuentro Guitarrístico de América Latina y el Caribe (Casa de las Américas, La Habana, Cuba), I, II, IV y V Festival Internacional de Guitarra (Puerto Rico, Costa Rica y Guatemala), y el Festival Internacional de Dubrovnik (Yugoslavia), entre otros. En 1971 y 1973 escribió programas para Radio UNAM. Ha coordinado ciclos de guitarra para el INBA, UAM y UNAM, y es miembro fundador de la Liga de Compositores de Música de Concierto de México. Ha recibido diplomas por parte del INBA (1966), del estado de Michoacán (1971), de los Festivales Internacionales de La Habana, Cuba (1984), y de la Unión de Cronistas de Teatro y Música en México (1984), así como las medallas Manuel M. Ponce (1982), Yucatán (1985) y Cincuentenario de Radio UNAM (1987). En 1991 fue homenajeado en el I Concurso y Festival Nacional de Guitarra en Taxco, Guerrero; en 1995, Radio UNAM le otorgó un diploma y el estado de Yucatán le entregó la medalla Eligio Ancona. Ha compuesto música para teatro.

CATÁLOGO DE OBRAS

SOLOS:
Doce estudios (30') - guit.
Un retrato (4') - guit.
De serenata (4') - guit.

Sóngoro cosongo (3') - guit.
Poema (2') - guit.
Canción de la tarde (3') - guit.
Conticinio (3') - guit.

De poetas (6') - guit.
Círculos (I al IV) (12') - guit.
Homenaje a Silvestre Revueltas (6') - guit.
Homenaje a Satie (6') - guit.
Mangoreana (5') - guit.

Dos cantos a Villa-Lobos (5') - guit.
Impresiones (5') - guit.
Callejones de Taxco (3') - guit.
Experiencias (5') - guit.
El principito - guit.

DISCOGRAFÍA

América / Recital de guitarra: C-HF-0101. *Estudio no. 8; Un retrato* (Alberto Salas, guit.).

Kaanab / Antología de la guitarra: EP-01. *Estudio no. 8* (Rosendo Camarillo, guit.).

Kaanab / Música y músicos mexicanos: CCI, *Círculos (I al IV).* (Juan Helguera, guit.).

Discos Pueblo / Guitarra mexicana: DP-1025. *Círculos (I al IV); Danza* (Juan Helguera, guit.).

RCA Víctor / Música de Juan Helguera: MKS-2047. *Estudios 1, 2, 4 y 8; Homenaje a Silvestre Revueltas; Homenaje a Satie; De serenata; Mangoreana* (Juan Helguera, guit.).

Nevada Rhodes Col. / Kurt Rodamer Featuring Compositions. *Un retrato; Homenaje a Satie* (Kurt Rodamer, guit.).

Guitarra Latinoamericana: Vol. CC-101. *Homenaje a Satie* (Héctor Saavedra, guit.).

Improvisations Modales et Pièces Inédites: Traslab 022, *Homenaje a Satie* (Jean Claude Lemoine, guit.).

Musique pour Guitare: Delta 83. *De serenata* (Roque Carbajo, guit.).

Egrem / I Festival Internacional de La Habana: EP-7531, *Homenaje a Silvestre Revueltas* (Walfrido Domínguez, guit.).

Discos Mexicanos / Una guitarra a través del mundo maya, LY-70097, México, 1963. *Estudios 1, 4, 7 y 9; Impresiones* (Juan Helguera, guit.).

Discos Maranatha / EP-02, 1966. *El Principito* (Juan Helguera, guit.).

Discos Maranatha / EP-03, 1967. *Círculos (I al IV)* (Juan Helguera, guit.).

EMI-Ángel / Música mexicana para guitarra: SAM 35065, 1981. *Homenaje a Silvestre Revueltas* (Miguel Alcázar, guit.).

Ángel / Música latinoamericana para guitarra: SAM 35066. *Homenaje a Satie* (Miguel Alcázar, guit.).

Universidad Autónoma Metropolitana / La guitarra en el Nuevo Mundo: vol. 3, México. *Homenaje a Silvestre Revueltas* (Jaime Márquez, guit.).

Universidad Autónoma Metropolitana / La guitarra en el mundo: vol. 5, México. *Un retrato* (Mirtha de la Torre, guit.).

Universidad Autónoma Metropolitana / La guitarra en el mundo: vol. 6, México. *Impresiones* (Raúl Gasca, guit.).

Universidad Autónoma Metropolitana / La guitarra en el Nuevo Mundo: Los compositores se interpretan, vol. 7, LME-565, México, 1989. *Dos cantos a Villa-Lobos* (Juan Helguera, guit.).

Radio UNAM / La guitarra en el mundo: México. *Homenaje a Satie* (Juan Carlos Laguna, guit.).

PARTITURAS PUBLICADAS

IFAL / México, 1960. *Estudio 1; Estudio 8.*

ELCMCM / LCM 6, México, 1979. *Homenaje a Silvestre Revueltas.*

ELCMCM / LCM 19, México, 1980. *Homenaje a Satie.*

EG / Colección Manuscritos: Música mexicana para guitarra, México, 1984. *Experiencias (I y II).*

EG / Colección Manuscritos: Música mexicana para guitarra, México, 1986. *Un retrato; Círculo III.*

Editora Música de Cuba / Cuba, 1987. *Impresiones.*

ELCMCM / reedición, LCM, México, 1985. *Homenaje a Silvestre Revueltas.*

ELCMCM / reedición, LCM, México, 1985. *Homenaje a Satie.*

Hernández, Hermilio

(Autlán, Jal., México, 2 de febrero de 1931)

Organista y compositor. Cursó la maestría en composición en la Escuela Superior Diocesana de Música Sacra de Guadalajara con Manuel de Jesús Aréchica, Domingo Lobato y José S. Valadez. Obtuvo los magisterios en órgano y composición, y licencia en canto gregoriano en el Instituto Pontificio de Música Sacra en Roma con los maestros Vignanelli, Bertolucci y Baratta, respectivamente. Estudió improvisación al órgano en el Instituto Gregoriano de París, bajo la guía de Edouard Souberville. Participó en los cursos de verano de la Academia Chiggiana de Siena. Fue director de la Escuela de Música de la Universidad de Guadalajara (de 1974 a 1977), donde actualmente es profesor e investigador, además de el organista de la catedral de Guadalajara. Obtuvo el Premio Jalisco (1953); fue becado para estudiar composición y órgano en Roma, Italia (de 1956 a 1961) y de 1992 a 1993 fue becario del Fonca. En 1993 fue homenajeado en Autlán, Jalisco.

CATÁLOGO DE OBRAS

SOLOS:

Seis bagatelas para piano (1953) (12').
Sonatina para piano (1955) (10').
Cuatro piezas para órgano (1955) (9').
Cuatro piezas modales para órgano (1960) (10').
Tema transfigurado para piano (1962) (5').
Seis invenciones para piano (1968) (12').
Sonatina no. 2 para piano (1970) (8').
Fantasía para órgano (1976) (5').
Nueve preludios para piano (1977) (12').

Ocho piezas para órgano (1978) (15').

DÚOS:

Berceuse para violín y piano (1950) (3').
Sonata para violín y piano (1954) (12').
Sonata para violín y piano (1954) (15').
Dos invenciones para piano a cuatro manos (1962) (6').
Allegro maestoso para piano a cuatro manos (1962) (5').
Sonata para cello y piano (1962) (18').
Seis piezas para flauta y piano (1963) (8').

209

210 / *Hernández, Hermilio*

Movimiento para dos pianos (1970) (5').

Dos piezas para corno y piano (1973) (4').

Cuatro piezas para cello y piano (1976) (9').

Sonata para oboe y piano (1985) (10').

TRÍOS:

Trío para clarinete, fagot y piano (1969) (7').

CUARTETOS:

Cuarteto de cuerdas (1954) (15')

Música para cuatro instrumentos (1971) (8') - fl., vl., vc. y pno.

Suite modal para cuerdas (1985) (8').

QUINTETOS:

Quinteto de alientos (1965) (10').

ORQUESTA DE CÁMARA Y SOLISTA(S):

Concierto para clarinete y orquesta de cuerdas (1992) (12').

ORQUESTA SINFÓNICA:

Cinco piezas para orquesta (1955) (10').

Dos movimientos para orquesta (1961) (10').

Concierto modal para orquesta (1991) (10').

ORQUESTA SINFÓNICA Y SOLISTA(S):

Concierto para piano y orquesta (1981) (12').

Concierto para violín y orquesta (1993) (15').

VOZ Y PIANO:

Cuatro canciones (1960) (6') - Texto: Sor Juana Inés de la Cruz.

Soneto (1987) (4') - Texto: Juan José Arreola.

CORO E INSTRUMENTO(S):

Misa para coro mixto y órgano (1961) (23') - Texto en latín.

CORO, ORQUESTA SINFÓNICA Y SOLISTA(S):

Cantata de adviento para soprano, coro y orquesta (1953) (18') - Texto: María Noel.

DISCOGRAFÍA

UNAM / Serie Literatura Mexicana: Voz Viva de México, LM-19, 281/282, México, 1978. *Nueve preludios para piano* (Francisco González León, poesía; Carmen Peredo, pno.; Rosenda Monteros y Hugo Gutiérrez Vega, voces).

INBA-SACM / Antología de la música sinfónica mexicana, vol. I, PCS, 10043, México, 1988. *Concierto para piano y orquesta* (Edison Quintana, pno.; Orquesta Filarmónica de Jalisco; dir. Manuel de Elías).

Cenidim / Serie Siglo XX: Música mexicana contemporánea, vol. VI. México, 1992, *Trío para clarinete, fagot y piano* (Trío Neos).

Spartacus / Clásicos Mexicanos: México y el violoncello, CD, 21016, México, 1995, *Sonata para cello y piano* (Ignacio Mariscal, vc.; Carlos Alberto Pecero, pno.).

PARTITURAS PUBLICADAS

Cenidim / México. *Berceuse para violín y piano.*

Revista *Esfera* / 1969. *Sonatina no. 2 para piano.*

Revista *Esfera* / núm. 2, 1969. *Seis invenciones para piano.*

Revista *Universidad* / 1973. *Tema transfigurado para piano.*

Departamento Editorial de Bellas Artes del Gobierno del Estado de Jalisco / 1973. *Sonata para cello y piano.*

Departamento Editorial de Bellas Artes del Gobierno del Estado de Jalisco / 1974. *Sonata para violín y piano.*

Revista *Esfera* / 1976. *Fantasía para órgano.*

Departamento Editorial de la Universidad de Guadalajara / Publicaciones Universitarias de Compositores Jaliscienses: vol. I, México, 1979. *Sonatina no. 1 para piano.*

Departamento Editorial de la Universidad de Guadalajara / Publicaciones Universitarias de Compositores Jaliscienses: vol. II, México, 1979. *Seis bagatelas para piano.*

EMM / B 20, México, 1984. *Cuatro canciones.*

Revista *La Muerte* / núm. 4, 1987-1988. *Soneto (texto de Juan José Arreola), canto y piano.*

Hernández Gama, José

(Lagos de Moreno, Jal., México, 2 de febrero de 1925)

Realizó estudios en la Escuela Diocesana de Música de Guadalajara (México) y en la Escuela Superior de Música de Morelia, Michoacán (México); algunos de sus maestros fueron Miguel Bernal Jiménez e Ignacio Mier Arriaga. Desde 1952 se ha dedicado a la docencia en la Facultad de Música de la UANL y en la Escuela Superior de Música y Danza (1982-1990). Fue distinguido como Caballero de la Orden de San Gregorio por su contribución a la música sacra; le fue otorgada la medalla al Mérito Cívico en Música por el gobernador de Nuevo León (1995).

CATÁLOGO DE OBRAS

SOLOS:

Suite Juguetes (1956) - pno.
Estampa michoacana (1960) - pno.

ORQUESTA SINFÓNICA:

Estampa mexicana.
Concertino infantil.

VOZ:

A San José Obrero (1959) - voz. Texto religioso.
Jubilar (1965) - 4 voces mixtas. Texto religioso.
Mariana (1970) - 4 voces mixtas. Texto religioso.
Te deum laudamus (1972) - 3 voces iguales. Texto religioso.

Eucaristía (1973) - 4 voces mixtas. Texto religioso.
Mater admirabilis (1975) - 3 voces iguales. Texto religioso.
En honor de "Tobías y Sara" (1985) - 3 voces iguales. Texto religioso.
Provinciana (1987) - 2 voces iguales. Texto religioso.
Corpus Christi (1991) - 2 voces iguales. Texto religioso.
En honor de "Santa Clara" (1992) - 2 voces iguales. Texto religioso.
Christus (1994) - voz. Texto religioso.
Pro pace (1994) - 3 voces iguales. Texto religioso.

Voz y piano:

Pregón (1956) - sop. o ten. y pno. Texto: José Villalobos Ortiz.

Septiembre (1962) - sop. y pno. Texto: Gloria Yolanda Siller.

Buscando al amor (1971) - bajo y pno. Texto: Horacio Fájer Camarena.

Seis canciones del sol niño (1980) - sop. y pno. Texto: José Villalobos Ortiz.

Museo (1982) - ten. y pno. Texto: José Emilio Amores.

Hoy (1982) - ten. y pno. Texto: José Emilio Amores.

Dos de noviembre (1982) - ten. y pno. Texto: José Emilio Amores.

Amar (1982) - ten. y pno. Texto: José Emilio Amores.

Cadenas de oro (1982) - ten. y pno. Texto: José Emilio Amores.

Cobardía (1985) - ten. y pno. Texto: Amado Nervo.

Las tres cosas del romero (1987) - ten. y pno. Texto: Enrique González Martínez.

Azul (1992) - sop. y pno. Texto: Jaime Torres Bodet.

Aura de mañana, sueñas que sueñas, primavera (1994) - ten. o sop. y pno. Texto: Alfonso Reyes.

Voz y otro(s) instrumento(s):

Tríptico salmódico - 4 voces mixtas y órgano. Texto religioso.

Coro:

Ave María - doble coro. Texto religioso.

Inviolata - voz solista y coro. Texto religioso.

Coro e instrumentos:

Aleluya - coro y órgano. Texto religioso.

Coro y orquesta sinfónica:

Cantata a Lagos.

Coro, orquesta sinfónica y solista(s):

Canto sinfónico a Monterrey.

Hernández Medrano, Humberto

(Chihuahua, Chih., México, 2 de julio de 1941) (Fotografía: José Zepeda)

Realizó estudios de composición en el Taller de Creación Musical de Carlos Chávez (México). Participó en diversos cursos impartidos por Aaron Copland; algunos de sus maestros fueron Dimitri Kabalevsky, Dimitri Shostakovich y Rodolfo Halffter. Fue maestro del Conservatorio Nacional de Música del INBA (México); fundó la Escuela de Música de la Universidad Autónoma de Sinaloa (México), así como el Taller de Estudios Polifónicos (México, 1975), que dirige hasta la fecha y que ha sido considerado el único en su género en América Latina. En el año de 1975 la Secretaría de Relaciones Exteriores le otorgó el Águila de Tlatelolco y en 1983 recibió la Lira de Oro, que representa el máximo galardón del Sindicato Único de Trabajadores de la Música.

CATÁLOGO DE OBRAS

SOLOS:

Suite "Fiestas" (1954) (18') - pno.
Piezas románticas (1957) (22') - pno.
Tres sonatas para piano (1961) ˙(25', 20', 35') - pno.

DÚOS:

In memoriam Carlos Chávez. Tríptico (1989) (16') - 2 pnos.

CUARTETOS:

Cuarteto para cuerdas (1961) (45') - cdas.

ORQUESTA SINFÓNICA:

Allegro sinfónico (1961) (46').
Primera sinfonía "Académica" (1962) (22').
Segunda sinfonía "Dramática" (1963) (48').
Fuga sinfónica serial (1975).
Poema sinfónico "Vuelo interior" (1985) (22').

VOZ Y PIANO:

Lieder para soprano y piano (1957) (25') - sop. y pno.

215

Nuevos lieder para soprano y piano (1958) (15') - sop. y pno. Texto: varios poetas.

Diez lieder para soprano y piano (1960) (60') - sop. y pno. Texto: varios poetas.

Cantos desde el Anáhuac (1995) (60') - sop. o ten. y pno. Textos: Nezahual-cóyotl, Moctezuma Y., Tlacaélel, Tizoc, etcétera.

CORO, ORQUESTA SINFÓNICA Y SOLISTA(S):

Tercera sinfonía "Profética" (1995) (33') - ten., coro mixto y orq. Textos bíblicos.

DISCOGRAFÍA

CNCA-INBA-Cenidim / Siglo XX: En Blanco y Negro, vol. XIV, México, 1994. *In memoriam Carlos Chávez* (María Teresa Rodríguez y Tonatiuh de la Sierra, pnos.).

Herrejón, Juan Cuauhtémoc

(México, D. F., 30 de octubre de 1943 - México, D. F., 27 de abril de 1993)

Realizó estudios en el Conservatorio Nacional de Música del INBA (México) con Carlos Jiménez Mabarak, Rodolfo Halffter, Gerhart Muench y Manuel Enríquez; estudió dirección de orquesta con Armando Zayas, Francisco Savín, Luis Herrera de la Fuente y Edward Fendler, y música electrónica con Héctor Quintanar y el ingeniero Raúl Pavón. Participó en los cursos de perfeccionamiento impartidos por Piero Beluggi y Franco Donatoni en la Academia Chiggiana de Siena (Italia). Fue miembro fundador del grupo Quanta. Dirigió varias orquestas y conjuntos de cámara. Fue director asistente de la Orquesta Sinfónica del Conservatorio Nacional de Música del INBA y la Orquesta Sinfónica Juvenil Vida y Movimiento. Ejerció la crítica musical y la docencia. Compuso música para teatro.

CATÁLOGO DE OBRAS

SOLOS:

Tres formas (1968) - pno.
Tractus II (1974) - pno.
Pentáfona (1974) - cb.
Pasarán pasaremos - cb.
Aequo (1975) - vers. para instr. solo.
El jardín del mundo - vers. para va.
Toc (1981) (3') - pno.
Alone (1984) - arp.
Hipocampo (1986) - pno.
Toccata - pno.
Tema - vers. para pno.
La noche del amor - fl.
La noche del amor - vers. para guit.

La noche del amor - vers. para vc.

DÚOS:

Tres formas para clarinete y corno (1968).
Libo (1974) - sax. y pno.
Aequo (1975) - vers. para dúo.
Xochiquetzal (Flor hermosa) (1981) - vers. para 2 guits.
Alba y crepúsculo (1986) - va. y pno.

TRÍOS:

Deliberante (1975) - fl., guit. y perc.
Aequo (1975) - vers. para trío.

CUARTETOS:

Tractus (1973) (6') - cdas.
Aequo (1975) - vers. para cto.
Tractus I (1973-1983) - cdas.
El jardín del mundo (1984) - cdas.
Tema - cl., fg., cr. y tb.

QUINTETOS:

Suite Numérica (1983) - fls. dulces.

CONJUNTOS INSTRUMENTALES:

Ensayo para 7 percusiones y piano (1965) (4').
Pentáfona (1974) - percs.

ORQUESTA DE CÁMARA:

Tractus II (1973-1983) - cdas.
Pasacalle (1991) - orq. cdas. y tbls.

ORQUESTA DE CÁMARA Y SOLISTA(S):

El nombre (1981) (7') - vers. para sop. y orq. cdas.
Canto III (13') - tbls. y orq. cdas.

VOZ:

Pasarán pasaremos.
Sobre un cartel (1986) - invención a dos voces.

VOZ Y PIANO:

Xochiquetzal (Flor hermosa) - sop. y pno.
Mi caballero (1972) - Texto: José Martí.
El jardín del mundo (1985) - vers. para bar. y pno. Texto: W. Whitman.
El poeta (1986) - sop. y pno. Texto: Rainer María Rilke.
La canción de la rata (1986).

Te designa la llama (1986) - Texto: Juan Rejano.
Canción de amor (1987) - Texto: Rainer Maria Rilke.
Mi corazón se amerita (1988) - sop. y pno. Texto: Ramón López Velarde.
Toccata (1989) - 2 voces femeninas y 2 pnos.

VOZ Y OTRO(S) INSTRUMENTO(S):

El jardín del mundo (1976) - voz y guit. Texto: W. Whitman.
Pre-alba (1978) (9') - bar. y vc.
Tres versitos del hilolacre (1986) - ten. y guit. Texto: José R. Romero.
Ancianita he sido siempre - 2 voces y arp.

CORO:

Tractus (1973) - coro masculino a capella.

MÚSICA ELECTROACÚSTICA
Y POR COMPUTADORA:

Tiento (1968) - va. con micrófono de contacto.
Shankar (1973) (13') - música electrónica.
El mensaje de una flor (1973) (10') - música electrónica.
Raga (13') - música electrónica.
Cinco ensayos electrónicos (1973) (17')
Poema a Ulises (1973) - música electrónica.
Acidia (1977) (17') - música electrónica para grupo de improvisación y cinta.
El nombre (1981) - alto, cda. y cinta.
El nombre (1981) (7') - bar. y cinta.

DISCOGRAFÍA

Discos Musart / *El jardín del mundo* (Graciela Llosa, voz; Eloy Cruz, guit.).
EMI Capitol / Colección hispano-mexicana de música contemporánea, núm. 5, LME-291, México. *Alone* (Lidia Tamayo, arp.).

PARTITURAS PUBLICADAS

Universidad Veracruzana / *Alone.*
Cenidim / México. *Acidia.*
Cenidim / Heterofonía: Nuestra músi-
ca en tiempo presente, núm. 108, ene-
ro-junio, México, 1993. *Aequo.*

Herrera de la Fuente, Luis

(México, D. F., 16 de abril de 1916) (Fotografía: José Zepeda)

Compositor y director de orquesta. Realizó estudios de composición con Estanislao Mejía en la Escuela Nacional de Música de la UNAM (México), posteriormente con José F. Vázquez y Rodolfo Halffter. Inicia sus estudios de dirección de orquesta con Sergiu Celebidache, continuándolos con Hermann Scherchen en Zurich, Suiza. Fundó y dirigió la Orquesta de Cámara de Bellas Artes (1951-1955); fue director titular de la Orquesta Sinfónica Nacional de México (1955-1973), de la Orquesta Sinfónica de Chile (1959-1960), de la Orquesta Sinfónica de Xalapa (1975-1985) y director fundador de la Orquesta Filarmónica de las Américas, (1976-1979) entre otras, y director titular de la Oklahoma Symphony Orchestra (Oklahoma City, EUA, 1978-1988). Impartió cursos de dirección de orquesta en la Escuela Nacional de Música de la UNAM (1985) y fue director artístico del Festival Internacional de Morelia. Recibió el grado de doctor *Honoris causa* en artes, en la Universidad de Oklahoma (1982) y el Premio Eduardo Mata al mérito en la dirección orquestal (1995).

CATÁLOGO DE OBRAS

SOLOS:

Sonata para piano (1946) - pno.

ORQUESTA DE CÁMARA:

Sonata para cuerdas (1963) (17') - cdas.

ORQUESTA DE CÁMARA Y SOLISTA(S):

Divertimento para cuarteto y orquesta de cuerdas (1949) - cto. cdas. y orq. cdas.

ORQUESTA SINFÓNICA:

Dos movimientos para orquesta (1948).
La estrella y la sirena (1951).
Divertimento no. 1 (1952).
Fronteras (1954) (15').
Música de ballet (1954).
Preludio a Cuauhtémoc (1960).

DISCOGRAFÍA

Musart / MCD 3017, México. *Fronteras* (Orquesta Sinfónica Nacional; dir. Luis Herrera de la Fuente).

Musart / MCDC 3033, México. *Fronteras* (Orquesta Sinfónica Nacional; dir. Luis Herrera de la Fuente).

Cenidim-Musart / Serie SACM: MCD 3039, México. *Sonata para cuerdas* (Orquesta de Cámara de México; dir. Luis Herrera de la Fuente).

PARTITURAS PUBLICADAS

EMM / E 17, México, 1958. *Fronteras.*

EMM / PB 4, México, 1966. *Sonata para cuerdas.*

Apéndice

Por causas diversas, no fue posible obtener fotografía ni mayor información acerca de los compositores incluidos en este apéndice.

Barboza, Pedro

(San Martín Hidalgo, Jal., México, 23 de junio de 1951)

Violista y compositor. Realizó estudios con Jesús Cortez y Mario Kuri-Aldana en la Escuela Superior de Música del INBA (México), con Gela Dubrova y Zoia Kamisheva en el Conservatorio Nacional de Música del INBA (México) y con Virgilio Valle. Se ha desempeñado como violista de diversas orquestas y grupos del país. Asimismo, su labor ha comprendido la docencia (Instituto Cultural Cabañas, Guadalajara); y ha escrito artículos y traducciones para varias publicaciones. Desde 1993 es miembro del Taller de Creación Musical Manuel Enríquez, que dirige Víctor Manuel Medeles. Ha hecho gran cantidad de arreglos y adaptaciones de piezas de rock para grupos de cámara.

CATÁLOGO DE OBRAS

DÚOS:

Dos dúos (1985) - vl. y va.
Oigo pasar el viento (1994) - fg. y pno.

CUARTETOS:

Andante in modo de canzona (1976) - cdas.
Sombras, vanidad y lodo (1977) - 2 fls., va. y vc.
Un sueño nunca soñado (1993) - cdas.
Seminal (1994) - cdas.

CONJUNTOS INSTRUMENTALES:

No irás al cielo (1976) - cdas.

Mini-suite (1979) - 2 fls. y cdas.

ORQUESTA DE CÁMARA:

Dos rolas para cuerdas (1986) - orq. cdas.

ORQUESTA DE CÁMARA Y SOLISTA(S):

Esquizoide (1987) - cl. y orq. cdas.

VOZ Y PIANO:

Nostalgia preñada de neurosis (1988).

Berea, Adolfo

(México, 27 de marzo de 1960)

Guitarrista y compositor. Cursó la licenciatura en guitarra en la Escuela Nacional de Música de la UNAM (México), de la que ha sido docente, al igual que en la Facultad de Música de la Universidad Veracruzana (México). Ha desarrollado una intensa actividad como concertista. Ha compuesto música didáctica infantil, comedia musical e innumerables canciones.

CATÁLOGO DE OBRAS

SOLOS:

La isla (1. El amanecer; 2. Pájaros; 3. El atardecer) (1979) - guit.
Tres danzas alla barroca (1980) - guit.
Jazzine y fughette (1981) - pno.
Veinte estudios para nivel avanzado (Quince estudios breves; Cinco estudios de concierto) (1986) - guit.
Quince miniaturas. Romanzas y preludios (1987) - guit.
Sonatina amabile (1992) - guit.
Variaciones y fughetta sobre una tonada de Henry Purcell (1992) - guit.
Dos valses (1993) - guit.

DÚOS:

Tres canciones mexicanas (1. Norteña; 2. La chaparrita; 3. Corrido) - guits.
Suite (1981) - fl. y guit. (en colaboración con Enrique Ulloa).
Tres preludios en re (1. Preludio de tiempo cálido; 2. Preludio de media luna; 3. Preludio de viento y vuelo) (1982) - fl. y guit.
Ludio no. 1 (1983) - fl. y guit.
Alusiones a un tema de Leblanc (El enigma; Raoul D'Andresy; La hija de Cagliostro; El rescate; Romance; La separación) (1984) - guit. y pno.
Fantasía armónica (Plegaria del hombre sensual; Danza erótica del lobezno;
Veredicto del I Ching; Exaltación; Postludio sin ocaso) (1987) - guit. y pno.
Variaciones sobre un vals de Ponce (1988) - guit. y pno.
Sonatina (1989) - fl. y pno.
Sonata "Padre e hija" (1992) - vc. y guit.

TRÍOS:

En otros términos (Tarantulia; Polké sí, polké no; Oscurno; Valso o ferdadero; Marchupial) (1984) - cl., vl. y pno.
Ludio no. 2 (1987) - guits.
Variaciones y fuga sobre el tema de La sandunga (1987) - guits.

CUARTETOS:

Quatour (inconcluso de Manuel M. Ponce. Terminación del 1er. movimiento) (1994) - guit., vl., va. y vc.

QUINTETOS:

Quinteto alla moda (1. Preámbulo; 2. Canción) (1990) - guits.

ORQUESTA DE CÁMARA:

Macuiltépetl (Ascenso y descenso) (1993) - orq. guits.

ORQUESTA DE CÁMARA Y SOLISTA(S):

Concierto para guitarra y conjunto de cámara (1988).

Castillo, José Luis

(México, D. F., 4 de diciembre de 1958)

Compositor. Cursó estudios en la Escuela Nacional de Música de la UNAM (México) y en la Academia de Alfonso de Elías (México). Estudió dirección coral con Jorge Medina Leal, así como dirección, repertorio coral y técnica vocal básica para coro con Enrique Ribó (Barcelona). Fue miembro del Coro de la Universidad Veracruzana y creador del grupo coral Yolocuicani, del cual fue director.

Cortés, Raúl

(México, D. F., 21 de febrero de 1971)

Comenzó sus estudios musicales con Miguel Reyes Gil y posteriormente los continuó con Óscar Olea en el Conservatorio Nacional de Música del INBA (México), y con Gerardo Cárdenas en el Conservatorio de las Rosas (México), donde obtuvo la licenciatura en composición. Actualmente se desempeña como maestro de dicha institución.

CATÁLOGO DE OBRAS

SOLOS:

Pequeña suite para piano (1990) (10') - pno.
Dos piezas pentáfonas (1991) (10') - pno.
Sonata para piano (1993) (25') - pno.

DÚOS:

Espejos de agua (1990) (15') - cl. y pno.

CUARTETOS:

Cuarteto de cuerdas (1992) (20').
Cuarteto para flauta, violín, viola y violoncello (1993) (15').

ORQUESTA DE CÁMARA:

Serenata para orquesta de cuerdas (1990) (25') - cdas.

ORQUESTA DE CÁMARA Y SOLISTA(S):

Oratorio San Juan de la Cruz (1989) (60') - solistas, coro y orq. cám. Texto: San Juan de la Cruz.

CORO Y OTRO(S) INSTRUMENTO(S):

Cantata al beato Juan Diego (1988) (45')- coro y órgano.

MÚSICA ELECTROACÚSTICA Y POR COMPUTADORA:

Secuencia I (1991) (8') - 2 sints.
Concierto para ensamble de sintetizadores y orquesta (1993) (25') - 3 sints. y orq.

Cortez, Luis Jaime

Compositor, investigador y pianista. Inició sus estudios musicales en el Conservatorio de las Rosas (México). Fue miembro de los talleres de composición de Federico Ibarra y de Mario Lavista, respectivamente. Fue investigador y director del Cenidim. Ha publicado varios libros y ha sido colaborador de revistas como *Vuelta* y *Pauta*. Es pianista del Ensamble de las Rosas y director, desde marzo de 1994, del Conservatorio de las Rosas.

CATÁLOGO DE OBRAS

DÚOS:

Sonata - fl. y pno.
Tala - clp., fg.

Canto para equinoccio - fl., ob., bc. y pno.

Cossío, Raúl
(1928)

González, Enrique

Estudió composición con Peter P. Stearns en The Mannes College of Music, Nueva York (EUA), con Julián Orbón (EUA), con William Ogdon en la University of California, San Diego (EUA) y con Julio Estrada en la Escuela Nacional de Música de la UNAM (México). Ha sido productor en Radio USC de Los Ángeles, California (EUA) y también se ha dedicado a la docencia. Ha compuesto música para cortometraje.

CATÁLOGO DE OBRAS

SOLOS:

Variaciones líricas (1980) - vl.
Miniaturas (1981) - pno.

DÚOS:

Rítmicas (1993) - vl. y pno.

CUARTETOS:

Revuelo de hojarasca (1985) - cdas.
Elegía (1985) - cdas.

CONJUNTOS INSTRUMENTALES:

Sexteto para metales (1982) - 2 tps., 2 crs. y 2 tbs.

ORQUESTA DE CÁMARA:

Preludio (1988) - cám.

ORQUESTA DE CÁMARA Y SOLISTA(S):

Cuatro poemínimos (1993) - sop. y orq. cám.

ORQUESTA SINFÓNICA:

Preludio y divertimiento (1987).

VOZ Y PIANO:

Vorrei baciarti, o filli (1991) - ten. y pno.

VOZ Y OTRO(S) INSTRUMENTO(S):

Me gustas cuando callas (1990) - mez., vl. y crótalos. Texto: Pablo Neruda.

Cuatro poemínimos (1991) - ten., vl., vc., fl., tp. y perc.

Soñando de venganza (1993) - sop., octeto de vcs. y congas.

El casino del danzón (1993) - sop., octeto de vcs. y congas.

CORO:

Ave verum corpus (1985) - coro mixto a capella.

Sancta María (1989) - coro mixto a capella.

González, José Luis

González Ávila, Jorge

(Mérida, Yuc., México, 10 de diciembre de 1925)

Compositor. Comenzó sus estudios musicales con sus padres y posteriormente con el compositor Rodolfo Halffter. Ingresó al Conservatorio Nacional de Música del INBA, donde obtuvo durante cuatro años consecutivos el primer lugar en el concurso de composición organizado por ese instituto para estudiar con Blas Galindo, Luis Sandi, Salvador Contreras y Hernández Moncada, entre otros. Obtuvo el primer lugar de Composición Nacional de las Juventudes Musicales de México (1953). Ha sido maestro en el Departamento Escolar del INBA y transcriptor de música en el Cenidim.

CATÁLOGO DE OBRAS

SOLOS:

Añoranza (1947) - pno.

Suite mexicana Prístino (1953) - pno.

Ciclo primero (1953)- pno.

Primera sonata (1953) - pno.

Partita (1953) - pno.

Suite Satélite (1954) - pno.

Ciclo segundo (1954) - pno.

Suite Triplo (1954) - pno.

Doce miniaturas arcaicas (1954) - pno.

Suite Tetra (1955) - pno.
Dos estudios románticos (1955) - pno.
Ciclo tercero (1955) - pno.
Tres invenciones (1955) - vl.
Primera fantasía (1956) - pno.
Partita pianoforte No. 1 (1956) - pno.
Segunda sonata (1957) - pno.
Suite Quinta esencia (1957) - pno.
Suite Diapasón (1957) - pno.
Tercera sonata (1958) - pno.
Partita pianoforte No. 2 (1958) - pno.
Segunda fantasía pianoforte (1958) - pno.
Estudio pianoforte No. 1 (1959) - pno.
Veinticuatro invenciones (1959) (11') - pno.
Cinco estudios variantes (1960) - pno.
Estudio pianoforte No. 1 (1960) - pno.
Impromta No. 1 (1960) - pno.
Tres invenciones (1960) - vl.
Impromta No. 2 (1961) - pno.
Impromta No. 3 (1961) - pno.
Impromta No. 4 (1961) - pno.
Impromta No. 5 (1961) - pno.
Estudio pianoforte No. 3 (1961) - pno.
Estudio pianoforte No. 4 (1961) - pno.
Suite Sensible (1961) - pno.
Impromta No. 6 (1962) - pno.
Suite Duplo (1962) - pno.
Suite Noneto (1962) - pno.
Impromta No. 7 (1963) - pno.
Impromta No. 8 (1963) - pno.
Cuarta sonata (1963) - pno.
Quinta sonata (1963) - pno.
Suite Dixteto (1964) - pno.
Partita pianoforte (arreglo de la *Sonata Trío de Cámara No. 1)* (1965) - pno.
Suite undécima (1965) - pno.
Primera sonata (1966) - vl.
Articulación del virtuoso pianoforte No. 1 (1966) - pno.
Sexta sonata (1967) - pno.
Suite duodécima (1967) - pno.
Suite Aglomerante (1967) - pno.
Partita pianoforte No. 3 (1967) - pno.
Tercera fantasía (1967) - pno.
Suite de guitarra No. 1 (1968) - pno.

Suite Pianoforte No. 13 (1968) - pno.
Dos interludios pianoforte (1968) - pno.
Miniaturas variantes (1968) - pno.
Cuarta fantasía (1968) - pno.
Bitematic pianoforte No. 1 (1968) - pno.
Tres monotemas (1968) - pno.
Estudios concertantes (1969) - pno.
Seis preludiums (1969) - pno.
Suite Pianoforte No. 14 (1969) - pno.
Suite Pianoforte No. 15 (1970) - pno.
Séptima sonata (1970) - pno.
Cuatro miniaturas arcaicas (1970) - pno.
Estudio sinfónico pianoforte No. 1 (1970) - pno.
Estudio sinfónico pianoforte No. 2 (1970) - pno.
Quinta fantasía (1970) - pno.
Partita pianoforte No. 4 (1971) - pno.
Partita pianoforte No. 5 (1971) - pno.
Impromta No. 9 (1971) - pno.
Sexta fantasía (1971) - pno.
Séptima fantasía (1971) - pno.
Octava sonata (1971) - pno.
Octava fantasía (1972) - pno.
Novena sonata (1972) - pno.
Décima sonata (1972) - pno.
Novena fantasía (1972) - pno.
Décima fantasía (1972) - pno.
Décima primera fantasía (1972) - pno.
Décima segunda fantasía (1972) - pno.
Cuatro preludios (1972) - pno.

Dúos:

Invención escolástica No. 1 (1953) - cl. y pno.
Recitativo instrumental No. 1 (1969) - vl. y pno.
Invención quiassi fantasía (1970) - va. y pno.

Tríos:

Sonata Trío de cámara No. 1 (1965) - fl., vc. y pno.

Cuartetos:

Impromta No. 1 (1960) - cdas.

ORQUESTA SINFÓNICA Y SOLISTA(S):
Invención (1961) - sop. y orq.
Invención No. 1 (1964) - sop., pno. y orq.

VOZ:
Tres invenciones (1956) - una o más voces
Primer himno a capella (1956).
Suite lírica a capella No. 1 (1966).

VOZ Y PIANO:
Invención escolástica 1950, No. 2 (1954) - ten. y pno.
Tres líricas románticas populares (1958) - voz y pno.
Primer canto estudiantil (1959) - bar. y pno.

Lírica No. 1 "Mérida" (1964) - sop. y pno.
Tonada dúo (1968) - sop. y pno.
Villancico concertante No. 1 (1970) - bajo y pno.

CORO:
Choral salmódico a capella No. 1 (1956) - coro mixto.
Lírica vocal a capella Akambatam (1957) - voz y coro mixto.
Choral salmódico a capella No. 2 (1958) - coro mixto.
Choral salmódico a capella No. 3 (1959) - coro mixto.
Choral salmódico a capella No. 4 (1967) - coro mixto.

DISCOGRAFÍA

Musart / México, 1957. *Añoranza.* (Miguel García Mora, pno.).
Ciudad Universitaria de México / México, 1969. *Veinticuatro invenciones* (Muench Lorenz Gerhart, pno.).

PARTITURAS PUBLICADAS

ENM, UNAM / México, 1964. *Veinticuatro invenciones.*

González Prieto, Jorge Isaac

(Aguascalientes, Ags., México, 26 de octubre de 1968)

Realizó su formación académica en el Centro de Estudios Musicales Manuel M. Ponce; fue alumno de Marta García Renart. Ha sido director del Octeto Vocal Aguascalientes y del Grupo de Percusiones, acompañante de Danza Contemporánea en el Colegio Nacional de Danza y de la Compañía de Danza de Mérida, Yucatán. Ha recibido becas del Instituto Nacional de la Juventud y el Deporte, INAJUD (1987 y 1988), y del Fondo Estatal para la Cultura y las Artes, FECA (1994), y obtuvo el tercer Lugar del Concurso de Piano Ángela Peralta (1991, 1992 y 1993) y el primer lugar en el Concurso de Composición Heraldo de Querétaro (1993 y 1994).

CATÁLOGO DE OBRAS

SOLOS:

Insectos (Microestructuras para piano)
(1993) (12') - pno.

DÚOS:

Suite para piano a cuatro manos (1993)
(15') - pno. a cuatro manos.
Soliloquio de un ángel caído (1994) (18')
- vc. y pno.

ORQUESTA DE CÁMARA Y SOLISTA(S):

Redondillas de amor y discreción (1995)

(22') - alto, orq. cám., órgano y tbls.
Texto: Sor Juana Inés de la Cruz.

CORO E INSTRUMENTO(S):

Seis piezas para coro mixto y percusio-
nes (1995) (25') - s / texto.

MÚSICA PARA BALLET:

Irresistible llamado (1994) (25') - pno. y
percs. (2).

DISCOGRAFÍA

Patronato de las fiestas de Querétaro,
Qro. / Primer Concurso de Composi-
ción Musical de Querétaro: México,

1993. *Microestructuras para piano*
(Jorge Isaac González Prieto, pno.).

Este libro se terminó de imprimir en el mes de marzo de 1996 en los talleres de Impresora
y Encuadernadora Progreso, S. A. de C. V. (IEPSA), Calz. de San Lorenzo, 244; 09830 Méxi-
co, D. F. En su composición, parada en el Taller de Composición del FCE, se usaron tipos
Aster de 10:12, 9:11 y 8:9 puntos. La edición, de 3 000 ejemplares, estuvo al cuidado de
Ricardo Rubio.